FANTASY & SCI-FI DIGITAL ART
Imagine FX
PRESENTS

全球數位繪畫名家技法叢書

人體動態結構

大家好⋯

這是第二次我們與羅恩·勒芒合作，呈現他繪製人體的過程。在這本「人體動態結構」中，你可以看到羅恩面對實體的人體繪製，以及運用記憶來繪製的方法一對立志想成為專業藝術家的人來說這是必要的。

我們發掘羅恩對這主題更多更深入且令人驚嘆的知識，並在此與你分享。

在這本新的解剖教學中，羅恩將向前深入一步，解釋人的身體如何運動。在這些章節中，你會學到他如何將人體結構拆解成簡單的形狀，並透過韻律線連接畫出動態的身體。

如同羅恩，藝術家克里斯·雷嘉斯比對人體繪畫也有著相當的熱情，我們介紹了他捕捉姿態的方法，和光影的渲染，這些單元在第66頁和第70頁，補充羅恩的解剖教學。

若你想更進一步提升你的藝術能力，從第86頁開始，我們也包含了一些單元和指導，引導你如何從傳統藝術技法到使用Photoshop和Painter的數位技法，你絕對不能錯過這些內容。

假如你喜歡這本「人體動態結構」，可以在封底裡找到其他全球數位繪畫名家技法叢書系列的其他選題，我們確定你一定會喜歡！

Claire

Claire Howlett, Editor
claire@imaginefx.com

U0086417

的話
DIGITAL ART
neFX

我們是唯一專注於奇幻與科幻藝術的雜誌。我們的目標是幫助藝術家同時精進傳統與數位技術。拜訪www.imaginefx.com可以看到更多。

FANTASY & SCI-FI DIGITAL ART
ImagineFX PRESENTS

目 錄

讓世界頂尖的藝術家指引你, 分享他們的技巧、創作
靈感與繪畫經驗。

教程

專業藝術家給你的15個步驟指引

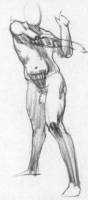
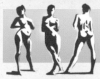

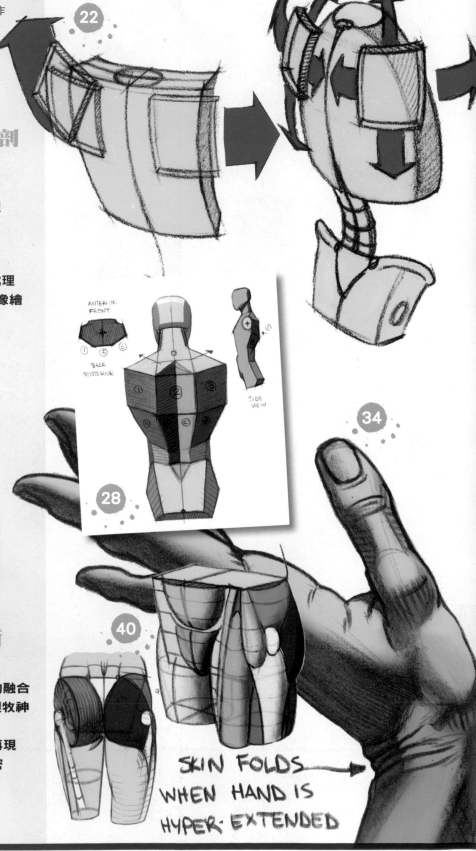

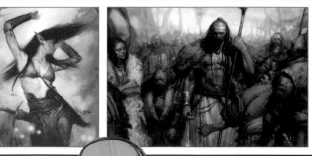

作品賞析

6 幻想藝術
善於繪製美麗人體的大師們
與你分享作品,包括法蘭克·
弗雷澤塔。

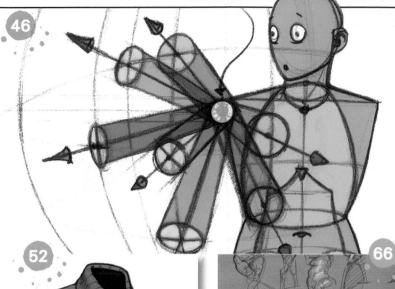

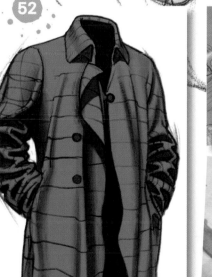

104 藝術家問與答

人像與體態的繪畫技法

勞倫·K·卡農
來自美國的藝術家分享她如何繪製雀
斑與深色肌膚。

喬爾·卡洛
喬爾善於研究核心藝術形式如暈塗法
及明暗法的表現。

瑪爾塔·達利
瑪爾塔解釋如何創造靈活生動的人物
與肌膚的高光。

辛西婭·斯波爾德
辛西婭將示範如何在你的繪畫中運用
不同顏色與前縮透視法的使用。

梅勒妮·迪倫
這位來自法國的藝術家善於表現寫實
飄動的髮絲與臉部透明的色調。

傑若米·恩西歐
在你的數位繪畫中增加材質與營造空
氣感的便捷方法。

免費光碟內容

幫助你學習的素描與影片教學…

包括5小
時的影片
教學

影片內容
跟隨妮可·卡爾迪夫和安妮·波哥達學
習數位藝術技巧的關鍵,以及傑克·波
森的人體繪圖技法。再附上如何描繪臉
部的數位教程。

資源檔案
跟隨羅恩勒芒探索人體解剖細節。

參考圖庫
提供練習用的免費人體模特兒照片。

翻到114頁了解更多

作品賞析

讓傳奇藝術家用幻想藝術中最具標誌性的圖像激發你的靈感。

法蘭克·弗雷澤塔

說 法蘭克·弗雷澤塔已逝世於2010年，著實低估了他在藝術與大眾文化上的影響力。他對野蠻人，奇幻生物與女性型態的視野，為奇幻藝術注入一股新的現實主義與魄力，影響所及書籍、漫畫、電影與音樂。

打從一開始，法蘭克就展現了一種寬廣，大膽且戲劇性風格。1965年他為羅伯特·霍華德（Robert E. Howard）繪製《蠻王柯南》（或譯降魔勇士，Conan The Adventurer）的封面。那種直覺、標誌性的表現，爆炸性的突破了傳統對於奇幻藝術的偏見。"我忽略細節，只展現確定的氣氛"他對我們表示。

在1965-1973年間，法蘭克創造了最多他的名作。包括貓女（Cat Girl）、白銀戰士（Silver Warrior）和死亡交易者（Death Dealer）。他通常視自己為靠"本能"與"無意識"來創作。就好像意識與手各處不同地方，最後總是會連結在一起。

1980年代，他的藝術作品被用在專輯封面，T-shirt和電影中。未完成的素描計價數千美元，蠻王柯南的原畫則以一百萬美元售出。"弗雷澤塔以他自己戲劇感、衝突感所展現的新標誌性感受，振興了奇幻藝術"藝術家詹姆士·葛尼（James Gurney）說道。

法蘭克擁有獨特的天分，橋接起黃金世代與近代藝術。
http://bit.ly/1tsG6Pj

藝人智語

"在我開始動筆前，我從未在我腦海中有既定的圖像，僅有確定的感覺。在非常罕見的情況下我會看到很清楚的圖像。但，一旦我開始繪製草圖，它們通常是很簡單的場景"

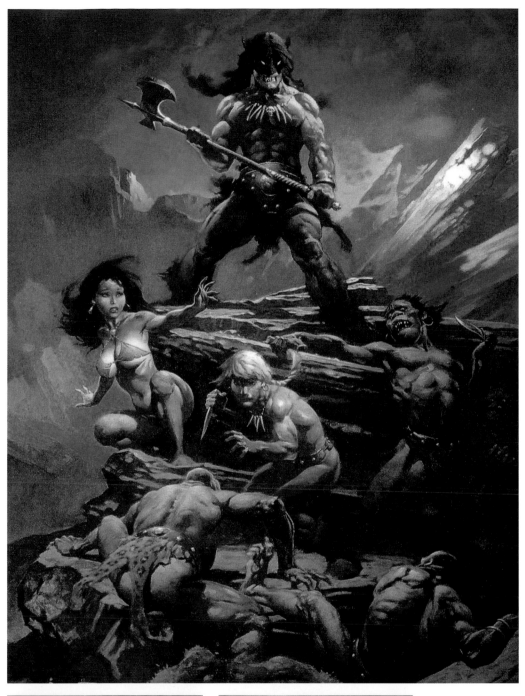

66 我想我的想像
力、戲劇性、和勇
於冒險將會為世
人所記憶。 **99**

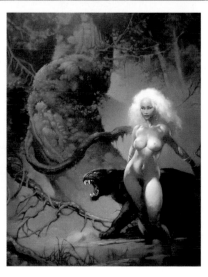

藝人智語

"一但我對構圖滿
意,我會先繪製前景
的人物:他們是最重
要的。他們的形狀提
供了穩定的感受。我
想這是為什麼人們容
易感受到畫中的氛
圍,即使他們不知道
是為什麼。"

瓊·福斯特

瓊·福斯特為一些著名的漫畫系列設計封面,僅列舉幾項,如蝙蝠俠(Bat Man),星際大戰(Star Wars),異形戰場(AlienVs Predator)和吸血鬼獵人巴菲(Buffy:The Vampire Slayer)。涉及金錢與粉絲高度的期望,使其成為需兼顧藝術與商業壓力的艱鉅任務。

"這的確使得它更具挑戰性,但卻不會更有趣"瓊如是說。"粉絲寄予高度厚望希望角色看起來具一定的特色,特別是當她是一個女演員像是莎拉·蜜雪兒·吉蘭(Sarah Michelle Gellar)最後是她說了算"。

"肢體語言是最需要注意之處"他表示。"握拳的奇特方式,肩部的傾斜,頭部抬起或移動,肩膀一高一低。對我而言最有趣的地方就是少一點靜態,少一點普通感。

他透過大量的縮圖練習,學習姿勢與結構,並總是在尋找不同的參照物。他常利用照相機的定時功能拍攝自己的姿勢。

現今,為孩子跟輕熟族群繪製書籍封面是瓊最喜歡的工作。為故事分鏡是個讓他著迷的領域,他可以在很短的時間,運用他說故事的技巧,同時創造大量的藝術創作。

www.jonfoster.com

藝人智語

"學習讓你的頭腦安靜下來,特別是左側顳葉。學著讓你的思緒平靜,不要去聽從自我懷疑或者拖延的聲音。"

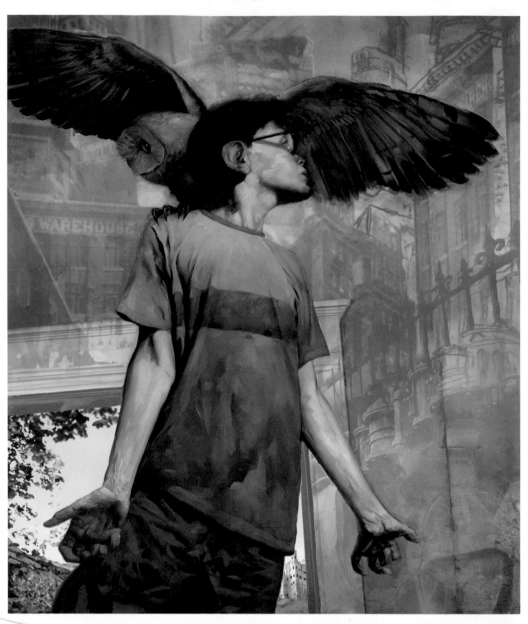

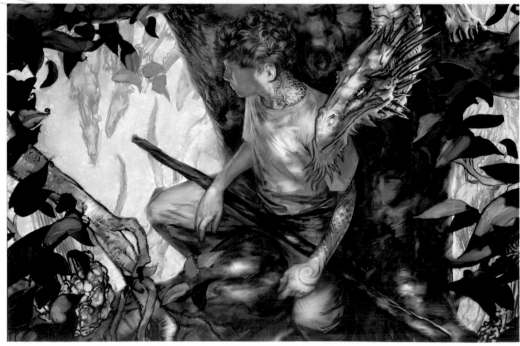

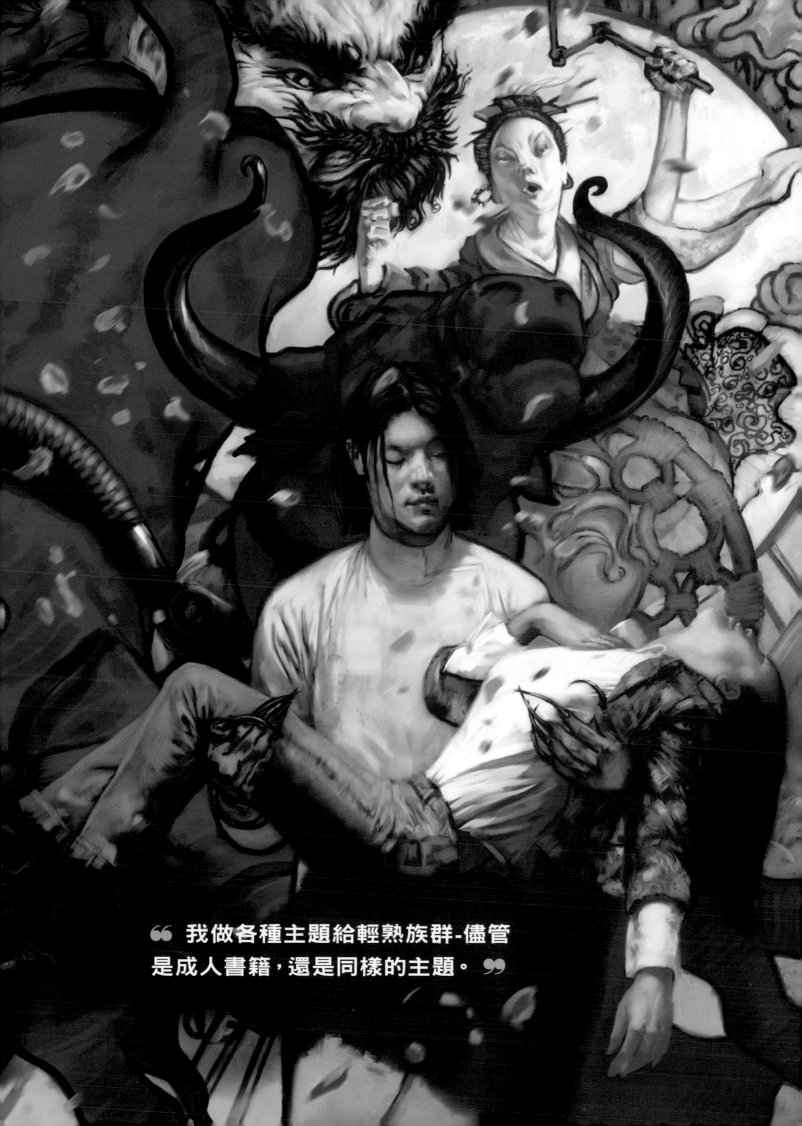

> 我做各種主題給輕熟族群-儘管
> 是成人書籍,還是同樣的主題。

多納托·詹柯拉

"**如**果你需要標籤歸類"多納托·詹柯拉說道"那麼我是個古典抽象寫實的科幻與奇幻類型畫家"。

多納托對他的工作擁有極度熱忱。他的畫作超越世代，如同混合了拉斐爾的寫實主義與未來場景。並將它們與史詩，情感相連結。而後需要花上大量的時間。

我通常花上二至六小時在準備工作上，主要的目的是找到完美的姿勢模特兒，尋找對物件的模糊描述，或花幾個小時瀏覽與我的委託有些微的相關的創意本或參照物。這相當的有效果，但唐納托差點擁有一份截然不同的事業"我大學時主修電子工程學"他說"直到第二年才報名了一門藝術課程。"

他對藝術的熱情也包括了博物館，"我痴迷於參觀它們"他笑說"我為了離博物館近一點搬到紐約，經常花整個下午欣賞我喜歡的藝術家們—漢斯梅林、揚·范·艾克、沃特豪斯、維梅爾、安格爾、蒙德里安、林布蘭和提香，我努力想理解其中的複雜性。"像是這些藝術家啟發了他一般，唐納托無疑是現代的大師。

www.donatoart.com

藝人智語

"其中一種我最喜歡用來啟發新概念的方式是離開工作室，許多美麗、充滿想像、和能激發靈感的事件在我們周圍發生—最好補充創意能源的方式。"

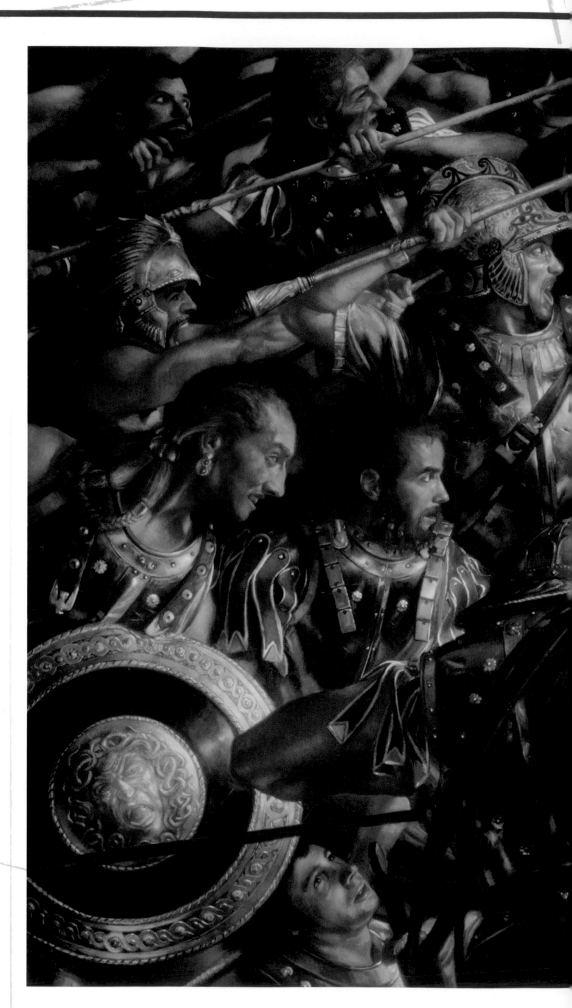

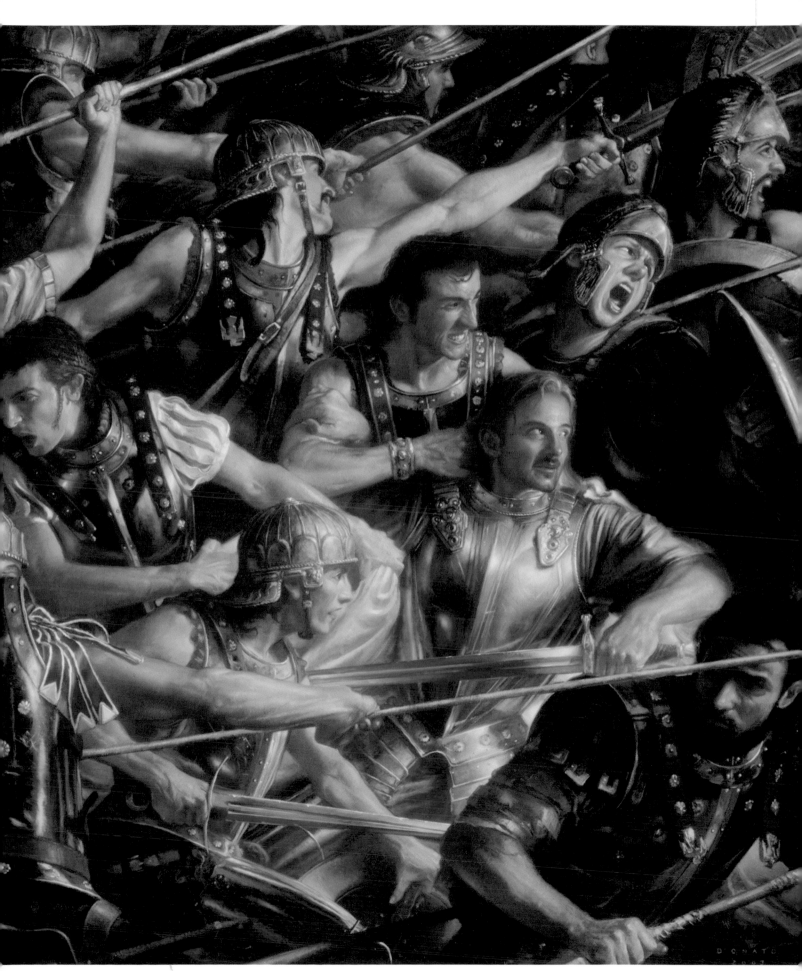

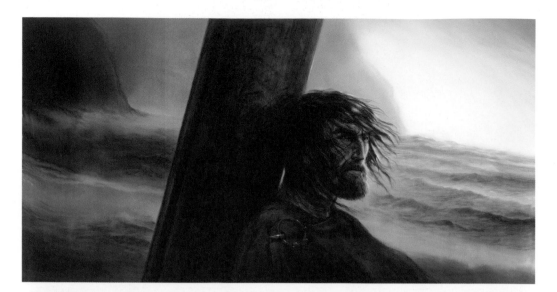

約翰·豪

個幻畫藝術領域的傳奇。約翰·豪成為托爾金文字的眼睛,自從他在1976年發現《魔戒》之後,他在世界各地繪畫托爾金的世界,包含書籍封面、海報、月曆和彼得·傑克森(Peter Jackson)的電影。

"這是一個獨特的經驗-非常刺激、充滿樂趣、擔負起辛苦的工作-在紐西蘭。"約翰說道."和龐大的團隊與充滿天賦的人們一起製作大的案子是非常與眾不同的。真的很像在一個大機器中的一個小齒輪,協助它向前滾動,直到電影完成。"或許約翰作品中的吸引力與真實性來自於他對歷史的熱愛。他熱衷考古學,收集並製造劍、盾和其他中世紀時期的器物。

"現今我們再也不穿披風,不穿長統襪,或皮靴,我們不穿鏈甲或盔甲。為了能正確的呈現,瞭解它的功能非常有幫助"他說。"如何穿,靴子該長成什麼樣子,如果你需要整天在塵土中走路,你該如何裝備一把劍還能走得很舒適一所有這些都使你的創作更能使人信服"。

約翰現在回到紐西蘭,製作電影《哈比人:意外旅程》,他依然朝著他的冒險邁開大步。

www.john-howe.com

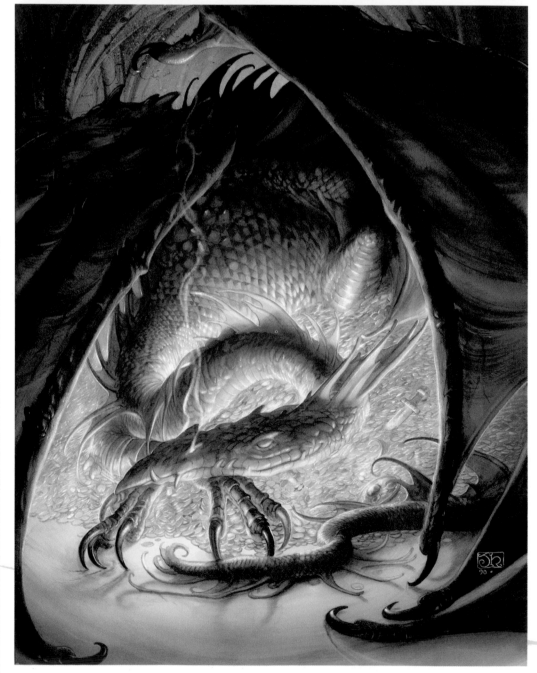

藝人智語

"畫你不會的東西,你就會成長。"

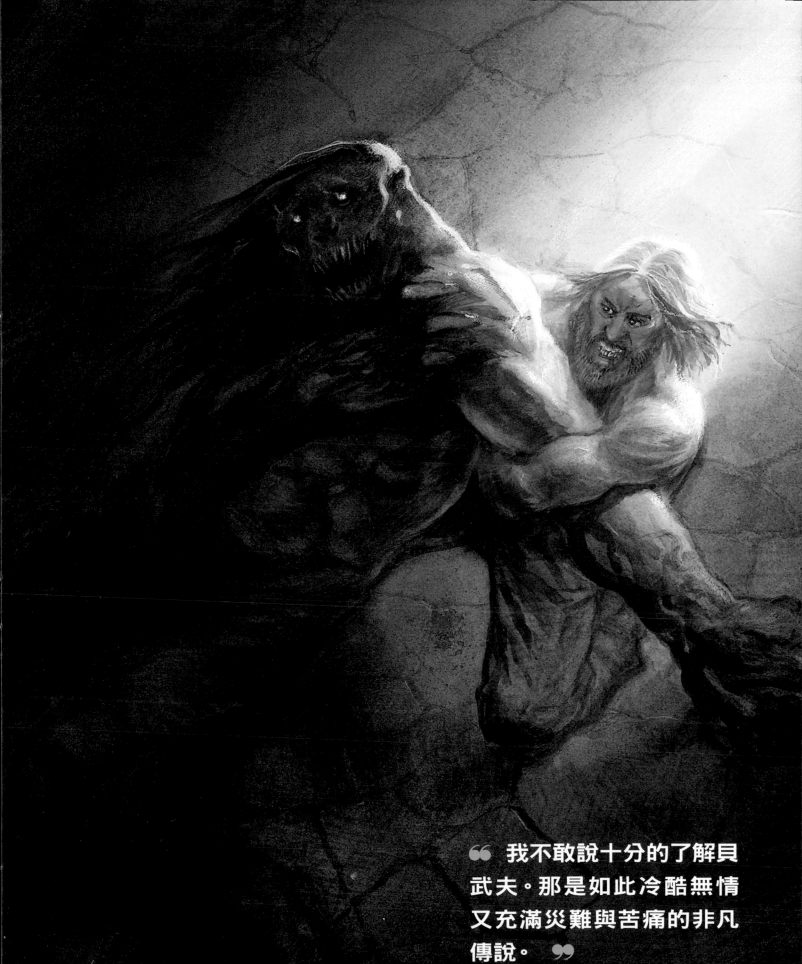

> 我不敢說十分的了解貝
> 武夫。那是如此冷酷無情
> 又充滿災難與苦痛的非凡
> 傳說。

盧卡斯·格拉西亞諾

沒有正式的訓練，盧卡斯·格拉西亞諾開始在聖地牙哥當地的主題公園開始繪畫漫畫。在獲得了2002年國家漫畫網路比賽的數個獎項後，他直接到Watts Atelier磨練他的繪畫技術。變成職業畫家後，持續不斷的獲獎。但盧卡斯表示首次進入獲獎之時，始終是他職業生涯中最令他珍惜的時刻。"我持續蒐集那本書很長一段時間，我知道就是該讓作品放入那本書"盧卡斯回憶那個他聽到好消息的當下。"我記得我朋友EM·吉斯特(EM Gist)在晚間課堂告訴我這消息，讓我整晚臉上都掛著笑容。

更多的榮譽接踵而來，包括他為索尼線上娛樂所繪製的《諾瑞斯傳奇》中《銀翼》這幅畫，榮獲了2010的Chesley Award。"天啊！那個獲獎完全是預料之外，有這麼多的競爭者"盧卡斯解釋著。

就算他同時為電玩業工作，盧卡斯是少數用傳統方式繪圖的。他的繪畫背景和傳統藝術確保他的繪畫能有力的建構創意。"我努力的提升我畫作中的結構、渲染以及說故事技巧"盧卡斯說。

現今他以自由職業的身分從事教學，盧卡斯有句口頭禪"經驗是沒有捷徑的"跟隨這句話，你也可能獲獎。

www.lucasgraciano.com

藝人智語

"確保你有有力的作品，作品集裡質應重於量。"

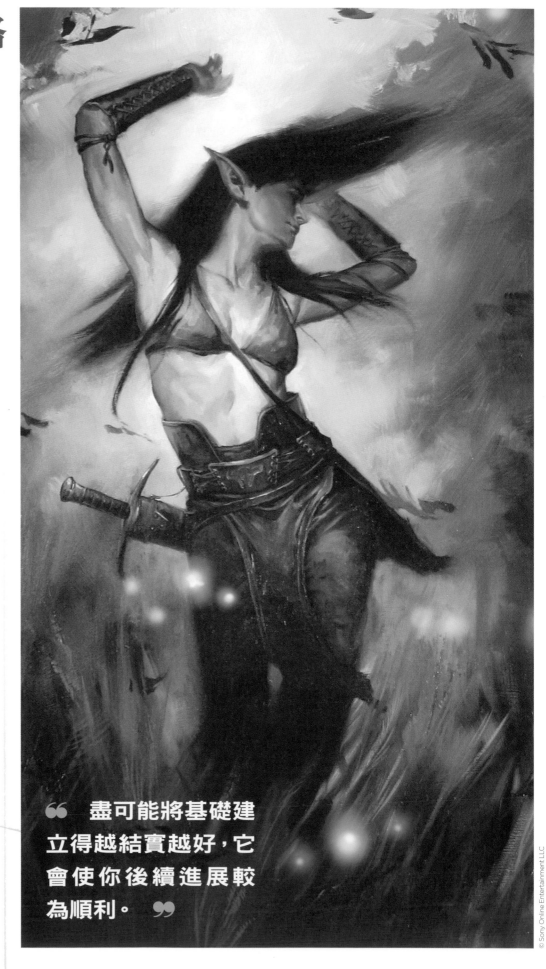

> 盡可能將基礎建立得越結實越好，它會使你後續進展較為順利。

JP‧
塔格特

像是NCSoft和Fantasy Flight Game, JP‧塔格特深入他的想像,切取陰曹地府的一塊,將它們邊踢邊尖叫的拖到其中,至少這就是他的畫看起來的樣子。

"畫幻想主題是一種非常解放的工作"JP說。但這有些固有的風險"有時你會和現實分離"。

然而,那些分離的時間就是你創造大作之時。但JP也維持著對日常的觀察。"我試著用技術和物理的心態來觀察真實世界,但同時也要兼顧情緒和精神層面"。

JP是個數位和傳統並存的插畫家、概念藝術家、和書籍與電玩的藝術總監。然而,我們總是得從某些地方開始,JP過去曾繪製浪漫小說封面",當我回顧過去,那真的蠻可怕的。我不敢相信我曾經做過那種類型的工作!"。

www.targeteart.com

藝人智語

"做你自己,別模仿你偶像的畫作一模仿他們的態度和成就,但不是他們的作品。如果你想創造自己的奇幻藝術品牌,莫跟別人一樣,將你的類型盡可能的定位在原創。"

> **❝ 我用視覺和感覺的圖書館來觀察真實世界。❞**

傑夫·辛普森

居住在蒙特婁的藝術家傑夫·辛普森對他的畫作擁有非凡的熱情。對他而言,數位繪畫不只是裝飾品:更是直射他想像中的深沈黝黑來改變觀者。他用大範圍的留白與悲慟感來呈現真實如受刑般的肖像。"我通常用照片來打底,創造寫實的風格。"

雖然傑夫的風格建立了一種迥然不同的方向,他畫中對黑暗美女意境的描繪,依舊源自於上古世紀。"我過去的作品較多以奇幻或科幻為根據,通常使用令人毛骨悚然的元素"。他直白的表示他很厭惡那時的工作,所以將他的挫折轉化為創意的能源。

同時他維持他快樂的廣告工作。這樣或許會完全搞砸我的工作,但我想先追尋自我。

但他是從哪裡取得他的靈感創造獨特的畫面?"我是末日後幻想和頹廢龐克的粉絲"他說道。我組合生銹的金屬材質和衣物。我喜歡繪製看起來像是住在裡頭的感覺:歷史的痕跡沾滿遍佈其間。

www.bit.ly/j-simpson

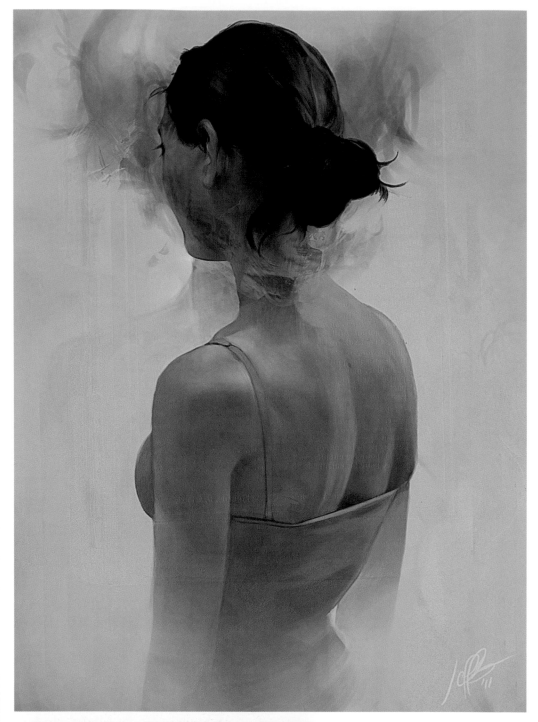

> **66 如果一個作品只是美麗,卻恐怖或令人費解即是失敗的。 99**

藝人智語

使用參考照片能讓你的創作更富饒趣味:你從真實生活中摘取、插入和創造資訊,缺少新鮮的素材來源,你無法提升藝術性。

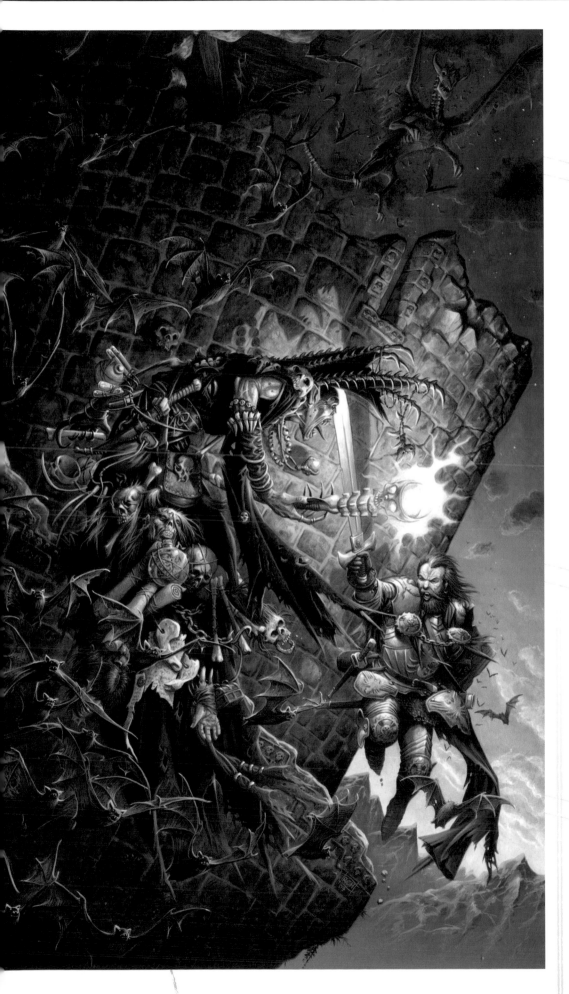

拉爾夫・霍斯利

拉爾夫總是有著繪畫的熱情，在閱讀了《魔戒》和與《龍與地下城》的接觸後，才使得他的許多塗鴉聚焦。"我開始描繪威武的戰士、神秘的巫師、可怕的野獸"拉爾夫說道。

身為自由職業工作者，拉爾夫尋求志同道合的客戶，其中他的第一個客戶是遊戲工作坊(Games Workshops)、漫畫、插畫、海報、概念藝術、和隨之而來的封面。

拉爾夫的客戶名單擴展到包括EA、Paizo、Fantasy Flight Games、Green Ronin、Upper Deck和威世智。(前述皆為出品桌遊卡牌之公司)"他們在《龍與地下城》和《魔法風雲會》中給了我很棒的工作。"

"我覺得我非常的幸運，能夠製作讓我喚起童年時，首次探索到奇幻世界的幻想產品"他補充。

www.ralphhorsley.co.uk

> **❝我非常的幸運，能夠製作讓我喚起各種幻想的產品。❞**

藝人智語

"為了減低所有畫中左側的細節，並提供焦點，我選擇一個主導光源，吸血鬼的位置形成了強烈的陰影，同時提供戲劇感，我用較低的視點和傾斜的地平線來強調。"

賈斯汀·
史威特

1970年的漫畫柯南、泰山、綠巨人浩克帶賈斯汀·史威特進入藝術的世界—"一些沒有超能力但很努力的傢伙"他說。

國中時賈斯汀和一個朋友創造了他們自己的角色扮演遊戲，叫做《寶藏與陷阱》。"我們玩《龍與地下城》以及其他類似的遊戲，然後我們想創造自己的角色"他解釋，但後來六年美式足球控制了他的熱忱，超越賈斯汀的重量級別，像是失控的卡車般壓扁對手，但他的確獲得了一些進展。"我開始搞懂什麼是積極的，不要去猶豫，而我認為這些跟隨著我的藝術事業"他說"如果任何東西吸引了我，那一定是在我的血統中。"

大學時，藝術重新回到他的生活中，未來的五年，賈斯汀對未經琢磨和情緒的表達相當感興趣。"通常你做概念藝術的作品並不是真正的完成品"他說道"所以我的風格就是快和不經雕琢。"

賈斯汀的理想包括了一種媒體之間的轉換"我擅長的數位技法在某種程度上很像水彩，它同樣需要快和匆促的控制性"當你將未經琢磨的東西和深思熟慮混合，可以達到一種平衡....這很難說明"他說"但我總可以畫得出來。"

www.justinsweet.com

藝人智語

"電腦太便宜，人們常忽略了如何真正的畫圖。從前的漫畫家像是約翰·巴斯馬(John Buscema)—這些人是真的知道該怎麼畫圖。"

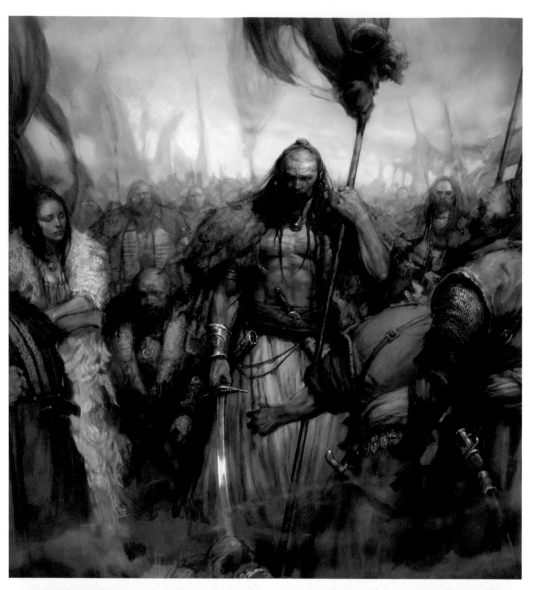

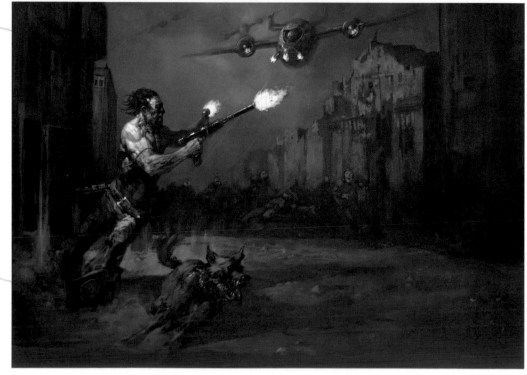

Fantasy Art
essentials

奇幻插畫大師Wayne Barlowe、Marta Dahlig、Bob Eggleton等人詳細示範與解說創作的關鍵技巧,為讀者指點迷津。

《奇幻插畫大師》能大幅度提昇你的想像力,以及描繪科幻插畫或漫畫藝術的水準。無論你希望追隨傳統藝術大師學習創作技巧,或是立志成為傑出的數位藝術家,都絕對不可錯失本書中的大師訪談和妙技解密講座等精采內容。

全書共218頁,全彩印刷 售價600元

傑作欣賞

來自 H.R.Giger、Hildebrandt兄弟、Chris Achill os、Boris Vallejo 和Julie Bell等眾多藝術大師的驚世之作和創作建議。

大師訪談

透過與Frank Frazetta、Jim Burns、Rodney Matthews 等傑出奇幻和科幻藝術家們的精采對談,激發我們的創作靈感。

妙技解密

Charles Vess、Dave Gibbons、M lanie Delon等人及多位藝術家,逐步解析繪製插畫的步驟以及絕妙的創作技巧。

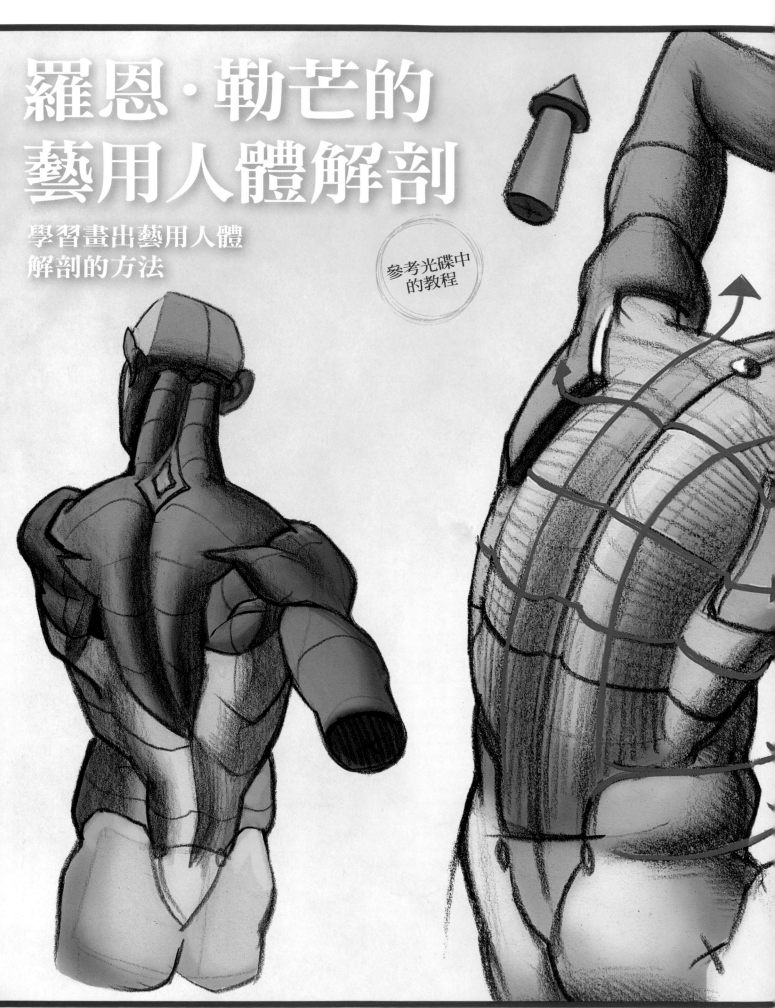

羅恩・勒芒的
藝用人體解剖

學習畫出藝用人體
解剖的方法

參考光碟中
的教程

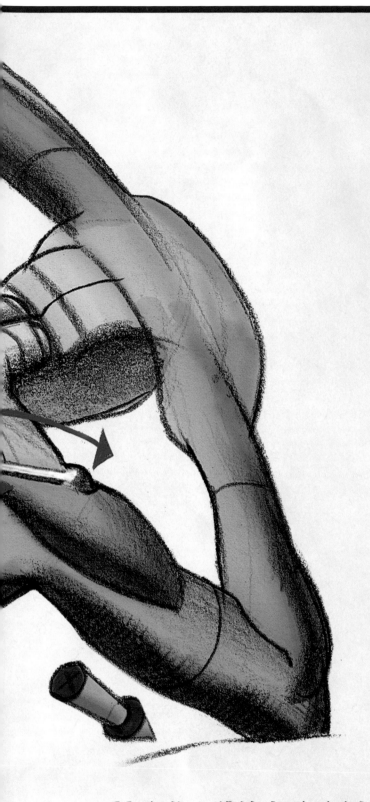

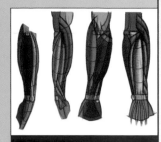

學習手臂肌肉
和其對手腕的影響
翻到第37頁

羅恩·勒芒

做為一個人體解剖
與人體繪畫的演講
者，羅恩·勒芒是個
充滿熱忱的老師。

教程
如何繪製人體解剖

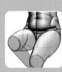

❝ **記住人體繪畫需要取材
於生活。** ❞

羅恩·勒芒，第29頁

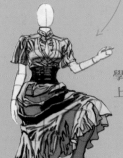

學習如何在人體
上繪製衣物

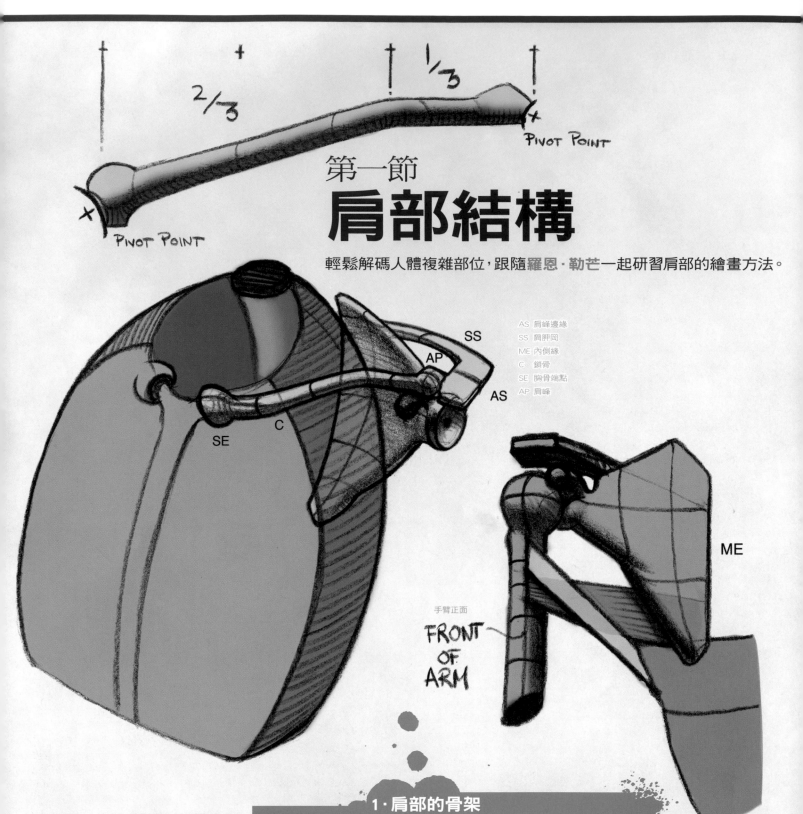

第一節
肩部結構
輕鬆解碼人體複雜部位，跟隨羅恩・勒芒一起研習肩部的繪畫方法。

PIVOT POINT

PIVOT POINT

2/3

1/3

SS
AP
AS
C
SE
ME

手臂正面
FRONT
OF
ARM

AS 肩峰邊緣
SS 肩胛岡
ME 內側緣
C 鎖骨
SE 胸骨端點
AP 肩峰

1 · 肩部的骨架

> 66 一旦骨骼的位置被確定，肩部的"標誌點"也隨之被確定，因此骨骼和區塊彼此連接的方式也就顯而易見。 99

藝術家簡歷

羅恩 · 勒芒
國籍：美國

更多羅恩的作品請移步至：

www.studio2ndstreet.com

DVD素材
由羅恩繪製的作品可在光碟的Figure & Move-ment文件夾中戎到。

瞭解肩部的骨骼結構是使本節中所述方法奏效的關鍵。熟知肩部骨骼的形狀、所處的位置以及活動的方式是很有必要的。一旦骨骼的位置被確定，肩部的"標誌點"也隨之被確定，因此骨骼和區塊彼此連接的方式也就顯而易見。肩部主要由以下標誌點組成：肩峰邊緣（AS）、肩胛岡（SS）、內側緣（ME）、鎖骨（C）、胸骨端點（SE）和肩峰（AP）。

因人體體格、肩部的活動以及視角等緣故，我們無法在體表觀察到所有的標誌點。但無論是否可見，這些標誌點是確確實實存在的。找到了這些關鍵的點位，就可以快速地將軀體的其他部位連接起來。

2·肩部的尺寸

我們可以以肩部的比例模型為基礎，估算出肩部的尺寸，作為繪畫的著手點。估算尺寸的方法有許多種，無論採用何種都應遵循一定的順序，並配合記憶。雖然有一套理想化的繪畫公式可供參考，但是我們仍應以現實生活中的情況為寫照，而不能死記硬背。一味地套用公式只會讓人物繪畫顯得僵硬，缺乏生氣。

人類頭部的高度約等於胸腔高度的三分之二，顱骨的寬高比也大約為2:3。顱骨最大的寬度與兩側肩胛骨之間的距離相當。肩胛骨的高度約等於胸腔高度的二分之一。若將兩側肩胛骨之間的區域看作是一塊正方形的單位面積，則兩側肩峰之間的區域約占3個單位面積。以該模型為依據，我們可以適當調整肩膀的寬度，使之與所繪人物角色相適應。胸肌與鎖骨長度的三分之二相連，而三角肌連接著遠端的三分之一處，與肩峰相接。

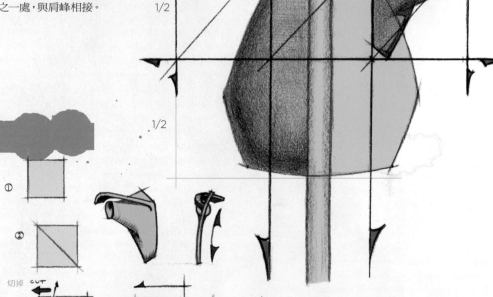

1/3　1/3　1/3

1/2

1/2

3·肩胛骨的尺寸

將上一步測定的正方形區域從對角一分為二，形成了理想的肩胛骨形狀模型。從肩峰邊緣到內側緣，自上而下分割。至此，肩胛骨已不再是一個完美的正方形了，然而這卻是畫好這一複雜部位的起始點。右側的示意圖解釋了如何從正方形演變為肩胛骨的形狀。

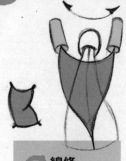

切掉　CUT

①
②
③
④

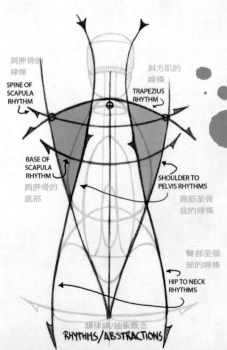

SPINE OF SCAPULA RHYTHM
肩胛骨的線條

TRAPEZIUS RHYTHM
斜方肌的線條

BASE OF SCAPULA RHYTHM
肩胛骨的底部

SHOULDER TO PELVIS RHYTHMS
肩部至骨盆的線條

臀部至頸部的線條
HIP TO NECK RHYTHMS

韻律線/抽象概念
RHYTHMS/ABSTRACTIONS

4·肩部的線條

從畫結構草圖開始到皮膚上皺褶紋的表現，繪畫的任何一個過程都涉及到線條。在人物繪畫中，體格線條的產生與我們有意識的動作行為是緊密相連的。運動的狀態是流動性的表現，找準相對應的運動曲線將使我們更容易地從記憶中精確地還原人物的姿態。

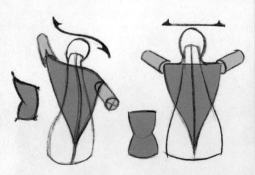

A 找到肩胛骨的位置

利用人體線條示意圖確定軀幹部位。接下來分別找到肩部至骨盆的線條和臀部至頸部的線條，兩條線相交的區域正好隔出了肩胛骨的所在。在人體的背部同樣也有兩根線條，分別穿過肩胛岡和肩胛骨的底部。此外，還可以用另外一根背部的曲線標記出斜方肌的線條。

B 線條的變化

手臂的動作不同，斜方肌的線條同樣會發生改變，由弧線變為直線、S型曲線等等。我們可以比照此處列出的一組示意圖。不同的動作透過不同的線條表示，將其運用到你的藝術設計中。

C 明顯的體側中線

在繪畫人體時，還有一條重要的線條。脖子和手臂在身體前側和背部均相連，由此形成的位於體側中央的曲線可以將頸部和手臂上各個分散的塊面和諧地連接在一起。

5·肩部動作的簡化

　　肩胛是上半身一塊十分靈活的區域，它的活動將直接影響身體的其他部位，比如說手臂。掌握肩胛活動的方式和規律，對我們進行手臂的繪畫也會有所幫助。這甚至可以為我們分析透視關係提供更多的細節。

A 肩胛的運動

　　讓我們先來看看肩胛是如何運動的。下圖用方形和三角形簡單地描畫出肩胛骨的形狀，箭頭所指為肩胛骨的運動方向和範圍。

B 肩胛示意圖

　　肩胛骨可以自由地活動，除了肩峰與肩峰邊緣外，它們不與身體上的其他塊面相連。肩峰是肩胛部位唯一的連接點，而手臂透過鎖骨僅與胸骨相連，因此手臂在體側的活動自由度也相對較大。手臂可以輕鬆地在身體前側交叉，也可以伸展到身體後背，並且不會壓迫胸腔。在這張剖面圖中，可以很容易地看出肩胛與其他部位如何彼此相連。

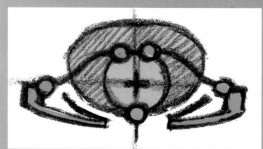

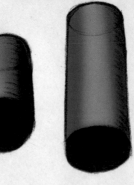

C 肩部的透視關係

　　手臂可以繞著肩部的骨關節轉動。它能非常靈活地運動，但卻無法輕鬆地進行 360 度的旋轉。為了能畫出這個部位的運動，我們有必要學習其透視關係。我們已經知道上臂與胸腔的長度是一致的，從肩膀和手肘位於中間位置（稱之為"參考點"）時開始分析，用以測量上臂的長度。以肩部的骨關節為軸心，將代表臂長的線條旋轉到合適的位置，然後將線條加粗，形成圓柱形。初看上圖可能混亂不堪，但請大家牢記，圖中所有的弧線都是手臂可能運動經過的橢圓形軌道。以肱骨頂端為起點延伸出一條線，另其穿過橢圓形軌道 (A)。接下來，在代表手臂的主軸線端部畫出十字準線 (B)。最後，將線條完善成圓柱體，用於表示手臂的形狀和體積，並在圓柱體的基礎上為手臂添加肌肉。

6 · 形狀與符號

如何使人體結構的繪畫易於上手，尤其當我們透過記憶還原畫面時，關鍵的方法就是將其分解成簡單的形狀和符號。肩部繪畫的技巧無異於此。

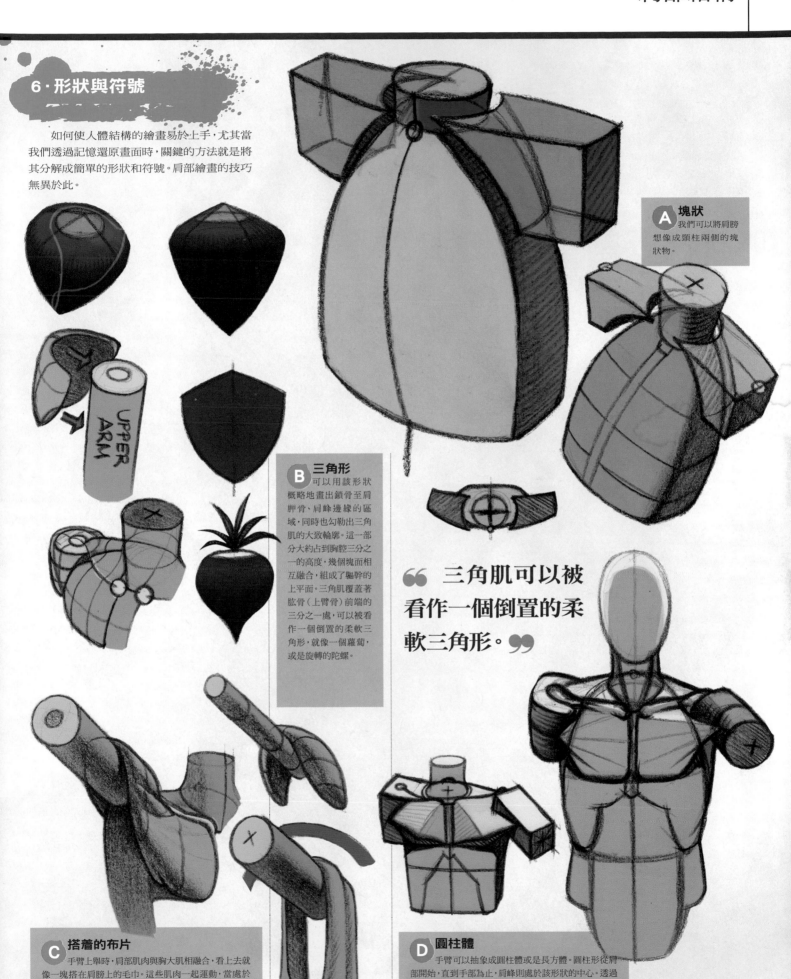

A 塊狀
我們可以將肩膀想像成頸柱兩側的塊狀物。

B 三角形
可以用該形狀概略地畫出鎖骨至肩胛骨、肩峰邊緣的區域，同時也勾勒出三角肌的大致輪廓。這一部分大約占到胸腔三分之一的高度，幾個塊面相互融合，組成了軀幹的上平面。三角肌覆蓋著肱骨（上臂骨）前端的三分之一處，可以被看作一個倒置的柔軟三角形，就像一個蘿蔔，或是旋轉的陀螺。

> 三角肌可以被看作一個倒置的柔軟三角形。

C 搭著的布片
手臂上舉時，肩部肌肉與胸大肌相互融合，看上去就像一塊搭在肩膀上的毛巾。這些肌肉一起運動，當處於某個特定合適的角度時，三角肌正好分布在手臂的兩側。

D 圓柱體
手臂可以抽象成圓柱體或是長方體。圓柱形從肩部開始，直到手部為止，肩峰則處於該形狀的中心。透過簡單圖形的運用，將使我們更輕鬆地記住人體的結構。

7・肩部結構解剖

肩部有以下肌肉群：三角肌、岡上肌、岡下肌以及大小圓肌。這些肌肉群彼此交織，順著背闊肌紋理，圍繞喙肱肌和三頭肌，在繪畫中確實比較複雜。

本頁中將用一組圖例來進行說明，盡可能幫你簡化這個複雜的部位。當手臂完全向體側伸展，背

闊肌和大圓肌構成了手臂連接身體的弧度。大圓肌的末端延伸至手臂，背闊肌的末端則與胸腔相接。

下圖還展示了三角肌在理想情況下伸展的狀態。在繪畫高大威猛的英雄人物形象時，可以參照這些圖例來確保解剖結構的正確無誤。

二頭肌 BICEP
肱肌 BRACHIALIS
三角肌 DELTOID
肩峰 ACROMIAL SHELF ACROMION PROCESS
肩峰架
肩胛骨 SCAPULA
鎖骨 CLAVICLE
三頭肌 TRICEP
喙肱肌 CORACOBRACHIALIS
TERES MAJOR 大圓肌
PECTORALIS 胸大肌
大圓肌 TERES MAJOR
LATTISIMUS DORSI
LATTISIMUS DORSI 背闊肌

三角肌 DELTOID
棘下肌 INFRASPINATUS
大圓肌 TERES MINOR
小圓肌 TERES MAJOR
背闊肌 LATTISIMUS DORSI
腹外斜肌 EXTERNAL OBLIQUE
TRAPEZIUS 斜方肌

三角肌 DELTOID
棘下肌 INFRASPINATUS
大圓肌 TERES MINOR
小圓肌 TERES MAJOR
TRAPEZIUS 斜方肌
LATTISIMUS DORSI 背闊肌

棘下肌 INFRASPINATUS
TERES MAJOR
大圓肌
LATTISIMUS DORSI 背闊肌
F
R

二頭肌 BICEP
三角肌 DELTOID
喙肱肌 CORACOBRACHIALIS
大圓肌 TERES MAJOR
LATTISIMUS DORSI 背闊肌
PECTORALIS
SERRATUS 前鋸肌
EXTERNAL OBLIQUES 腹外斜肌

斜方肌 TRAPEZIUS
三角肌 DELTOID
三角肌 DELTOID
棘下肌 INFRASPINATUS
TERES MINOR
TERES MAJOR
小圓肌 大圓肌
PECTORALIS 胸大肌
SERRATUS EXTERNAL OBLIQUES 腹外斜肌
LATTISIMUS DORSI 背闊肌
ABDOMINAL TRACT 腹部

3 STRIATIONS 三條紋狀
POSTERIOR (BACK) 1 STRIATION 後側一條紋狀
ANTERIOR (FRONT) 2 Striations 前側二條紋狀
4 STRIATIONS 四條紋狀
ACROMIAL (SIDE) 7 STRIATIONS 側面七條紋狀

「 確保英雄人物形象的解剖結構正確無誤。 」

8 · 肌肉的作用機理

　　三角肌的主要作用是旋轉與提昇手臂。其前端提拉手臂向前運動、向內扭轉，而後端使手臂向後運動、向外扭轉。岡上肌從側面提拉手臂，同時使手臂向外側扭轉，它藏於斜方肌之下，與肱骨的頂部相連。岡下肌的作用同樣是在側面扭轉手臂，擴展了手臂抬昇後的運動範圍。它也與肱骨的頂部相連。小圓肌主要負責向內牽拉手臂，使其向外扭轉，大圓肌則將手臂拉向體側，使其向內扭轉，用來將舉起的手臂放下。

技法解密

請勿忽視彼此間的聯繫
軀幹是動作姿勢的核心，在此基礎上逐步畫出腿、手臂、頸部和頭部。這能夠確保人體形態在最後看上去具有靈活感，同時節省大量的創作時間。這一過程中，枕頭形狀的運用是極為關鍵的，可以用來調整肩部的線條。有時，它發揮的作用還會更大，因為胸腔部位基本不包含作用線條。同時考慮胸腔與骨盆之間的關係，試著去理解所有一切都是彼此相連的，對於畫肩部的動作有很大作用。

10 · 皮膚

　　皮膚包覆在肌肉、骨骼和肌腱表面，透過筋膜與骨頭表面、肌肉和肌腱相連。

　　當手臂活動時，根據動作形態和運動方向的不同，肩部的皮膚會被不同程度地拉伸。所形成的皮膚皺褶與肌肉纖維相垂直。如果雙臂張開，肩部就會緊縮，同時形成皺褶。可以用螺旋來表示這些皺褶，螺旋線越密，手臂看上去拉開的程度就越大。

　　當手臂向上舉起，越過肩線，皮膚就會在肩峰和肩峰邊緣堆疊。這會形成一塊略微向外散開的皺褶，在三角肌上形成一個方形的切入點。

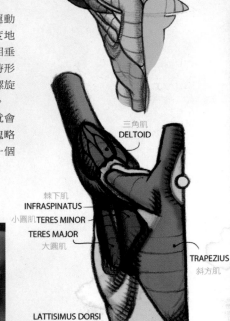

三角肌
DELTOID

棘下肌
INFRASPINATUS
小圓肌 TERES MINOR
TERES MAJOR
大圓肌

TRAPEZIUS
斜方肌

LATTISIMUS DORSI
背闊肌

9 · 塊面

　　背部可以在水平和垂直兩個方向上分為三個塊面。在初繪時，可以忽略背部中間肌肉所形成的角度，在畫出細節之前，先用三個簡單的平面建構出背部的基本輪廓，突出比例關係。大的塊面塑造好後，將它們細分為若幹個小的塊面。肩胛骨、脊柱肌肉和脊柱分別處於不同的平面上，如下圖所示。線條所表示的是這些平面的剖面圖，我們可以更清晰地看到它們的空間和縱深。

SKIN 皮膚
MUSCLE HEAD
頭肌
垂直增加
PERPENDICULAR CREASE

SIMPLE
COMPLEX
SIMPLE
COMPLEX

練習

在繪畫背部時，可以先畫一些枕頭形狀，然後從中找出哪個與胸腔最為接近。將該形狀一分為二，就確定了肩胛骨在背側的高度。接下來，將枕頭形在兩肩之間垂直地分為3塊。如果手臂位於體側，就可以看出肩胛骨的位置。將肩膀所在的區塊用對角線劃分，尖端指向應與手臂的方向一致。在體側畫一根線條與所形成的三角形尖端相連，並在其末端添加與之垂直的小線條，形成一個倒置的T型。將手臂的線條分成三等分。根據線條劃分的比例將肩部的肌肉添加到畫面中去。勤加練習，直到我們將這些步驟爛熟於心。

SIDE VIEW

從本質上說，男性與女性的背部結構
具有很大的差異。

> ❝ 人物繪畫應該
取材於生活之中—
理解繪畫的步驟，
將人物模型和姿勢
牢記心中。❞

第二節
背部的繪畫與造型

人體的背部是一個相對較為複雜的部位，羅恩·勒芒將其分解成理論模型，使繪畫與造型變得簡單。

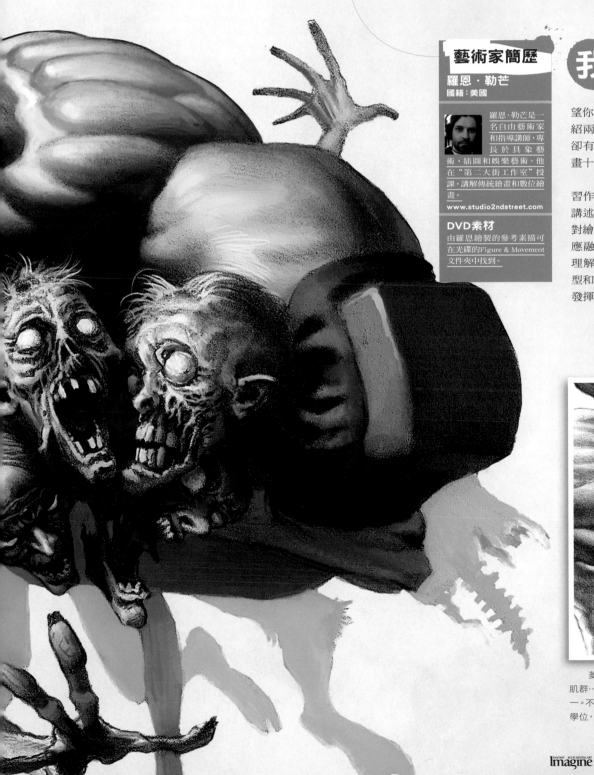

藝術家簡歷

羅恩·勒芒
國籍：美國

羅恩·勒芒是一名自由藝術家和指導講師，專長於具象藝術、插圖和娛樂藝術。他在"第二大街工作室"授課，講解傳統繪畫和數位繪畫。
www.studio2ndstreet.com

DVD素材
由羅恩繪製的參考素描可在光碟的Figure & Movement文件夾中找到。

我期望透過本節的內容將背部這個複雜的部位闡述明白。本節還包含了具體的操作步驟和一些練習題，希望你可以試著練練手。我將向大家介紹兩種不同的繪畫技法，但在理念上卻有諸多相通之處，它們對於人物繪畫十分重要，相信你一定會感興趣。

閱讀本教程，同時參考肩部繪畫習作，希望你能夠理解我在本節中所講述的要領，使新的技法和思維過程對繪畫產生幫助。始終牢記，人物繪畫應融入到現實生活中去。為了更好地理解這個過程，我們需要牢記人物模型和姿勢，透過反復嚴謹的步驟，充分發揮我們的繪畫技能。　➤

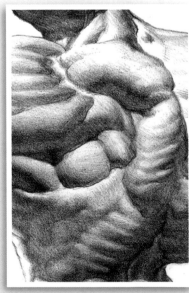

菱形肌、斜方肌、背闊肌、腹外斜肌、骶棘肌群……背部也許是解剖學中最複雜的部位之一。不過我們無需學習拉丁語，或者取得生物學學位，也能夠將這個部位在畫紙上表現出來。

1 · 背部的肌肉組

首先，我們來觀察背部的肌肉，並試著利用簡單的形狀來幫助記憶，瞭解它們相互組合的情況。對於藝術家來說，需要更多關注於以下這些肌肉組：菱形肌、斜方肌、背闊肌、腹外斜肌、骶棘肌群。

背部的肌肉分隔成組。結合兩側的身體來建構形狀，用於背部的繪畫。下圖是建構人體的基本形狀，起點和切入點已用紅點標出。

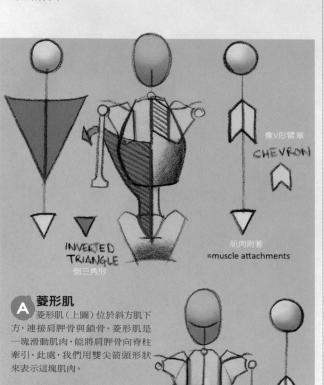

倒三角形
INVERTED TRIANGLE

像V形臂章
CHEVRON

肌肉附著
=muscle attachments

A 菱形肌
菱形肌（上圖）位於斜方肌下方，連接肩胛骨與鎖骨。菱形肌是一塊滑動肌肉，能將肩胛骨向脊柱牽引。此處，我們用雙尖箭頭形狀來表示這塊肌肉。

B 骶棘肌
骶棘肌（右圖）呈長條狀，略帶拱形，分布於脊柱的兩側，功能是牽拉脊柱垂直與向後彎曲，可以將其抽象為拉長了的圓環形。

OBLIQUE

STRETCHED DONUT
像是延展的甜甜圈

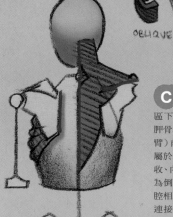

C 背闊肌
背闊肌（左圖）是位於胸背區下部的扁肌。它始於脊柱，與肩胛骨和胸腔下部相連，止於肱骨（手臂）前內側的小結節之上。背闊肌屬於伸肌群，在身體背後伸展、內收、內旋肱骨，可以將其形狀簡化為倒三角形。肩胛骨透過鋸肌與胸腔相連。鋸肌起始於肩胛骨的內緣，連接胸腔的前9根肋骨之間。鋸肌同樣屬於滑動肌肉組，牽拉手臂向前。我們可以將其形狀視作扇形，也可以想像成9根手指從側邊抓住身體，延伸包裹軀幹。

D 斜方肌
斜方肌位於上背部，將肩胛骨與脊柱與頭骨相連。其作用是向脊柱方向內收肩胛骨。可以將斜方肌抽象成風箏型，頂端與頭骨的底部相銜接。

2 · 基本形狀

任何物件都可以被拆分成為基本的形狀，人體也不例外。一旦掌握形狀的拆解方法，瞭解明暗、透視和疊加關係，就可以將其用於人體的繪畫—最終目標是利用創意和想像力來繪畫。如果在繪畫中運用基本形狀組合建構理念，即便是再複雜的設計，也能夠被不斷簡化。但這是一個過程，每個步驟都相互銜接。透過充分的練習，你不必再遵循練習的每個步驟，找到適合自己的創作方式，跳過某些步驟，或者將一些過程合併。

> **任何物件都可以被拆分成為基本的形狀，人體也不例外。**

3·形體姿態

首先畫出形體姿態的大致結構和線條。在這一步中，只需要粗略地畫出人體姿勢以及受力關係，暫時不用考量精確的比例和光影。姿態曲線應與最後的完稿一致，不用將過多的注意力放在填充和縱深上。

技法解密

凌亂的線條

從簡單的形狀入手。首先，簡單的形狀便於移動（我稱其為"動作"），能夠方便地調整動作姿態，因此可以將身體的各個部位擺放到較好的位置，使畫面更有說服力，輪廓更清晰。再而，可以節省出時間用於繪畫創作，省出需要耗費大量時間來描繪的細節。

簡單的形狀

在身體和四肢周圍繪畫橢圓形的輔助線有助於明晰的辨別人體體型。所有的繪畫都是呈現在平面上的，透過某些工具和方法讓平面的畫面產生縱深感，能夠使繪畫作品更加真實，也能夠簡化繪畫的難度。我常常使用的方法就是利用簡單的幾何形狀組合成人體體型，或者在形狀上添加交叉的輪廓線和中線，輔助參考繪畫對象的縱深和體積。

4·軀幹

可以將軀幹想像成枕頭形狀。枕頭上方的兩角即為肩峰——肩部稍稍隆起的部位。下方的兩角代表粗隆，即股骨（大腿骨）頂部兩端突出的部位。枕形中部的折痕表明瞭身體彎曲的方向，也標記出胸腔底部的位置。在畫枕形時，需要保持兩側彎折線條長度的一致。人體抽象圖的畫法與之類似，找到軀幹的頂部和底部位置，用三角形連接相同的解剖點。頸部同樣是抽象圖形的一部分，在身體正面，乳突正好位於線條之上，而身體的後背，則經過了肩胛骨。軀幹設計理念的核心就是形態動作。

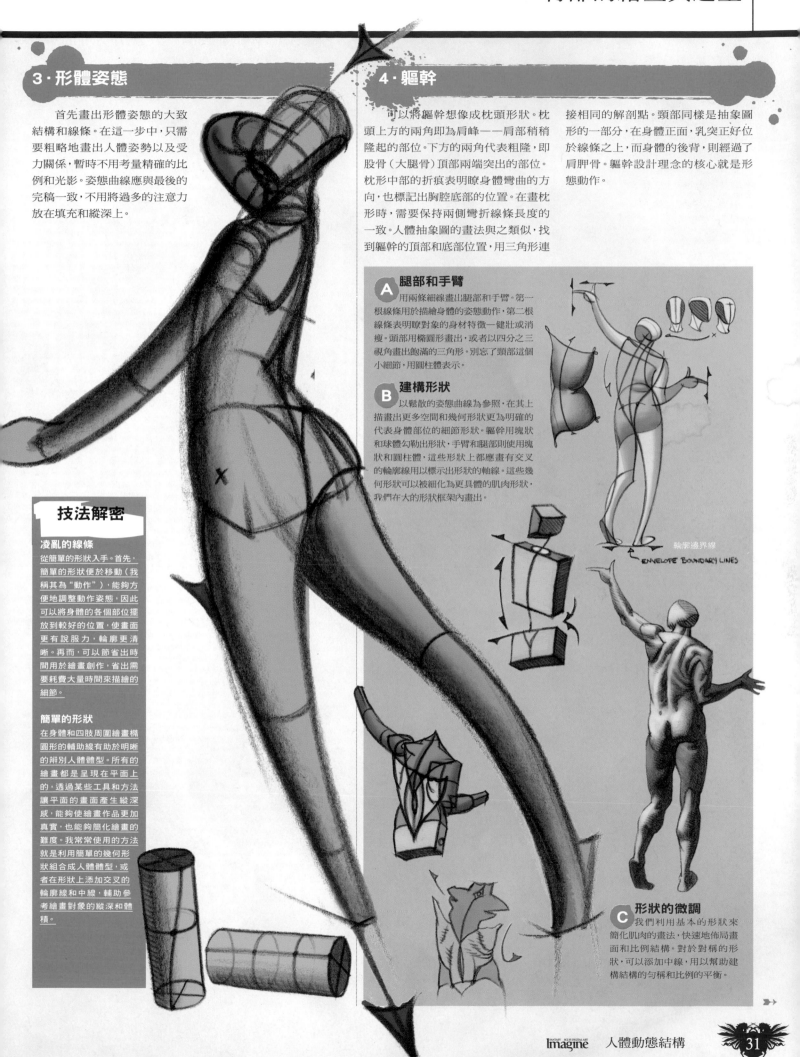

A 腿部和手臂

用兩條細線畫出腿部和手臂。第一根線條用於描繪身體的姿態動作，第二根線條表明瞭對象的身材特徵—健壯或消瘦。頭部用橢圓形畫出，或者以四分之三視角畫出飽滿的三角形。別忘了頸部這個小細節，用圓柱體表示。

B 建構形狀

以鬆散的姿態曲線為參照，在其上描畫出更多空間和幾何形狀更為明確的代表身體部位的細節形狀。軀幹用塊狀和球體勾勒出形狀，手臂和腿部則使用塊狀和圓柱體，這些形狀上都應畫有交叉的輪廓線用以標示出形狀的軸線。這些幾何形狀可以被細化為更具體的肌肉形狀，我們在大的形狀框架內畫出。

ENVELOPE BOUNDARY LINES
輪廓邊界線

C 形狀的微調

我們利用基本的形狀來簡化肌肉的畫法，快速地佈局畫面和比例結構。對於對稱的形狀，可以添加中線，用以幫助建構結構的勻稱和比例的平衡。

5‧背部的比例

讓我們來分析一下背部的比例結構。頭骨後側寬度近似於兩側肩胛骨之間的距離。肩胛骨的大小可以框定在一個正方形內，算上兩側肩胛骨間的大小，兩肩之間能容納下3個正方形。肩胛骨的高度約占胸腔的一半（胸腔自第7根頸椎至第10根肋骨）。如果將腰部肌肉直接與骶骨和髂嵴相連，其間距離近似於從一側斜肌至骶骨至另一側斜肌距離的四分之三。

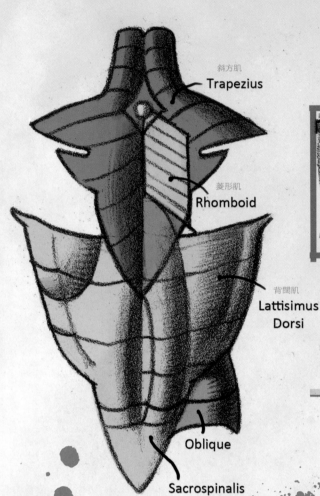

斜方肌
Trapezius

菱形肌
Rhomboid

背闊肌
Lattisimus Dorsi

Oblique

Sacrospinalis

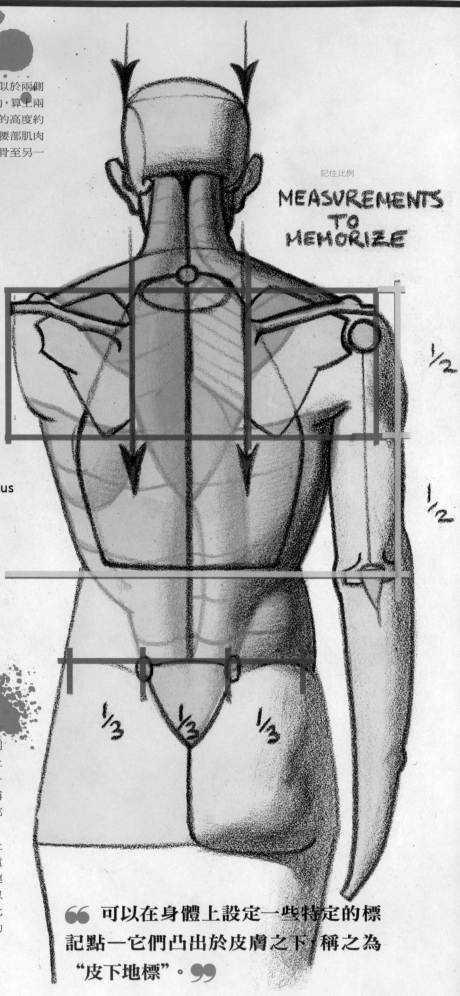

記住比例

MEASUREMENTS TO MEMORIZE

½

½

⅓ ⅓ ⅓

6‧設定標記點

除了掌握背部的比例外，我們也可以在身體上設定一些特定的標記點—它們凸出於皮膚之下，稱之為"皮下地標"。從背部觀察，這些標記點主要有：第七頸椎骨、肩峰、肩胛上翼、肩胛內緣和骶骨窩。這些標記點除了本身起到連接肌肉的功能外，也可以幫助我們記憶身體的比例，尤其對於人體全圖的構圖平衡。

❝ 可以在身體上設定一些特定的標記點—它們凸出於皮膚之下，稱之為"皮下地標"。**❞**

7·背部的動作

在完成上述構架步驟後，接下來將重點放在背部的動作上，用基本的線條將動作簡化抽象，使之變得清晰明瞭。

8·男性與女性背部的特徵

將背部的形狀抽象成不同的三角形，可用於區分男性和女性背部的特徵。在繪畫女性形體時，應採用尖端向上的三角形來表現，從臀部肌肉向骶棘肌組逐漸收縮。而畫男性形體時，頂端向下的三角形更為合適，由兩側肩峰向尾椎骨或骶骨逐漸收窄。

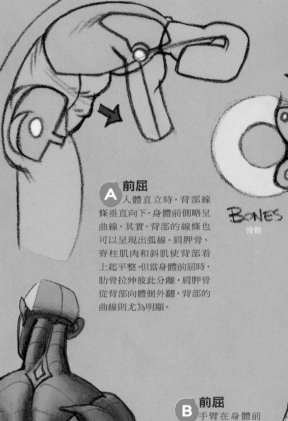

肌肉 MUSCLES

BONES 骨骼

A 前屈
人體直立時，背部線條垂直向下，身體前側略呈曲線。其實，背部的線條也可以呈現出弧線。肩胛骨、脊柱肌肉和斜肌使背部看上起平整。但當身體前屈時，肋骨拉伸彼此分離，肩胛骨從背部向體側外翻，背部的曲線則尤為明顯。

B 前屈
手臂在身體前側拉伸的動作使背部變得平坦，背部的肌肉不會形成堆積，我們可以直接透過肌肉觀察到胸腔的形狀。

C 後拉
當手臂向後拉伸時，肩胛骨間的肌肉被壓縮，在體表呈管狀或圓柱形。凸出的肌肉在兩塊肩胛骨上形成坡道。

練習

1 用枕頭形狀來繪製人體軀幹，傾斜並轉向，無需添加四肢。接下來，選取一些有意思的動作姿勢進行繪畫，並為軀幹畫上腿部和手臂。檢查人物的姿勢和重心是否合理？是否還能再進行調整？如果可以，在之前繪畫的內容上對軀幹稍加改動，並重新畫上四肢。

2 用之前闡述的兩條曲線繪畫人體的抽象圖，線條上應能夠表現出頸部和肩胛骨。線條相交於胸腔底部。思考前文所述的不同繪畫方法的相似之處，如何在創作中結合使用這些畫法，並多加練習。

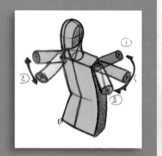

第三節
手腕的動作

要想將手腕畫好難度確實不小。讓我們跟隨 羅恩‧勒芒 一起，探索皮膚下這個靈活而又複雜的部位，瞭解活動手腕的繪畫技巧。

藝術家簡歷

羅恩‧勒芒

國籍：美國

羅恩‧勒芒是一名自由藝術家和指導講師，專長於具象藝術、插圖和娛樂藝術。他在"第二大街工作室"授課，講解傳統繪畫和數位繪畫。

www.studio2ndstreet.com

DVD素材

由羅恩繪製的參考素描可在光碟的Figure & Movement文件夾中找到。

手腕只是身體上一個很小的部位，但卻難倒了不少藝術家。手腕連接前臂與手掌，能以各種形式活動，使手部表現出不同的形態。為了理解腕部，應首先觀察前臂，瞭解前臂的線條以及它與手腕連接的方式。在本節中，我將向大家介紹腕部的結構以及它與其他部件是如何相互銜接組合的，隨後將其分解為簡單的形狀、連接和運動方式。

1‧腕骨結構

人體前臂由兩根骨骼組成—橈骨和尺骨。尺骨是固定的，而橈骨可以繞其轉動，正如它們的命名一樣。腕部由8跟腕骨以及在腕關節處與橈骨和尺骨相連的舟骨、月骨組成。

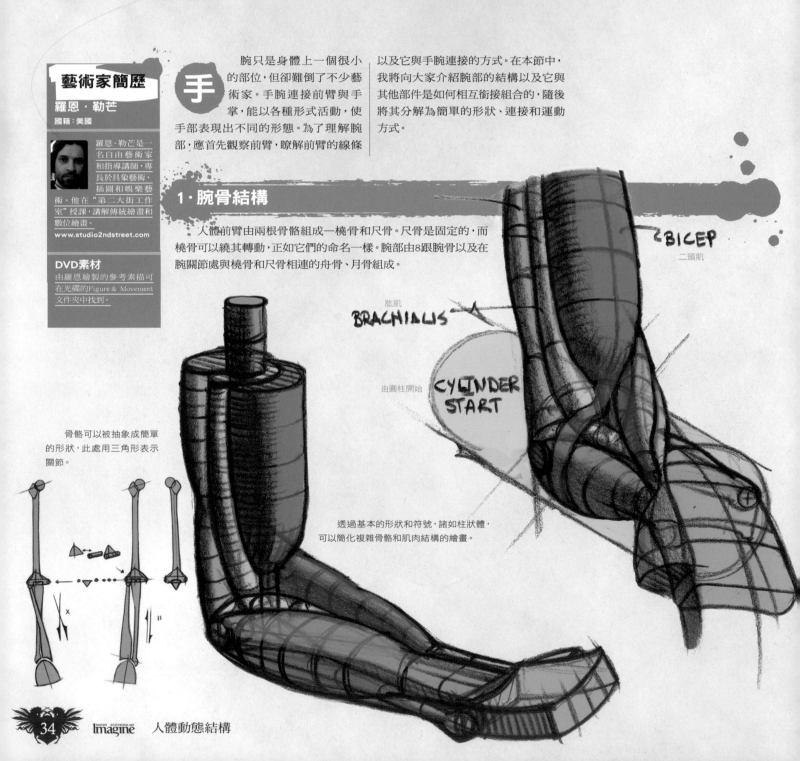

BICEP
二頭肌

肱肌
BRACHIALIS

由圓柱開始
CYLINDER START

骨骼可以被抽象成簡單的形狀，此處用三角形表示關節。

透過基本的形狀和符號，諸如柱狀體，可以簡化複雜骨骼和肌肉結構的繪畫。

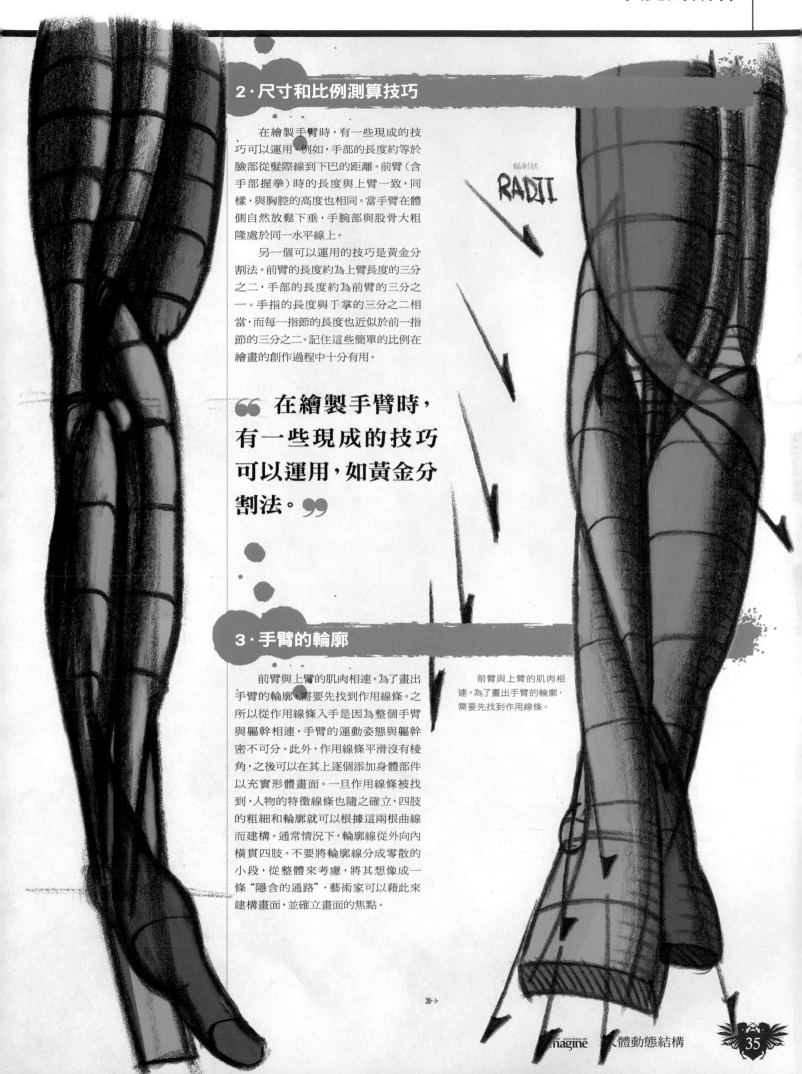

2 · 尺寸和比例測算技巧

在繪製手臂時，有一些現成的技巧可以運用。例如，手部的長度約等於臉部從髮際線到下巴的距離。前臂（含手部握拳）時的長度與上臂一致，同樣，與胸腔的高度也相同。當手臂在體側自然放鬆下垂，手腕部與股骨大粗隆處於同一水平線上。

另一個可以運用的技巧是黃金分割法。前臂的長度約為上臂長度的三分之二，手部的長度約為前臂的三分之一。手指的長度與手掌的三分之二相當，而每一指節的長度也近似於前一指節的三分之二。記住這些簡單的比例在繪畫的創作過程中十分有用。

輻射狀
RADII

> ❝ 在繪製手臂時，有一些現成的技巧可以運用，如黃金分割法。❞

3 · 手臂的輪廓

前臂與上臂的肌肉相連。為了畫出手臂的輪廓，需要先找到作用線條。之所以從作用線條入手是因為整個手臂與軀幹相連，手臂的運動姿態與軀幹密不可分。此外，作用線條平滑沒有棱角，之後可以在其上逐個添加身體部件以充實形體畫面。一旦作用線條被找到，人物的特徵線條也隨之確立，四肢的粗細和輪廓就可以根據這兩根曲線而建構。通常情況下，輪廓線從外向內橫貫四肢。不要將輪廓線分成零散的小段，從整體來考慮，將其想像成一條"隱含的通路"，藝術家可以藉此來建構畫面，並確立畫面的焦點。

前臂與上臂的肌肉相連。為了畫出手臂的輪廓，需要先找到作用線條。

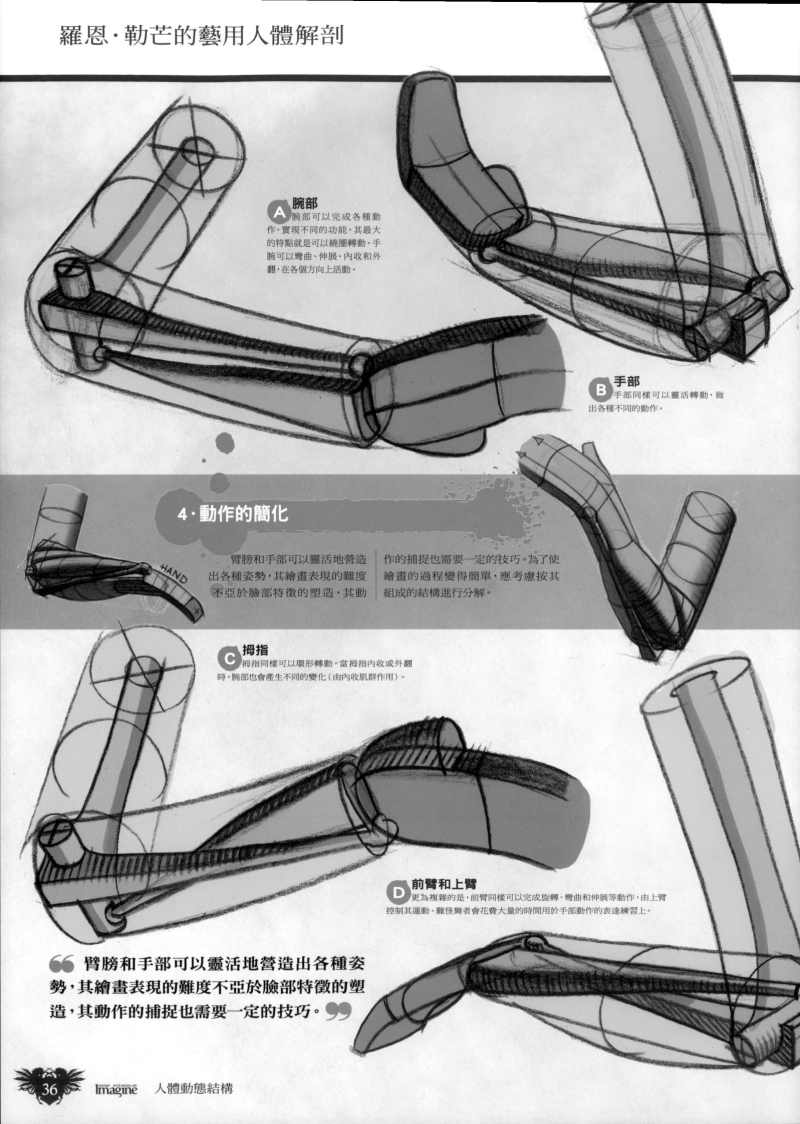

A 腕部
腕部可以完成各種動作，實現不同的功能，其最大的特點就是可以繞圈轉動。手腕可以彎曲、伸展、內收和外翻，在各個方向上活動。

B 手部
手部同樣可以靈活轉動，做出各種不同的動作。

4 · 動作的簡化

臂膀和手部可以靈活地營造出各種姿勢，其繪畫表現的難度不亞於臉部特徵的塑造，其動作的捕捉也需要一定的技巧。為了使繪畫的過程變得簡單，應考慮按其組成的結構進行分解。

C 拇指
拇指同樣可以環形轉動。當拇指內收或外翻時，腕部也會產生不同的變化（由內收肌群作用）。

D 前臂和上臂
更為複雜的是，前臂同樣可以完成旋轉、彎曲和伸展等動作，由上臂控制其運動。難怪舞者會花費大量的時間用於手部動作的表達練習上。

> 臂膀和手部可以靈活地營造出各種姿勢，其繪畫表現的難度不亞於臉部特徵的塑造，其動作的捕捉也需要一定的技巧。

5·用於簡化的符號

在繪畫手腕部位的骨骼時，我會將它們想像成一塊柔韌的板材嵌入圓柱體，也可以將其想像成保齡球瓶或雞腿型。保齡球瓶結構包含了前臂所有複雜的解剖結構，但卻無法標示出表面的情況。我們需要在橢圓形中畫出四極軸點用以輔助確定表面，用正交的十字線"+"代表橢圓的主軸和輔軸。

手腕位於手臂與手掌的連接處，是一個橢圓形的關節，與肩關節的球凸和球窩結構類似，可作出的動作相近，只是活動半徑略小。

> ❝ 在橢圓形中畫出四極軸點用以輔助確定表面。❞

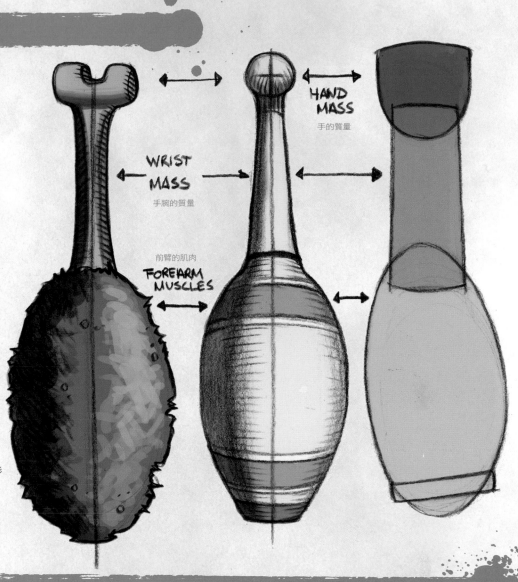

充分利用簡單的抽象形狀來簡化複雜的圖形繪畫。

6·前臂的肌肉和功能

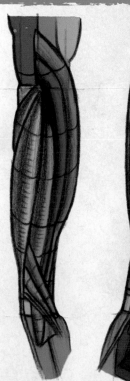
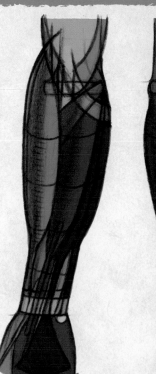
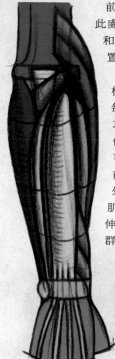

前臂的結構解剖極為複雜，此處將列出最基本的肌肉塊和示意圖，以對各肌肉的位置和功能有大致的概念。

從最簡單的形狀來分析，前臂由四組肌肉組成。每個肌肉組擁有其特定的功能，執行相反的運動以保持平衡。這些肌肉組又可以分成兩大類：屈肌/旋前肌群和伸肌/旋後肌群，外加拇指的內收肌群。屈肌和伸肌分別起到彎曲和伸展手指的作用，而內收肌群則控制拇指的運動。➡

技法解密

理解線條的作用

在繪畫四肢時，從兩條線入手是很有必要的─作用線條和特徵線條。這兩根線條對於如何組織空間結構，以及透過輪廓彼此銜接有很大的作用。作用線條表示手臂或腿部的動作，特徵線條則描畫對象的形體特徵，能夠幫助你充實所繪畫的身體。這兩根線條不必保持平行，比如四肢會略呈錐形，在與軀幹的相接處要更寬一些。

7‧手腕部的塊面

為了畫出臂端的平面，我們需要將圓柱體變形為塊狀。找出圓柱體的中點，在手腕結束處的柱面上畫出一條穿過中點的直線，我們可以將這根線條想像成是飛機的螺旋槳。將螺旋槳旋轉，直到它處於正確的位置，隨後用立方體將其包覆，使其中線與圓柱體的中線一致。為了避免混淆，可以在一側先標記出大拇指的位置。

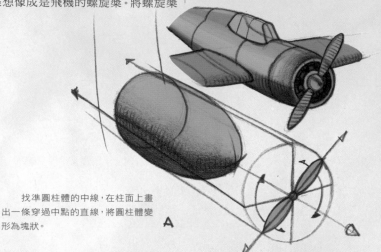

找準圓柱體的中線，在柱面上畫出一條穿過中點的直線，將圓柱體變形為塊狀。

技法解密

線條的表達

用簡潔的線條保持畫面的明晰，在沒有額外線條的情況下，動作姿勢的處理會更容易。相比於一開始就細緻地描繪，採用寬鬆的姿勢線條來繪畫會給所繪物體帶來生命力。為了能畫出寬鬆的姿勢線條，需要首先找到線條的連接處。我們可以參照骨骼、肌腱以及手臂、腿部和軀幹部位的直線條作為姿勢線條。不要一開始就十分衝動地為畫面增加過多細節，可以在後期再進行修飾。

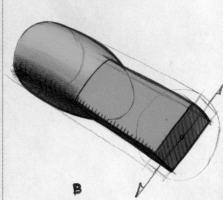

完成變形後，為了避免混淆，可以在一側先標記出大拇指的位置。

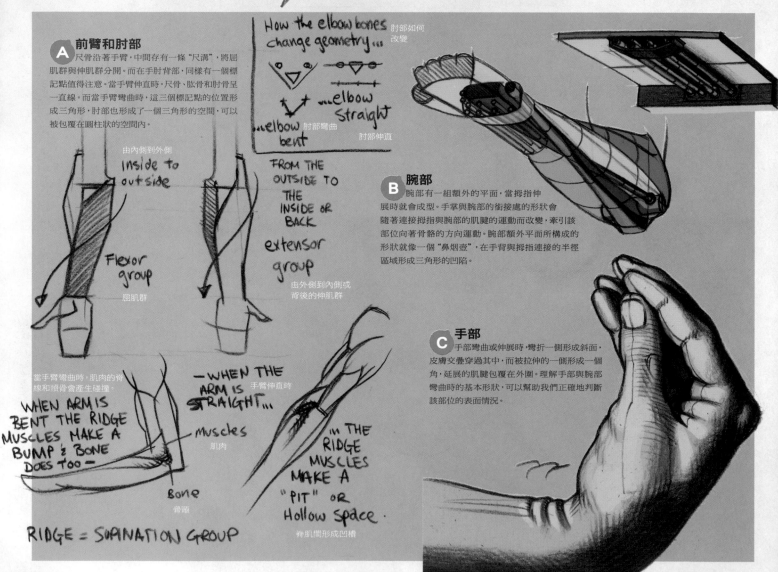

A 前臂和肘部

尺骨沿著手臂，中間存有一條"尺溝"，將屈肌群與伸肌群分開。而在手肘背部，同樣有一個標記點值得注意。當手臂伸直時，尺骨、肱骨和肘骨呈一直線。而當手臂彎曲時，這三個標記點的位置形成三角形，肘部也形成了一個三角形的空間，可以被包覆在圓柱狀的空間內。

How the elbow bones change geometry... 肘部如何改變

elbow straight 肘部伸直

elbow bent 肘部彎曲

Inside to outside 由內側到外側

FROM THE OUTSIDE TO THE INSIDE OR BACK extensor group 由外側到內側或背後的伸肌群

Flexor group 屈肌群

當手臂彎曲時，肌肉的脊線和頭骨會產生碰撞。

WHEN ARM IS BENT THE RIDGE MUSCLES MAKE A BUMP & BONE DOES TOO.

—WHEN THE ARM IS STRAIGHT... 手臂伸直時

muscles 肌肉

bone 骨頭

IN THE RIDGE MUSCLES MAKE A "PIT" OR Hollow Space. 脊肌間形成凹槽

RIDGE = SUPINATION GROUP

B 腕部

腕部有一組額外的平面，當拇指伸展時就會成型。手掌與腕部的衝接處的形狀會隨著連接拇指與腕部的肌腱的運動而改變，牽引該部位向著骨骼的方向運動。腕部額外平面所構成的形狀就像一個"鼻煙壺"，在手背與拇指連接的半徑區域形成三角形的凹陷。

C 手部

手部彎曲或伸展時，彎折一側形成斜面，皮膚交疊穿過其中，而被拉伸的一側形成一個角，延展的肌腱包覆在外圍。理解手部與腕部彎曲時的基本形狀，可以幫助我們正確地判斷該部位的表面情況。

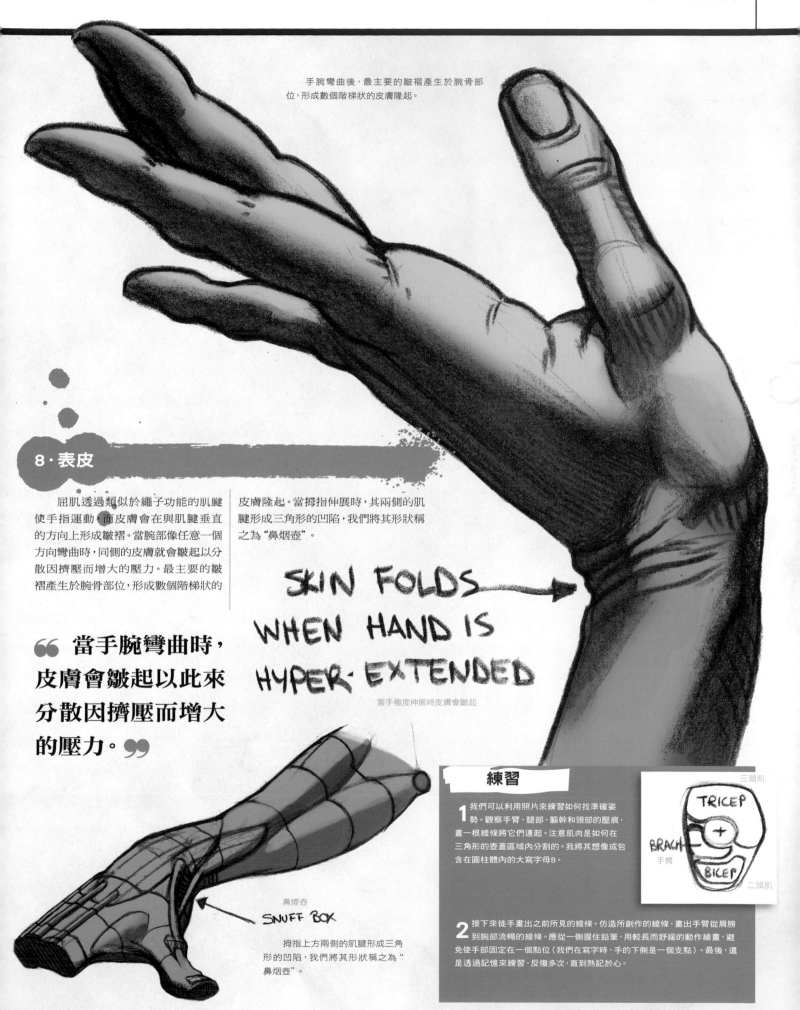

手腕彎曲後，最主要的皺褶產生於腕骨部位，形成數個階梯狀的皮膚隆起。

8 · 表皮

屈肌透過類似於繩子功能的肌腱使手指運動，而皮膚會在與肌腱垂直的方向上形成皺褶。當腕部像任意一個方向彎曲時，同側的皮膚就會皺起以分散因擠壓而增大的壓力。最主要的皺褶產生於腕骨部位，形成數個階梯狀的皮膚隆起。當拇指伸展時，其兩側的肌腱形成三角形的凹陷，我們將其形狀稱之為"鼻烟壺"。

> 當手腕彎曲時，皮膚會皺起以此來分散因擠壓而增大的壓力。

SKIN FOLDS →
WHEN HAND IS
HYPER·EXTENDED

當手極度伸展時皮膚會皺起

鼻煙壺
SNUFF BOX

拇指上方兩側的肌腱形成三角形的凹陷，我們將其形狀稱之為"鼻烟壺"。

練習

1 我們可以利用照片來練習如何找準確姿勢。觀察手臂、腿部、軀幹和頸部的壓痕，畫一根線條將它們連起。注意肌肉是如何在三角形的壺蓋區域內分割的。我將其想像成包含在圓柱體內的大寫字母B。

TRICEP　三頭肌
BRACH　+
手臂
BICEP　二頭肌

2 接下來徒手畫出之前所見的線條。仿造所創作的線條，畫出手臂從肩膀到腕部流暢的線條。應從一側握住鉛筆，用較長而舒緩的動作繪畫，避免使手部固定在一個點位（我們在寫字時，手的下側是一個支點）。最後，還是透過記憶來練習，反復多次，直到熟記於心。

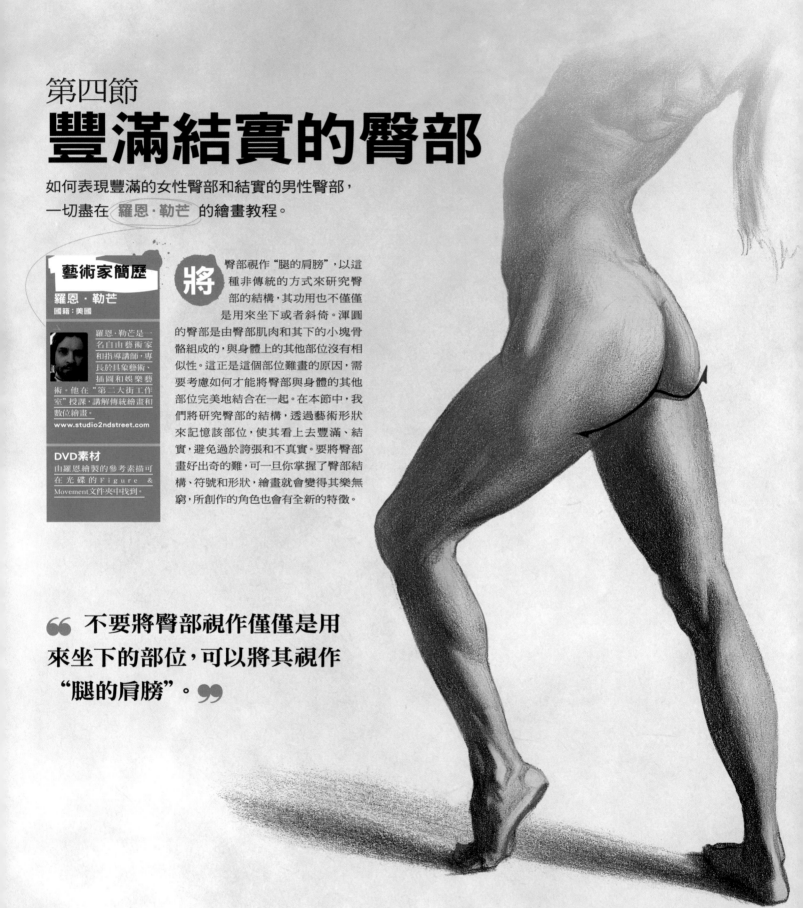

第四節
豐滿結實的臀部

如何表現豐滿的女性臀部和結實的男性臀部，
一切盡在 羅恩・勒芒 的繪畫教程。

藝術家簡歷

羅恩・勒芒
國籍：美國

羅恩・勒芒是一
名自由藝術家
和指導講師，專
長於具象藝術、
插圖和娛樂藝
術。他在"第二大街工作
室"授課，講解傳統繪畫和
數位繪畫。
www.studio2ndstreet.com

DVD素材
由羅恩繪製的參考素描可
在光碟的 Figure &
Movement 文件夾中找到。

將 臀部視作"腿的肩膀"，以這
種非傳統的方式來研究臀
部的結構，其功用也不僅僅
是用來坐下或者斜倚。渾圓
的臀部是由臀部肌肉和其下的小塊骨
骼組成的，與身體上的其他部位沒有相
似性。這正是這個部位難畫的原因，需
要考慮如何才能將臀部與身體的其他
部位完美地結合在一起。在本節中，我
們將研究臀部的結構，透過藝術形狀
來記憶該部位，使其看上去豐滿、結
實，避免過於誇張和不真實。要將臀部
畫好出奇的難，可一旦你掌握了臀部結
構、符號和形狀，繪畫就會變得其樂無
窮，所創作的角色也會有全新的特徵。

> 不要將臀部視作僅僅是用
> 來坐下的部位，可以將其視作
> "腿的肩膀"。

1·臀部骨骼結構

髖骨呈輪廓狀,在藝術繪畫時,可以將其分解成幾條曲線。繪畫臀部的捷徑之一,就是對臀部形狀的設計和線條的劃分。

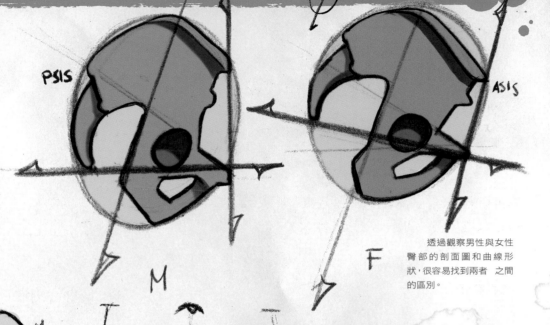

PSIS

ASIS

A 骨盆
從側面觀察,骨盆是個橢圓形。恥骨向前突出,將生殖器與腹部分離。男性的骨盆,髂嵴與恥骨相互垂直;而女性的骨盆,髂嵴與恥骨呈一定的角度。

M

F

透過觀察男性與女性臀部的剖面圖和曲線形狀,很容易找到兩者 之間的區別。

B 正面與後側
當我們從正面與後側觀察時,將眼睛眯起,同時發揮想像力,骨盆看上去與蝴蝶型接近。一般情況下,我們用一個倒置的梯形來簡化結構。如果我們牢記得梯形上緣與下緣的平行關係,其兩邊傾斜度的考量也更為簡單。

C 了解臀部肌肉
在繪畫臀部的肌肉時,應先找到對皮膚有影響的骨骼,因為它們是肌肉的起點(亦稱為"插入點")。我們可以用術語"皮下骨骼"來表述所要尋找的骨骼。我們要在身體正面找到髂嵴和恥骨,從側面找到股骨粗隆─大腿骨的起點,最後從後側找到腰眼。大多數人的腰眼凹陷,也有人的腰眼平坦,不容易從背後找到。

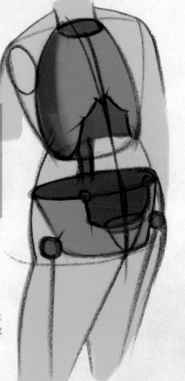

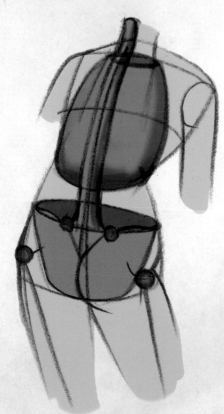

> **骨盆看上去與蝴蝶型接近。**

畫出骨骼對表皮產生影響的標記點能夠幫助我們理解骨盆的肌肉。

2・臀部的比例尺寸

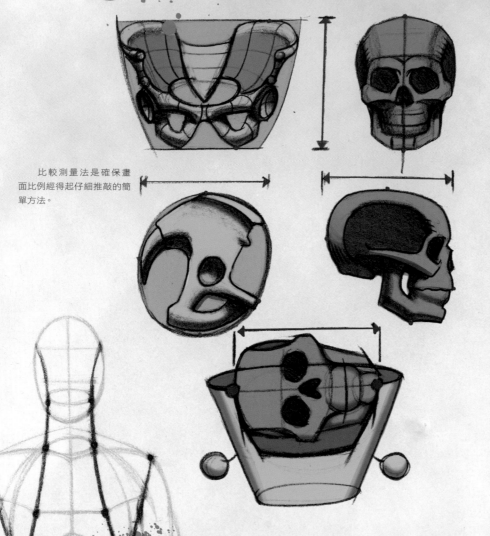

比較測量法是確保畫面比例經得起仔細推敲的簡單方法。

骨盆的高度與頭顱的高度相同。觀察其剖面圖,骨盆傾斜向前,其寬度也與頭骨相當。如果從側面觀察頭骨,其尺寸與骶 和骨盆的距離相同。從側面觀察也會帶來問題,臀部肌肉的形狀和尺寸會發生改變,因此,沒有絕對的對比標準。這種將身體的其他部位與骨盆進行高度與寬度的對比方法稱為比較測量法。該方法主要透過視覺來判別,因此需要敏銳的觀察能力來聯繫物體之間的共同點,將兩者進行衡量,也是用於瞭解結構比例的簡單方法。可以訪問lemenaid.blogspot上的相關影片來瞭解精細比較測量法。

> **比較測量法是用於瞭解結構比例的簡單方法。**

3・臀部的線條

1韻律線
1 rhythm line

外側線條

OUTSIDE RHYTHMS START W/ NECK & FLOW INTO THE OBLIQUES, OUT AROUND THE G.T. & SOMETIMES DOWN INTO THE LEGS

Thru the nipples

穿過乳頭

從脖子開始,流線的繞過斜肌,沿著姿勢的外圍,有時下拉到腿部

多練習身體曲線的繪畫,人物的描繪就會變得輕而易舉。

第2條
R₂
Quick indent to indicate iliac crest

快速的顯示出骨骼的位置

第1條
R1

我們可以利用從股骨粗隆到頸部、從肩峰到胯部底端的兩根抽象曲線,在枕頭形狀的軀幹中找出骨盆的位置。兩根曲線交叉形成的區域即為胸腔的大小,而下半側的區域為斜肌和骨盆所在。從側面的剖面圖觀察,臀部呈圓形曲線,向上穿過骼嵴,彎轉與軀幹之下,與腿部和股四頭肌線條相融合。從體側來看,一條從頭顱開始的曲線,繞過胸腔、骨盆和大腿骨,最後回到小腿肌肉處,臀部就處於這條曲線上。這根線條處理起來很有講究,但卻能夠控制在7根線條內將人體完整地表現。

4·建構形狀的符號

有相當多的符號形狀可用來幫助定義骨盆的形狀和結構：橢圓體、長方體和圓錐體。

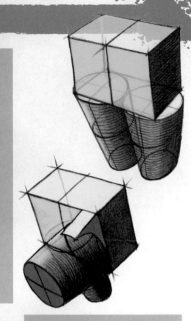

B 圓柱體

可以用基本的形狀來抽象出腿部，比如圓柱體或方塊。透過將骨盆畫為方塊形，我們可以研究其形狀，以及彼此連接的方式。腿部肌肉起於骨盆，腿部則起於髂嵴下方。而對於藝術創作來說，所使用的方法具有一致性，因此在繪畫時常常將骨盆和腿部分離，以突出視覺效果，增強畫面的構圖感。當所繪的人體站立式，表示腿部的圓柱體會被畫在枕頭形的軀幹或塊狀的骨盆下方。當人體坐下時，腿部的圓柱體則從側邊與軀幹或骨盆的形狀相結合。

A 蝴蝶型

從背部觀察，骨盆可以被設計為兩個從內側相互擠壓的輪胎，在臀肌處有一道分割。臀大肌和臀中肌可以在這種設計中表現出來，正如之前所述，像蝴蝶型。這種形狀在男性骨盆上較為常見，但並不局限於男性。這種設計標示出了肌肉，因為它們圍繞附著在股骨粗隆周圍。

C 男性和女性骨盆的區別

男性的骨盆通常會被抽象成塊狀，而女性的骨盆則常常用球形或卵圓形表示。對這些身體部位形狀的研究，可以更好地理解軀幹各個部位的連接方式，就像組合樂高積木一樣簡單。

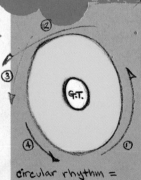

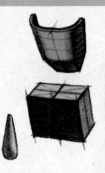

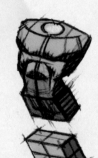

將身體拆分成一些簡單的形狀和符號來繪畫有助於形體尺寸的確立。

5·臀部解剖知識

circular rhythm =
① GLUTEOUS MUSCLES
② oblique/Iliac crest
③ TFL/Quads/Sartorius
④ Base of TFL

圓形線條=
① 臀肌
② 斜/髂嵴
③ 四頭肌
④ 四頭肌群

在繪畫骨盆時，通常只需要記憶三塊肌肉，這些肌肉可以透過簡單的形狀組合產生，無需將它們逐個分離。這幾塊肌肉的組合方式類似於手臂上的三角肌，它們圍繞著腿部，使其作弧線運動，正如肩膀對於手臂的作用一樣。

A 闊筋膜張肌

闊筋膜張肌（簡寫為 TFL）位於這三塊肌肉的最前側。在鬆弛時，其呈淚滴形狀；在拉伸時，呈長雪茄狀；而在被擠壓時，其形狀又與"好時巧克力"相近。

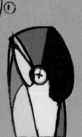

透過將臀部劃分為三個主要的肌肉群，可以更好地幫助我們記憶其形狀。

B 臀中肌

臀中肌位於臀部肌肉的中央，起到錨點的作用固定腿部。它源於髂嵴，延伸插入股骨粗隆。臀中肌呈倒置的三角形，與希臘字母 δ 形狀相似，只是沒有底部的尖端。

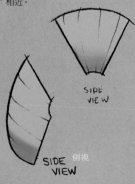

每塊肌肉都可以用一個單獨的幾何形狀來表示，使學習的過程大為簡化。

RELAXED 放鬆

SIDE VIEW
EXTENDED 延展

SIDE VIEW 側視

SEATED

C 大肌臀

臀大肌是三塊肌肉中最發達的一塊，它與骨盆上端相連，圍繞著骶骨，切入延伸到大腿脛骨外側邊緣的髂脛束中。從後側觀察，其形狀呈傾斜的盒裝，與菱形相近。

BACK VIEW
後視

6・肌肉作用原理

闊筋膜張肌屬於屈肌,作用於股骨,起到穩定膝蓋外緣的作用。臀中肌在行走時也起到穩定器的作用,同時協助腿部完成轉動和內收等動作。臀大肌可以為腿部提供力量,轉動和內收腿部,也可以外展腿部和傾斜骨盆。

> **腿部起於髂嵴下端,腿部肌肉與骨骼結構相連接。**

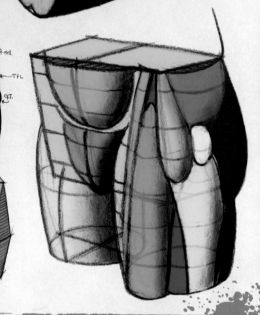

7・臀部的塊面

從身體前側觀察,腿部起於髂嵴下端。如果按照系統的繪圖方法,當人體站立時,腿部位於枕頭型軀幹的下方,而當人體坐下時,腿部則嵌入軀幹之內。闊筋膜張肌將腿部與身體前方和兩側分割成45度角。與斜肌一樣,腹肌也有三個平面,從正面觀察,只有兩個面可見,而從側面觀察,三個平面均可見。

A 從側面觀察

從側面觀察,臀肌有5個平面。穿過臀中肌的側面和頂面,其邊緣是臀中肌延伸到臀大肌。背側全部是臀大肌,而底部的平面則朝向地面。

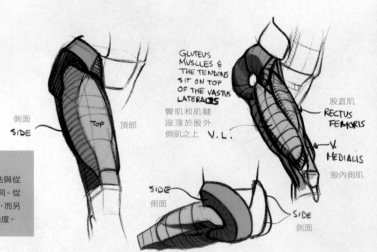

GLUTEUS MUSCLES & THE TENDONS SIT ON TOP OF THE VASTUS LATERALIS

臀肌和肌腱座落於股外側肌之上 V.L.

股直肌 RECTUS FEMORIS

V. MEDIALIS 股內側肌

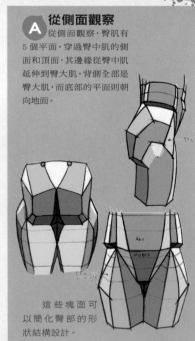

這些塊面可以簡化臀部的形狀結構設計。

B 從後側觀察

從後側觀察,所看到的分割方法與從側面觀察相同,與骶骨所在平面也相同。從我們的視角看過去,骶骨平面正對視線,而另兩個臀部的平面則與視線方向呈一定角度。

8・臀部的皮膚和表面

在理解了臀部的骨架、解剖和肌肉結構後，就可以為其覆上表皮。隨著臀部的運動，皮膚也隨之發生運動、擠壓，在肌肉和骨骼表面形成皺褶。認識其運動規律能夠使你創作的人物繪畫更加逼真，同時也為藝術想像力的發揮提供了更大空間。

A 從後側觀察

當我們從後側觀察臀部時，臀大肌與股後肌群相接。由於肌肉連接方向的驟變，沿著臀部的寬度會形成一整條褶紋。這條褶紋對於繪畫的定位是有幫助的，它在臀部形成交叉的輪廓，可用來描述臀部的大小，因為它直接建構出所繪的內容。當腿部向身體前側伸展，這條褶紋也隨之延伸，與腿部運動的方向一致。而當腿部後屈時，該紋路則穿過整個腿部的寬度，表現出股後肌的圓端。

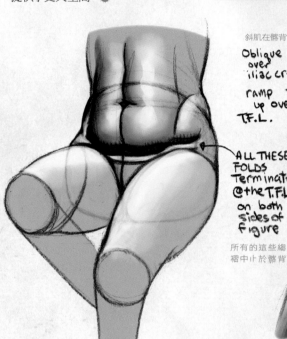

Oblique over iliac crest

ramp up over T.F.L.

斜肌在髂背

ALL THESE FOLDS Terminate @ the T.F.L on both sides of figure

所有的這些皺褶中止於髂背

oblique/ Iliac crest over TFL. up over rectus femoris

斜肌 / 髂背

股直肌的上方

B 從正面觀察

從身體正面觀察，當我們坐下時，在內收肌群上方會形成一道褶痕，一直延伸到體側的闊筋膜張肌才中斷。在這條皺褶紋上方，斜肌和髂嵴被分隔開，隨著繪畫對象體重的增加，該線可能延伸穿過腹股溝韌帶。當人體站立時，褶痕則對著恥骨聯合前隆起的部分，朝著大腿承重的方向。

隨著身體的運動，皺褶紋穿過臀部和骨盆。

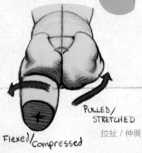

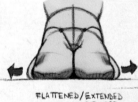

Flexed/ Compressed

PULLED/ STRETCHED
拉扯 / 伸展

FLATTENED/EXTENDED OUTWARD
壓平 / 延展

LOW/ RELAXED
低度放鬆

C 坐下時

當人體坐下時，臀肌受到擠壓後向外延伸，使臀部看起來比實際的更寬。整個身體因此形成了沙漏狀。

練習

對於任何一幅以照片或模特為參照繪製的圖畫，我們都應從記憶還原再畫一次。在經過多次練習後，拋開之前的畫作，回想在繪畫過程中學習到的經驗技巧，並再次使用相同的過程來繪畫最初的草圖。對記憶力的鍛煉越多，能夠從記憶中還原的內容也越多，而不再是一味的依賴參照圖。藝術巨匠魯本斯、米開朗基羅、提埃波羅、提香都是極具想像力的創作者，他們也會用模型來模擬並研究真實的場景，而在模擬結束後，他們都是透過記憶將場景還原，之前對照模型所繪製的草圖僅僅用於參考。我們應該多記憶並回想之前創作的畫作，以此激發創作的靈感。在繪畫時，應帶有明確的目的和意圖，牢記在繪畫時所採用的經驗和技巧，你就會在藝術創作的道路上更進一步。

在理解了臀部的基本結構後，就能夠輕鬆地將其描繪到如圖所示的標準。

第五節
運動中的人體

理解身體活動的規律，讓運動中的人體繪畫更加逼真，羅恩‧勒芒向大家闡述身體運動的全過程。

每 位藝術家的腦海中都有一套將畫面立體化的方法，但是如果缺乏正確的訓練，這項技能就無法完全發揮出來。透過反復對視覺思維的鍛煉，不斷將平面影像立體化，仿佛為藝術家的的內心視野搭建了一架"照像機"，讓所思所想能夠真實地呈現出來。人體繪畫依賴大量視覺素材的累積，需要透過反覆對肌肉形狀、線條的繪畫練習，使其真正刻印入腦海之中。

這一系列的思維練習將有可能開啟你的視覺"照像機"，並幫助你理解身體機器的工作原理和表現情況。反復仔細閱讀本節中所教授的內容，其中包含有不少特定的人物動作。你練習得越多，對於這些繪畫技巧和信息的記憶就越深刻。

藝術家簡歷

羅恩‧勒芒
國籍：美國

羅恩‧勒芒是一名自由藝術家和指導講師，專長於具象藝術、插圖和娛樂藝術。他在"第二大街工作室"授課，講解傳統繪畫和數位繪畫。
www.studio2ndstreet.com

DVD素材
由羅恩繪製的參考素描可在光碟的Figure & Movement文件夾中找到。

1‧身體的運動

首先，讓我們來看看身體的不同部分是如何運動和彎曲的。根據本節所述方法，將身體分成如下的區塊，分別理解每個單獨部位的詳細運動法則，之後再將它們組合起來。

A **肩膀，腳踝和手指**
回環動作是結合了彎曲、延伸、內收和外展的圓周運動。人體能夠完成這一系列的動作，需歸功於關節的球狀結構。肩部與臀部是身體中能夠完成回環動作的最大的部位，其它的部位還包括手腕、腳踝、手指、腳趾和頭部。比如在投擲棒球時，或揮動球拍時，手部就在做回環動作。

> 66 人體能夠完成回環動作需歸功於關節的球狀結構。99

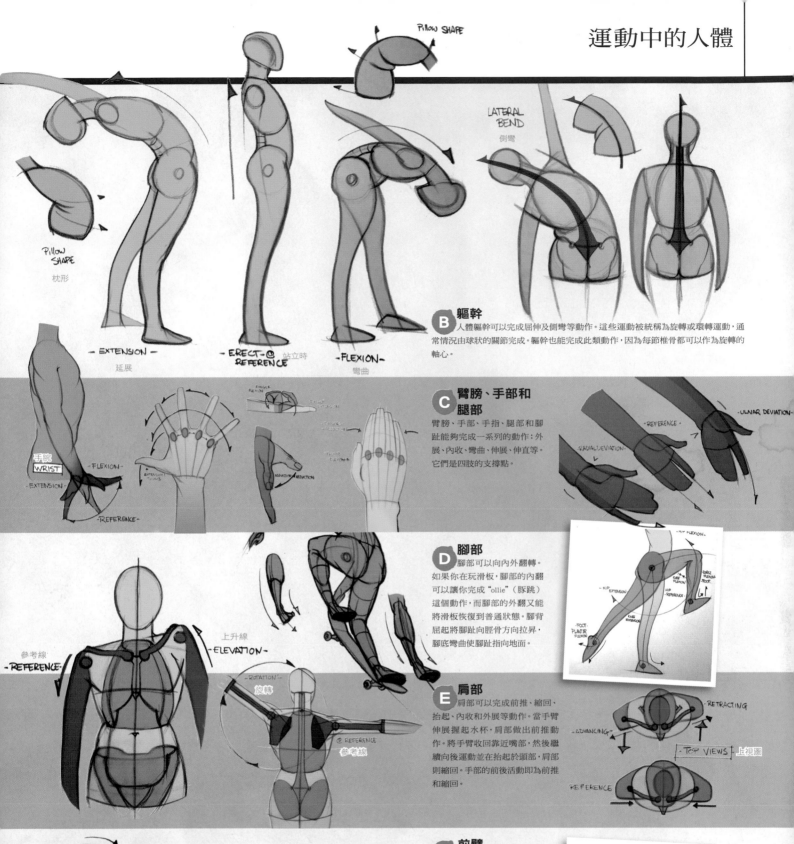

PILLOW SHAPE

LATERAL BEND
側彎

PILLOW SHAPE
枕形

- EXTENSION -
延展

- ERECT @ REFERENCE -
站立時

- FLEXION -
彎曲

B 軀幹
人體軀幹可以完成屈伸及側彎等動作。這些運動被統稱為旋轉或環轉運動，通常情況由球狀的關節完成。軀幹也能完成此類動作，因為每節椎骨都可以作為旋轉的軸心。

FINGER FLEXION

手腕 WRIST

- FLEXION -

- EXTENSION -

- REFERENCE -

EXTENSOR THUMB

ABDUCTION REDUCTION

THUMB FLEXION

C 臂膀、手部和腿部
臂膀、手部、手指、腿部和腳趾能夠完成一系列的動作：外展、內收、彎曲、伸展、伸直等。它們是四肢的支撐點。

- ULNAR DEVIATION -

- REFERENCE -

- RADIAL DEVIATION -

參考線
- REFERENCE -

上升線
- ELEVATION -

- ROTATION -
旋轉

@ REFERENCE
參考線

D 腳部
腳部可以向內外翻轉。如果你在玩滑板，腳部的內翻可以讓你完成 "ollie"（豚跳）這個動作，而腳部的外翻又能將滑板恢復到普通狀態。腳背屈起將腳趾向脛骨方向拉昇，腳底彎曲使腳趾指向地面。

- HIP FLEXION -
- HIP EXTENSION -
- KNEE FLEXION -
- DORSI FLEXION FOOT -
- FOOT PLANTAR FLEXION -
- KNEE EXTENSION -
- HIP REFERENCE -

E 肩部
肩部可以完成前推、縮回、抬起、內收和外展等動作。當手臂伸展握起水杯，肩部做出前推動作。將手臂收回靠近嘴唇，然後繼續向後運動並在抬起於頭部，肩部則縮回。手部的前後活動即為前推和縮回。

- RETRACTING -

- ADVANCING -

- TOP VIEWS - 上視圖

- REFERENCE -

PROFILE SKULL: WHERE YOU PLACE THE EAR WILL GIVE THE TILT OF THE SKULL!

頭骨：改變耳朵的位置呈現不同的傾斜角度

EXTENDED (STRETCHED) SIDE

FLEXED (COMPRESSED) SIDE

F 前臂
翻轉手掌是前臂可以完成的獨特動作。前臂和手腕是身體上非常靈活的部位，因此對該部位進行動作的捕捉難度不小。

G 頸部
身體中另一個十分靈活的部位是頸部。頸部可以側彎、扭轉、屈伸和環轉。學會把握畫面中人物的頸部活動，就能夠用來表達和傳遞各種人物的情感。

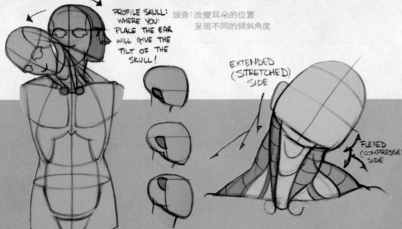

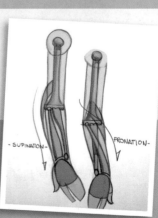

- SUPINATION -

- PRONATION -

2 · 對動作的理解

要做到根據想像來繪畫，首先應對照現實生活中的場景加以練習。透過對真實場景的觀察，可以將場景與想像之間相互聯繫。我們試圖模仿人類肌體和受到人類情感影響而產生的行為動作，最好的方法就是以現實為指導。

在創作人物動作時，我始終遵循一些實用的理念。首先，人體的每一個部分都參與到運動動作中。正因如此，可以找到與主要運動方向一致或平行的運動曲線。透過抽象和隱含的線條將運動曲線與輻射點相連接，從而構成了人體姿勢。

人體肌肉猶如繩索交織在一起，共同對動作產生影響，各組肌肉間呈現螺旋或纏繞的相互關係。

> ❝ 人體肌肉猶如繩索交織在一起，共同對動作產生影響。❞

3 · 動畫技巧

動畫技巧主要是為了減少對參考對象的依賴程度。從簡單的形狀開始繪畫能夠幫助藝術家們從瑣碎的細節中解放出來。動畫技巧採用簡單而寬鬆的畫面，不必進行精細的描繪，只需在腦海中映射出動態的影像。換言之，這能夠增強我們觀察和洞悉事物的能力。

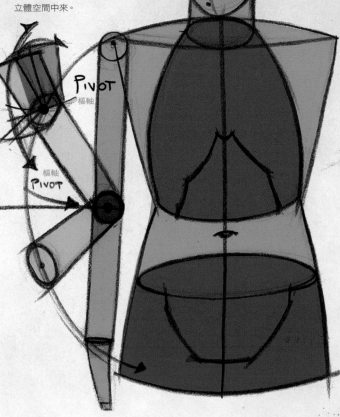

將肩膀、肘部等關節視作樞軸點，可以將人體畫面從平面拓展到立體空間中來。

> ❝ 人體的肩膀、手腕、髖部、頸部和脊柱都可以作為圓周運動的樞軸點。❞

4 · 讓人物"動起來"

人體的肩膀、手腕、髖部、頸部和脊柱都可以作為圓周運動的樞軸點。將這些部位視為身體完成圓周運動的固定點，也可以將其想像成立體空間的旋轉中心。人體四肢固定的一端即為樞軸點，而外側端的活動能夠形成繞著樞軸點的運動弧線。一個規整的橢圓形即可表達該運動軌跡，而透視練習則能夠讓我們更加瞭解平面形狀在立體空間中與其它形狀的體積、距離和交疊等相互關係。

5·姿態的處理

在完成了畫面的動態化處理後，我們拋開橢圓形的運動軌跡和樞軸點等概念，直接採用姿態線條中的C形和S形曲線來進行動作的表達。當然，對於動作中的拉伸和擠壓等因素，還是需要考慮的。瞭解身體可以拉伸和擠壓的程度，能夠更真實地表現人物自信或懦弱的性格特徵。此處所提及的處理技巧，被魯本斯、提埃波羅、米開朗基羅等眾多藝術大師廣泛使用，當代著名的藝術家諾曼·洛克威爾也是使用該方法表現誇張人物表情的典範。

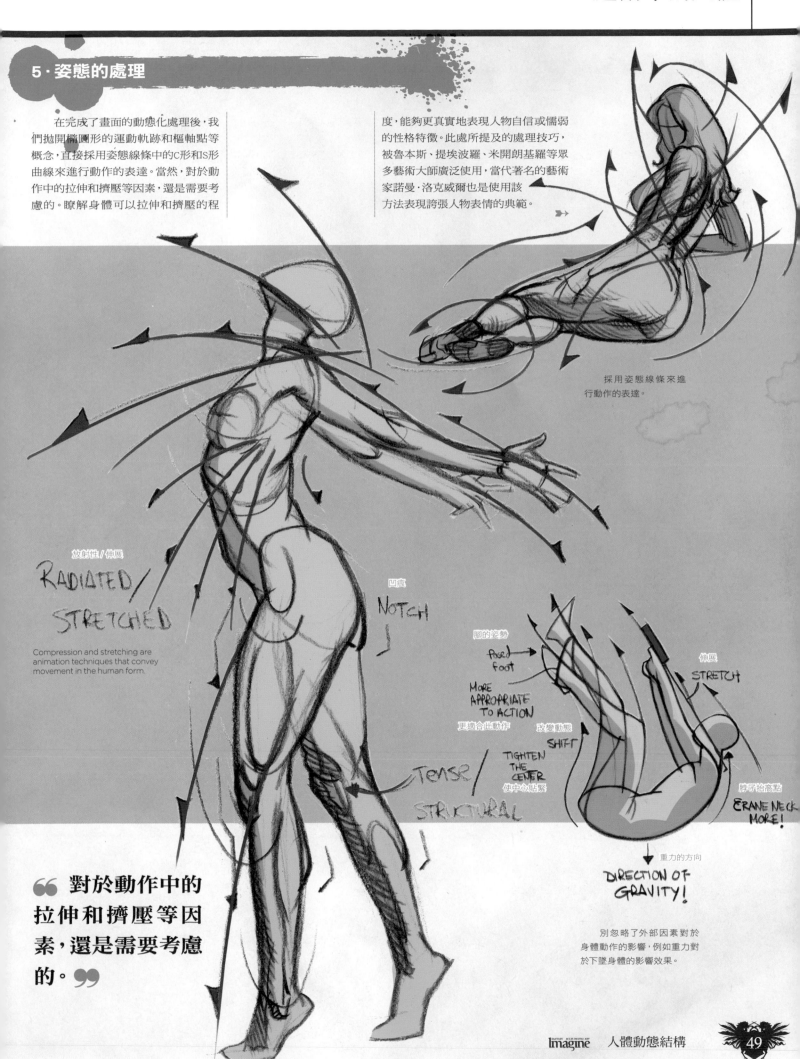

採用姿態線條來進行動作的表達。

放射性 / 伸展

RADIATED / STRETCHED

Compression and stretching are animation techniques that convey movement in the human form.

凹痕

NOTCH

腳的姿勢

Posed Foot

MORE APPROPRIATE TO ACTION

更適合此動作

改變動態

SHIFT

TIGHTEN THE CENTER

使中心貼緊

Tense / STRUCTURAL

伸展

STRETCH

脖子抬高點

CRANE NECK MORE!

重力的方向

DIRECTION OF GRAVITY!

別忽略了外部因素對於身體動作的影響，例如重力對於下墜身體的影響效果。

> 66 對於動作中的拉伸和擠壓等因素，還是需要考慮的。99

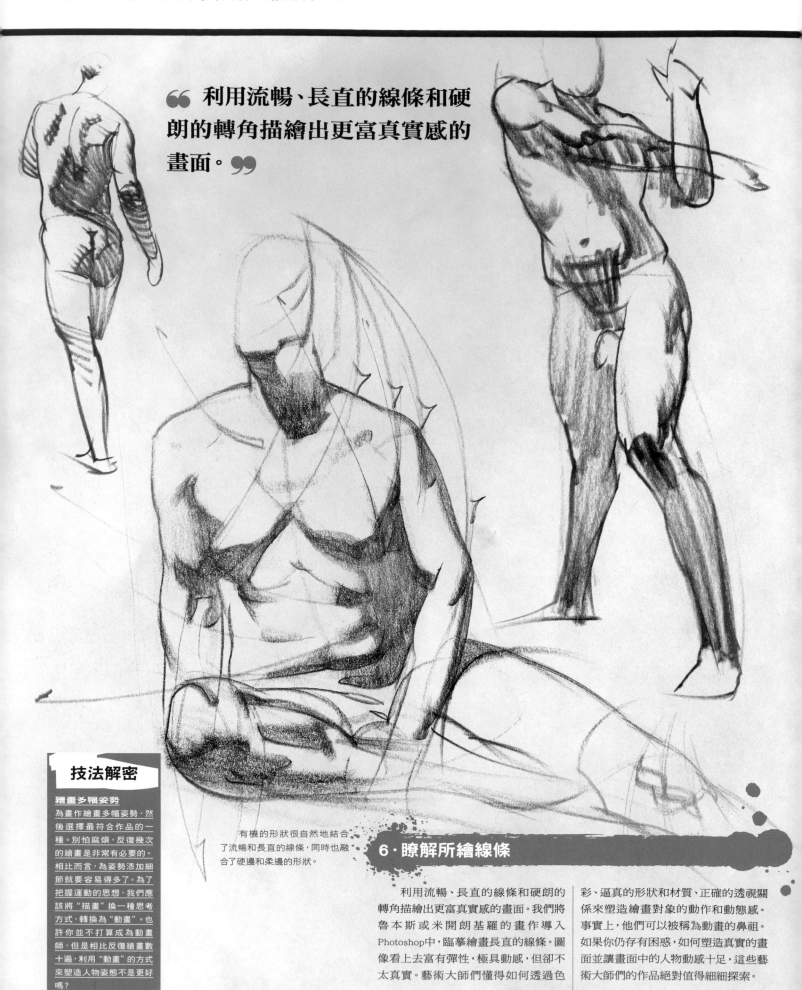

66 利用流暢、長直的線條和硬朗的轉角描繪出更富真實感的畫面。99

有機的形狀很自然地結合了流暢和長直的線條，同時也融合了硬邊和柔邊的形狀。

6·瞭解所繪線條

利用流暢、長直的線條和硬朗的轉角描繪出更富真實感的畫面。我們將魯本斯或米開朗基羅的畫作導入Photoshop中，臨摹繪畫長直的線條。圖像看上去富有彈性，極具動感，但卻不太真實。藝術大師們懂得如何透過色彩、逼真的形狀和材質，正確的透視關係來塑造繪畫對象的動作和動態感。事實上，他們可以被稱為動畫的鼻祖。如果你仍存有困惑，如何塑造真實的畫面並讓畫面中的人物動感十足，這些藝術大師們的作品絕對值得細細探索。

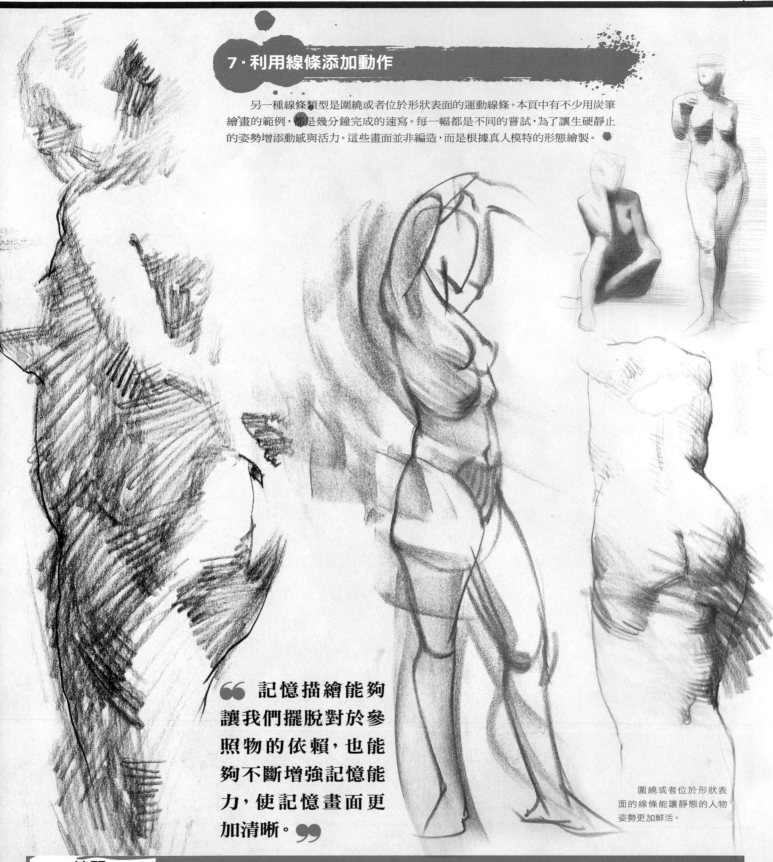

7‧利用線條添加動作

另一種線條類型是圍繞或者位於形狀表面的運動線條。本頁中有不少用炭筆繪畫的範例，都是幾分鐘完成的速寫。每一幅都是不同的嘗試，為了讓生硬靜止的姿勢增添動感與活力。這些畫面並非編造，而是根據真人模特的形態繪製。

> 66 記憶描繪能夠讓我們擺脫對於參照物的依賴，也能夠不斷增強記憶能力，使記憶畫面更加清晰。99

圍繞或者位於形狀表面的線條能讓靜態的人物姿勢更加鮮活。

練習

1 擴展你的記憶神經。觀看一段影片，捕捉鏡頭中的畫面並記在心中，隨後將其畫出來。為了檢驗繪畫的正確與否，將影片回看，並定格在所繪畫的場景，這就是記憶描繪的一種方式。透過練習定格影像動作的描繪，我們可以信心十足地去捕捉現實生活中的真人真景。記憶描繪能夠讓我們擺脫對參照物的依賴，也能夠不斷增強記憶能力，使記憶畫面更加清晰，以便於在今後的繪畫創作中重新還原。

2 如果有機會對照真人模特寫生，也可以試試下面的方法。支起畫板架，背對著模特站立，你也可以將畫板架放在另一個房間內。盡可能多觀察模特的特徵並記憶下來，然後不再參照模特直接繪畫。這就是另一種鍛煉記憶力的方法。當觀察和繪畫間隔的時間較短時，你或許不會意識到是從記憶中繪畫。而當我們把這段時間拉長，就會調動記憶神經，從而提高觀察和記憶畫面的能力。這絕對是值得嘗試的有效方法。

第六節
服飾皺褶的細節處理

將服飾的不同部位按形狀分解，理解服飾皺褶的受力表現和常見形狀，羅恩・勒芒為人物繪畫披上外衣。

藝術家簡歷

羅恩・勒芒
國籍：美國

羅恩・勒芒是一名自由藝術家和指導講師，專長於具象藝術、插圖和娛樂藝術。他在"第二大街工作室"授課，講解傳統繪畫和數位繪畫。
www.studio2ndstreet.com

DVD素材
由羅恩繪製的參考素描可在光碟的Figure ＆ Movement文件夾中找到。

本章節融合了關於服飾皺褶的數方面內容，主要向大家講授皺褶的成因、繪畫設計方法以及驗證和處理技巧。這裡所展示的繪畫作品，均從網路上搜羅而來。學習的目的是為了使服飾設計與人物繪畫保持和諧統一，我們可以先強化記憶，之後再活學活用。

Ⓐ very architectural 像建築物般

FIBER weave
纖維織法

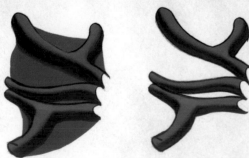

1・服飾皺褶的成因

讓我們先來看看服飾的布料。布料由縱橫兩個方向的織物纖維交織而成，橫向的稱為緯線，縱向的稱為經線。這種機械式編織的縱橫經緯線，對服飾皺褶的結構產生了影響。皺褶之間的連接（亦可稱為連橋），則是由經線的編織密度所決定。

儘管布料在平面上延展，但皺褶會自然地呈現出管狀隆起，猶如大海上平緩而未翻騰的波濤。如果布料的支數高，編織得非常緊密，布面就不容易出現管狀的皺褶。

當皺褶恢復平整，或處於半折疊狀態，布料兩端反褶處的形狀就像翻騰的小浪花，我們形象的將其稱之為"皺褶的眼睛"。這是由於經緯線在三個點位起皺，其末端的開口就像一個大寫的字母"T"。

在管狀隆起之間的區域常為三角形或多邊形，其形狀邊界線可能較為硬朗，也有可能是柔和的曲線。皺褶隆起和低凹處相互連接，根據皺褶所處頂端或底端位置、布料材質、纖維織法鬆緊程度等的不同，其連接方式也表現為過渡性連接或斜面連接。

2 · 面料的特性

布料的種類繁多，很有必要辨識各種不同布料的特性，以便於在繪畫作品中創作出更強的視覺效果。不同布料的高光處理是非常需要技巧的，比如說絲絨和絲綢布料的反差就非常巨大。想像一下，模特身著真絲襯衫和絲絨長褲，當光源直射在他身上時的場景。絲絨布料由大量向上的髮絲般的絨毛組成，絨毛的直接受光面會吸收光線，而非直接受光面則會像鏡子一樣反射光線。因此，光線直接照射的部位會顯得較暗，而外緣部分看上去反而更亮。

絲綢布料則恰恰相反，其中間的受光部位會閃閃發亮。根據布料紡織的支數不同，絲綢或多或少會呈現出類似於金屬光澤的效果。正如我們所見，模特所穿著的服飾布料不同，在光線照射下所表現出的效果特徵也是不同的。

相對於以上兩種布料，純棉織物基本不會反光，而是吸收了照射在布料上的光線。在光線照射下，這種布料形成的高光邊界並不分明。下方的圖釋更加全面地解釋了這幾種布料對於光線的不同表現。

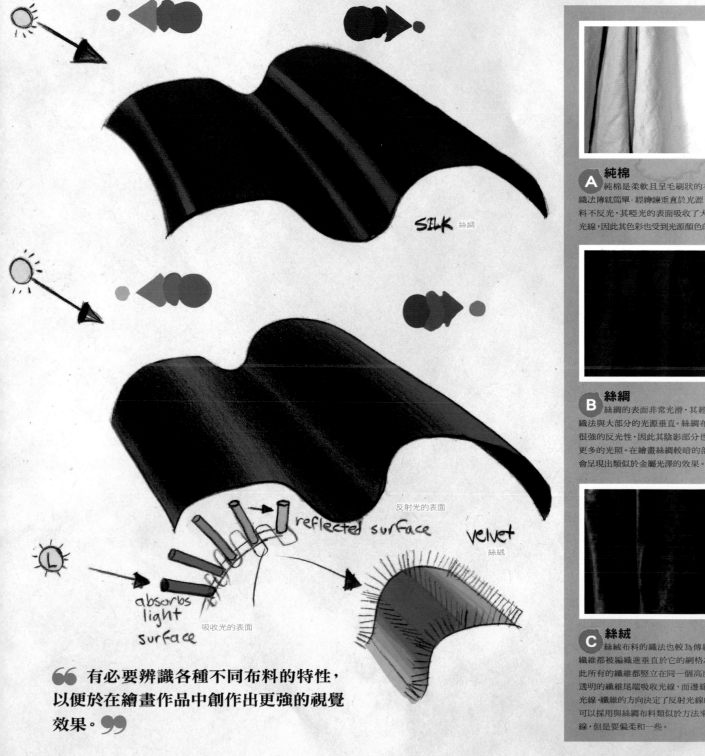

SILK 絲綢

reflected surface 反射光的表面

velvet 絲絨

absorbs light surface 吸收光的表面

> 有必要辨識各種不同布料的特性，以便於在繪畫作品中創作出更強的視覺效果。

A 純棉
純棉是柔軟且呈毛刷狀的布料，其織法傳統簡單，經緯線垂直於光源。純棉布料不反光，其啞光的表面吸收了大部分的光線，因此其色彩也受到光源顏色的影響。

B 絲綢
絲綢的表面非常光滑，其經緯線的織法與大部分的光源垂直。絲綢布料具有很強的反光性，因此其陰影部分也吸收了更多的光照。在繪畫絲綢較暗的部位時，會呈現出類似於金屬光澤的效果。

C 絲絨
絲絨布料的織法也較為傳統，但其纖維都被編織進垂直於它的網格之中，因此所有的纖維都豎立在同一個高度上。半透明的纖維尾端吸收光線，而邊緣則反射光線。纖維的方向決定了反射光線的角度。可以採用與絲綢布料類似於方法來處理光線，但是要偏柔和一些。

3‧7種皺褶類型

穿著過的布料具有連續的或管狀的紋路，因此其結構特點也相當明顯。當皺褶產生時，接縫也隨之產生，由於織物纖維的粗細以及編織密度（針數）不同，接縫又或多或少對皺褶形態產生影響。本篇將介紹7種不同的皺褶類型。

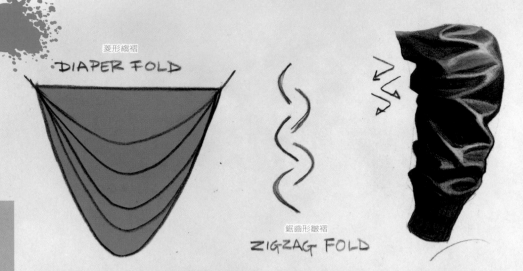

菱形縐褶
DIAPER FOLD

鋸齒形皺褶
ZIGZAG FOLD

A **管狀皺褶**
皺褶紋基本都呈現出管狀或相似形狀，管狀的凹陷和隆起由不同的布料所決定。管狀皺褶的命名形象的說明瞭皺褶的繪畫方法。

B **菱形皺褶**
菱形皺褶的形成是由於兩個受力點間的距離小於布料的寬度。皺褶不斷交疊，我們可以將袖端的皺紋想像成從手臂一側到另一側不斷橫跨的菱形皺褶，這樣在繪畫時就會容易不少。

C **鋸齒形皺褶**
鋸齒狀皺褶有眾多鑽石型或三角形的小皺褶組成，使布料看起來整體呈現出鋸齒形。這種皺褶類型常常出現在皺巴巴的袖子上、厚實牛仔褲膝蓋後側位置。

HALF LOCK FOLD
半閉合縐褶

PIPE FOLD
管狀縐褶

SPIRAL FOLD
螺旋狀縐褶

DROP FOLD
垂掛縐褶

D **螺旋狀皺褶**
垂掛皺褶、管狀皺褶、鋸齒形皺褶等眾多皺褶類型混合在一起就形成了螺旋狀皺褶。布料下垂的 S 形曲線決定了皺褶紋的整體走向。

G **垂掛皺褶**
垂掛皺褶與管狀皺褶非常類似，因其受到重力的作用而產生。在皺褶紋理上自然地呈現垂直狀態。垂掛皺褶在厚重的布料上常見，例如正裝或窗簾上。

E **半閉合皺褶**
半閉合皺褶多發生在肘部、膝蓋和臀部的布料上，身體的這些區域往往是關節的彎折處。

F **靜態皺褶**
靜態皺褶沒有活動發生，通常產生於凌亂的布料結構之上，例如堆如亂麻的衣服，揉成一團的圍巾或皺巴巴的手帕。

INERT FOLD
靜態縐褶

4 · 緊繃和鬆弛

　　服飾布料的表面情況受到其下物體的影響。在身體主動活動的一側,布料就會緊繃,而被牽動的另一側,布料就會鬆弛。

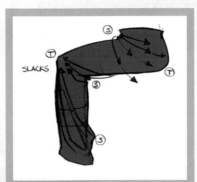

A 緊繃皺褶

　　本圖主要闡述人體坐姿時褲子的皺褶情況。臀部和膝蓋是主要的張力作用點。膝蓋後側和體部前側是褲子的鬆弛部分,服飾布料在此處堆積,形成了大量的管狀皺褶。褲子的鬆弛部位受到緊繃部位的擠壓導致布料堆積,因此其張力的受力方向指向緊繃點。

B 鬆弛皺褶

　　右圖所示為運動衫的袖子,一隻鬆弛,另一隻拉起。拉起的袖子上皺褶不多,盡在肘關節和手臂肌肉隆起處顯現出來,對於繪畫來說並無過多需要特別注意之處。而對於另一隻鬆弛的袖子,由於受到重力的影響,各種有趣的皺褶均在這一段手臂距離內出現,層層交疊,其中也包含有不少半閉合的皺褶。自肩部開始,數條垂掛皺褶共同組成了螺旋狀皺褶,一直延伸到手肘處的皺褶堆疊。

C 復合皺褶

　　我們採用同一件運動衫,此處我用三幅連貫的圖畫來展示肘部發生運動形變的狀態。運動衫的布料較為密實,質量較重,隨著肘部的不斷彎曲,布料在肘部內側快速堆積,並在之前形成的半閉合皺褶旁出現氣泡狀的折疊。需要注意的是,當手臂彎曲時,皺褶逐個形成,不同的布料材質以及衣物的貼身程度將決定額外皺褶的數量和密度。

> **袖子上的鋸齒形皺褶足以靈活彎曲來構造手臂的截面輪廓線。**

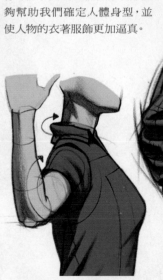

5 · 圍繞身體的等高線

　　布料的皺褶可以幫助我們不借助於其他的測量數值而直接判斷人體身型。布料線條狀的特點能夠很好地形成橢圓形的截面輪廓線,包覆圓柱形的身體。無論是袖子、領口、腰部、小腿還是腳踝,其截面輪廓線(在平面上呈橢圓形)都能夠幫助我們確定人體身型,並使人物的衣著服飾更加逼真。

　　右圖的風衣就是展示領口和下擺橢圓形等高線的範例。注意觀察袖子上的鋸齒形皺褶,它足以靈活彎曲來構造手臂的截面輪廓線,同時產生更多的視覺分量。

6·寬鬆的服飾

寬鬆的服飾上有諸多需要考慮元素,容易對人體形態的繪畫造成干擾。我們需要牢記,在皺褶管狀隆起之間的平整部位是緊貼著身體的,在身體外部,有兩根輪廓線對繪畫有所幫助,第一根是體型的輪廓線,另一根是人物服飾能夠擴展到最大程度的輪廓線。這兩根輪廓線貫穿人物全身,並可延伸到四肢伸展的長度。同樣還有一點需要牢記,寬鬆的服飾沒有經過刻意的修飾,因此皺褶可能會顯得雜亂無章。為了對設計作品進行潤色,我們可以使用從一側腿部經過褲子,再至另一側腿部的截面輪廓線作為皺褶韻律的承載,從視覺上將雜亂無章的紋理組成圖案。

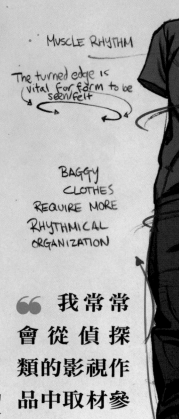

MUSCLE RHYTHM

The turned edge is vital for form to be seen/felt

BAGGY CLOTHES REQUIRE MORE RHYTHMICAL ORGANIZATION

> 66 我常常會從偵探類的影視作品中取材參照。99

7·有節奏的運動

身體的運動是變化多樣的。我常常會從偵探類的影視作品中取材參照,也會採用照片進行驗證,透過觀察人體運動時衣服皺褶在身體上運動的規律,來判斷哪一種形體運動正在發生。

根據運動的本質特徵,皺褶主要受到以下兩個因素影響:在運動中使布料受力而改變的張力點,以及內部如煙跡般流動的通道。打個比方說,滑板玩家身體緊貼滑板蜷縮完成540°旋轉時,衣服的皺褶會在重力線的中心位置擠壓,並從這一點向外發散。如果完成空翻動作,皺褶則會沿著動作發力方向流動。

如果身體沿著直線方向運動,皺褶又會沿著身體前側像身體後側移動。

從這一系列的動作中,我們不難發現,服飾表面皺褶的產生源自運動發生的張力點,並且從該點向外輻射。如果身體雙臂張開作飛行狀,或者迎著風阻向前運動,全身的服飾會像大旗一樣迎風搖曳,又像是海浪拍打著岸邊,向後牽拉著身體。此處的三幅示意圖向大家展示了不同的肢體動作所產生的服飾皺褶的區別。圖中的皺褶經過了簡化,從而更清晰地描述螺旋形運動和直線運動時,皺褶由發力點向外擴散的情況。

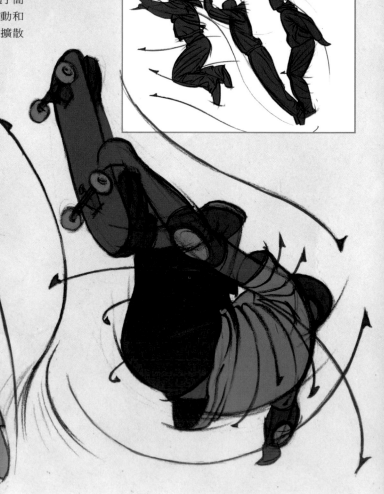

8·為人物繪畫服飾的基本步驟

我從右圖所示的人體模型開始為人物創作服飾。也就是說，服飾將為該模型量身打造。透過該模型，我可以對服飾相對於身體的鬆散程度、皺褶的佈置以及動作的表達做出判斷。不論是男性或是女性，都建議從人體模型開始進行服飾的設計創作。

接下來將對衣物的厚重程度進行規畫，也可理解為衣物最大能夠拉伸到甚麼位置，盡可能地將身型與服裝相貼合。這就像在身體原型上膨脹擴充一層進行繪畫。

在此設計基礎之上，尋找身體上的張力點和鬆弛區域，即布料的發散輻射紋理。我以身體姿態曲線為主線，尋找任何將四肢與身體串連在一起的線條。透過尋找皺褶的發散，將這種動態效果盡可能地放大，使身體姿態更顯活潑靈動。在身體的各個方向上，我都先完成以上步驟，隨後再將不必要的線條消除，或歸並入主要的姿態曲線中。

最後一步可有兩種處理方法：一種是利用外部的輪廓線或者中心線作為邊界，透過皺褶的

管狀隆起來表達皺褶的深度和布料特點。另一種方法是透過陰影描畫出基於動作曲線的三角形設計體，這可能會讓所見與之前的構想有所不同，但這主要是為了繪畫的便利。這些陰影圖案將用來提昇畫面的效果，例如表達服飾之下的肢體動作，或隱含表示身體被遮擋的部位。

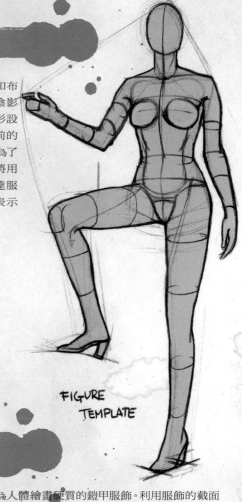

FIGURE
TEMPLATE

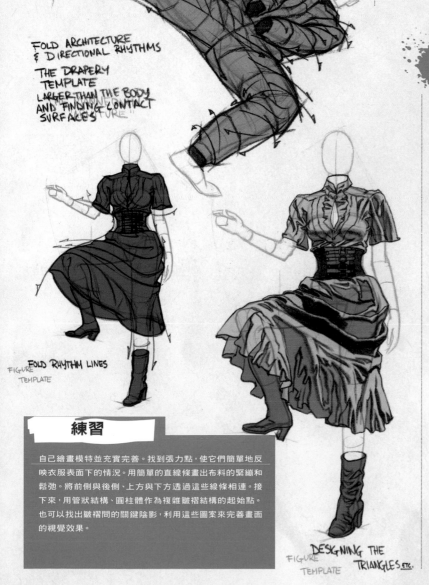

FOLD ARCHITECTURE
& DIRECTIONAL RHYTHMS

THE DRAPERY
TEMPLATE
LARGER THAN THE BODY
AND FINDING CONTACT
SURFACES

FIGURE
TEMPLATE

FOLD RHYTHM LINES

FIGURE
TEMPLATE

FIGURE DESIGNING THE
TEMPLATE TRIANGLES ETC.

9·全副武裝

有時候也需要為人體繪畫硬質的鎧甲服飾。利用服飾的截面輪廓線，從透視的角度或體型的方向來繪製線條的彎曲。這樣做不會讓觀眾對畫面產生疑惑，反而能夠使畫面充實飽滿。所畫的內容儘管並不真實，但卻能夠令人信服，其原因就是遵照了繪畫的方法。

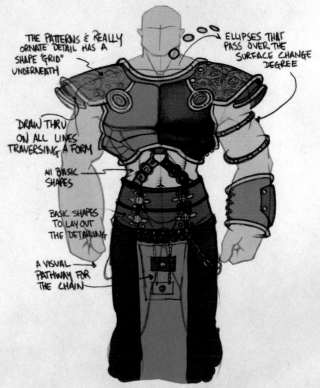

THE PATTERNS & REALLY
ORNATE DETAIL HAS A
SHAPE 'GRID'
UNDERNEATH

ELLIPSES THAT
PASS OVER THE
SURFACE CHANGE
DEGREE

DRAW THRU
ON ALL LINES
TRAVERSING A FORM

ALL BASIC
SHAPES

BASIC SHAPES
TO LAY OUT
THE DETAILING

A VISUAL
PATHWAY FOR
THE CHAIN

第七節
畫由心生，
透過想像繪畫人物

羅恩·勒芒 將教會你如何透過記憶、觀察和構圖來使你的藝用解剖知識更上一層樓。

深入理解物件組成的基本結構，將有助於你將創作思想表達給觀眾。

藝術家簡歷

羅恩·勒芒
國籍：美國

Ron Lemen 是一名自由藝術家和指導講師，專長於具象藝術、插圖和娛樂藝術。他在"第二大街工作室"授課，講解傳統繪畫和數位繪畫。

www.studio2ndstreet.com

DVD素材

由羅恩繪製的參考素描可在光碟的 Figure & Movement 文件夾中找到。

藝術是古老的，具有悠久的歷史：它是全世界通行的語言。這是一種視覺語言，即便我們的發音不同，但卻能夠透過藝術彼此理解。我們充分利用這種語言，透過標誌、符號和其他類型的圖像進行溝通，而且往往是下意識的。

藝術的體系源自古老的時代。比如說，賴利繪圖法和形狀繪圖法，都至少可以追溯到15世紀。在藝術史上的這個年代，有兩個著名的人物—維拉德·荷內柯特（Villard De Honnecourt）與盧卡·坎貝爾索（Luca Cambiaso）—已經開始在作品中運用這兩種繪圖理念。

所有現在被藝術家廣泛使用的人物繪畫技巧都是追溯久遠、歷經時間考驗的理念。比如說形狀交換法—透過畫一個保齡球瓶的形狀來模擬前臂，一個方塊來代表臀部，就並不是甚

> ## 藝術是一種無須語言交流就能領會的視覺表達。

麼新鮮事。儘管用於交換法的形狀可能是全新的，而這種方法的理念—透過簡單的方法來組成複雜的圖形，卻是永遠不變的。

如果我們能夠掌握這些在藝術發展歷史上經受住時間的考驗和被大師們廣泛使用的技法，我們就能夠達到大師們創作的明晰與神韻。

1·繪畫的過程

讓我們來看看繪畫人物的過程，首先透過實物或照片進行參照，然後移除參照物，最後透過記憶中的內容進行繪畫，並使他充滿韻律與生機。

我採用如上的方式定義繪畫的過程，因為我經常談論如何進行繪畫，而不是如何去決定繪製或處理圖畫的過程。相反，繪畫的重點往往是在從草圖到最終完稿的過程中。本教程將著重注意如何建構圖畫，以及透過哪些技能的練習來提高你的繪畫技巧。

在我看來，繪畫的過程與我們呼吸的方式非常相似—吸

使用放鬆、組織性的韻律線，如同呼吸一般，使你的線條流暢。

入和呼出，一種往復的動作。

在起草畫面時，動作應從寬鬆到緊密，或稱為由粗略至詳細，以此往復。繪畫的過程分為以下幾個步驟：姿態（鬆）、構架（緊）、輪廓（鬆）、濃淡（緊）、層次（鬆）、暗/亮部（緊）。

這個過程可以細分為更多的階段—從構圖和濃淡開始，或從最大的形狀開始，然後是中等形狀，到最小的形狀—或稱為細節。

這就是我透過實物和照片進行參照的研習過程。如果你在一旁觀察我工作，你會注意到我在各種步驟和方法之間不斷變換，因為我對這些

過程已經了然於心，一旦你掌握了它們，你就可以選擇最適合你的工作方法。

因此，與其按部就班地完成每一個步驟，我更傾向於"直覺"—我探索的一些更直接的方法，當你熟練掌握如上步驟後，步驟間的界限就會被打破。我們應多將時間應用於掌握這些步驟的練習上，慢慢忘記這些步驟，使其成為自己的直覺，以創造出更好、更具回響的作品。

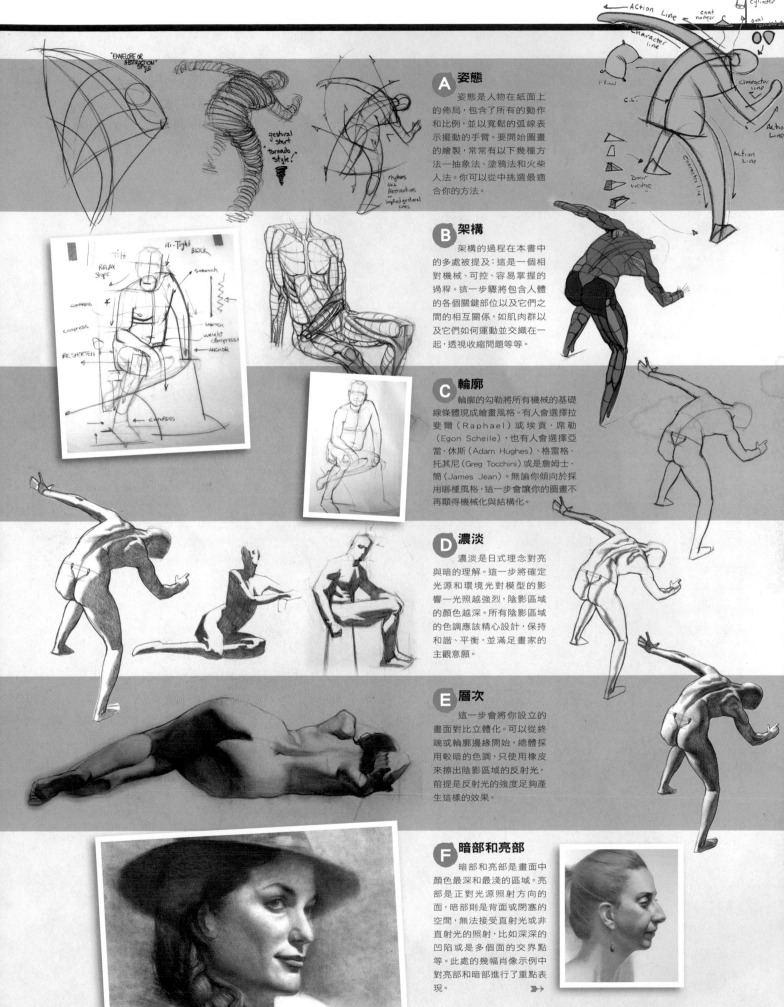

A 姿態

姿態是人物在紙面上的佈局，包含了所有的動作和比例，並以寬鬆的弧線表示擺動的手臂。要開始圖畫的繪製，常常有以下幾種方法—抽象法、塗鴉法和火柴人法。你可以從中挑選最適合你的方法。

B 架構

架構的過程在本書中的多處被提及：這是一個相對機械、可控、容易掌握的過程。這一步驟將包含人體的各個關鍵部位以及它們之間的相互關係，如肌肉群以及它們如何運動並交織在一起，透視收縮問題等等。

C 輪廓

輪廓的勾勒將所有機械的基礎線條體現成繪畫風格。有人會選擇拉斐爾（Raphael）或埃貢·席勒（Egon Scheile），也有人會選擇亞當·休斯（Adam Hughes）、格雷格·托其尼（Greg Tocchini）或是詹姆士·簡（James Jean）。無論你傾向於採用哪種風格，這一步會讓你的圖畫不再顯得機械化與結構化。

D 濃淡

濃淡是日式理念對亮與暗的理解。這一步將確定光源和環境光對模型的影響—光照越強烈，陰影區域的顏色越深。所有陰影區域的色調應該精心設計，保持和諧、平衡，並滿足畫家的主觀意願。

E 層次

這一步會將你設立的畫面對比體化。可以從終端或輪廓邊緣開始，總體採用較暗的色調，只使用橡皮來擦出陰影區域的反射光，前提是反射光的強度足夠產生這樣的效果。

F 暗部和亮部

暗部和亮部是畫面中顏色最深和最淺的區域。亮部是正對光源照射方向的面，暗部則是背面或閉塞的空間，無法接受直射光或非直射光的照射，比如深深的凹陷或是多個面的交界點等。此處的幾幅肖像示例中對亮部和暗部進行了重點表現。　➡

2‧學會觀察

要脫離參考物進行繪畫，就必須練習如何去理解所捕捉畫面的場景特點。作為肖像畫師，我喜歡真實的參照物，不過這是非常奢侈的。而從插畫師的角度來看，我不會去捕捉靜態的畫面。這兩種畫面捕捉的練習方法雖然不同，但目的卻是相似的：抓住鮮活的場景。這是一種嘗試，可以讓觀者深信畫面中的場景是非常真實的。

因此，參照物只是繪畫的一部分，其餘則是有"感官"所帶來的——畫面"看上去"是否可信？這種感覺激發自內心，會將你帶入畫面的意境，讓你體會到這些真實發生的場景。魯本斯、

> 要脫離參考物進行繪畫，就必須練習如何去理解所捕捉畫面的場景特點。

詹巴蒂斯塔‧提埃波羅、迪安‧康威爾、諾曼‧洛克威爾等等就是這方面的大師。這些藝術家以生活靈感為基礎"創造"了繪畫。這同樣適用於人體和肖像繪畫。此處展示了幾個不同類型的繪畫，它們都來源於生活。

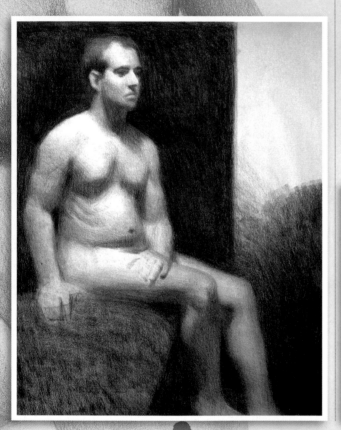

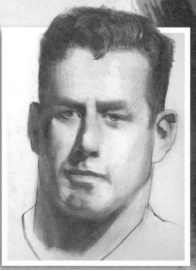

3‧擺脫對參照物的依賴

要擺脫對參照物的依賴，我們必須學會從現實生活中取材。你汲取信息，並記住它們，就能夠反應出所想所見，這就稱之為記憶。其實我們一直都在記憶，只是這個過程非常短暫，並不引起我們的注意而已。

接下來做一個測試，將畫板放在一個房間，在另一個房間中選擇一個視點，盡力記下場景中的物件，然後將場景畫下來。用這種方法來鍛練你長時間的記憶，逐漸脫離參照物。

嘗試幾次以上的測試後，我們加大測試的難度：白天選定一個繪畫的場景，晚上回家後完全憑記憶將其畫出來，盡可能地還原記憶中的場景。你訓練得越多，記憶力就會越強，以此來擺脫對參照物的依賴。

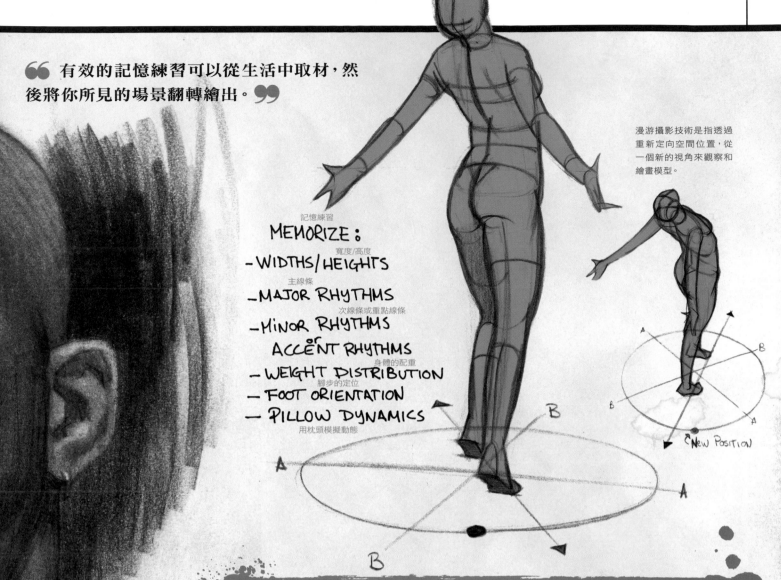

66 有效的記憶練習可以從生活中取材，然後將你所見的場景翻轉繪出。99

漫游攝影技術是指透過重新定向空間位置，從一個新的視角來觀察和繪畫模型。

記憶練習

MEMORIZE：
寬度/高度
-WIDTHS / HEIGHTS
主線條
-MAJOR RHYTHMS
次線條或重點線條
-MINOR RHYTHMS
 or
ACCENT RHYTHMS
身體的配重
-WEIGHT DISTRIBUTION
腳步的定位
-FOOT ORIENTATION
用枕頭模擬動態
-PILLOW DYNAMICS

NEW POSITION

4 · 記憶力練習

有效的記憶練習可以從生活中取材，然後將你所見的場景翻轉繪出。相反的圖像可以用鏡子檢查。如果能將透過記憶繪畫的圖像與參照物相對比，就可以糾正判斷力並磨練記憶力。

另一個我喜歡讓學生進行的練習是漫游攝影技術。首先選擇一個角度來觀察房屋中間的模型。現在想像模

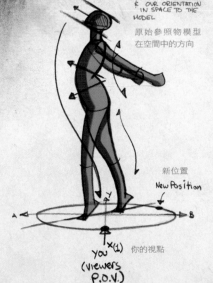

ORIGINAL REFERENCE
& OUR ORIENTATION
IN SPACE TO THE
MODEL

原始參照物模型
在空間中的方向

新位置
New Position

you x(1) 你的視點
(VIEWERS
P.O.V.)

型周圍存在一個圓圈，我們將其稱之為攝影軌道。在軌道上標記出你所在的位置，一般來說，這個標記點在面對你的圓圈中心。

在圓周上選擇另一個點，之後你將在這個視點上對模型進行二次繪畫。回到原始視點上，以圓心為原點繪製坐標，將圓圈分為四個區塊，然後再畫一根線將雙腳跟、腳趾連接起來。現

在來到第二個點，用同樣的方法以新的視角繪製圓圈以及內部的坐標。這相當於將第一個視點進行了旋轉。

在第一個視點，先用線條勾畫出人物的姿勢輪廓，身體部分看上去像是彎折的枕頭側面，四肢被簡化成為圓柱體。然後來到第二個視點，同樣進行輪廓繪畫。將兩次繪畫的內容相比較，並檢查它們看上去是否同屬一

66 將透過記憶繪畫的草圖與原始的參照物進行對比以糾正你的判斷力。99

個360°的全景視圖？模型的平衡是否正確？身體的配重是否正確？四肢是否與運動相匹配？

5 · 從空間的角度思考

> 在對象周圍想像出球面型的觀測軌道，模型則處在球體樞軸的位置上。

除了從平面的角度來更換視點外，也可以從空間角度透過提昇或降低視點，從任何距離去觀察模型。這樣一來，圓形的觀測軌道就擴展成了立體的球面，而模型則處在球體樞軸的位置上。將"鏡頭"繞著模型轉動，以錐形的視角進行觀測。除了改變視角外，也可以對光源進行變換，對不同光照效果下的模型進行繪畫練習。從某種程度上來說，我們正透過記憶在大腦中建立虛擬的立體空間。這就意味著我們的想像力必須十分活躍，同時還要擁有過目不忘的記憶力。我們所記憶的不僅僅是一個場景，而是整個時刻、場景和立體空間。

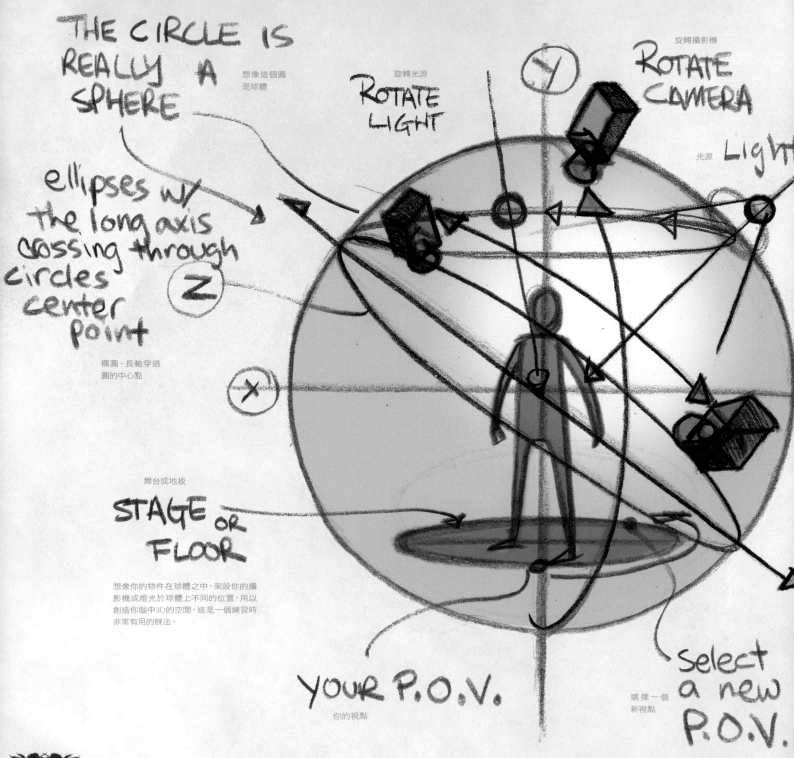

THE CIRCLE IS REALLY A SPHERE
想像這個圓是球體

ellipses w/ the long axis crossing through circles center point
橢圓、長軸穿過圓的中心點

旋轉光源
ROTATE LIGHT

旋轉攝影機
ROTATE CAMERA

光源
Light

STAGE OR FLOOR
舞台或地板

想像你的物件在球體之中，架設你的攝影機或燈光於球體上不同的位置，用以創造你腦中3D的空間。這是一個練習時非常有用的辦法。

YOUR P.O.V.
你的視點

Select a new P.O.V.
選擇一個新視點

6 · 網格抽象法

　　網格抽象的方法將幫助我們更好地將各個部位協調組合。

　　我們之前已經探討過的賴利抽象法，實質上涉及到一個更大的概念。透過彼此相連的隱性線條，將更多的信息交織在一起，從而創建或"抽象"出圖像，這一方法源自於古老的掛毯編織技術，一種將隱含的幾何圖形和複雜的計算結合在一起的藝術技巧。這種藝術形態在文藝復興時期達到頂峰，魯本斯就是運用這一技法的最好例證，他純熟地掌握了這種網格結構

的方法，透過各種不同的形式運用到音樂和數學中。

　　我們創作用的畫布是一個神奇的平面，它按照古老的比例設計，根據邊角和距離的關係形成理想的分割。文藝復興時期的繪畫大師們在這些網格結構上的偉大創作，成為今日我們為之驚嘆的作品。這些作品中的結構、細節以及各種畫面元素間的相互聯繫是經過精心佈局的。

　　對人物進行抽象可以作為我們瞭解這種方法的著手點。它將軀幹的外

表和內在相連，包含了從陰影模式到解剖關係等全部元素。透過勤奮的實踐，就會發現這種方法其實無處不在。我們給這種方法冠以另外一個名字—"神奇的矩陣"。

> **我們創作用的畫布是一個神奇的平面，它按照古老的比例設計，根據邊角和距離的關係形成理想的分割。**

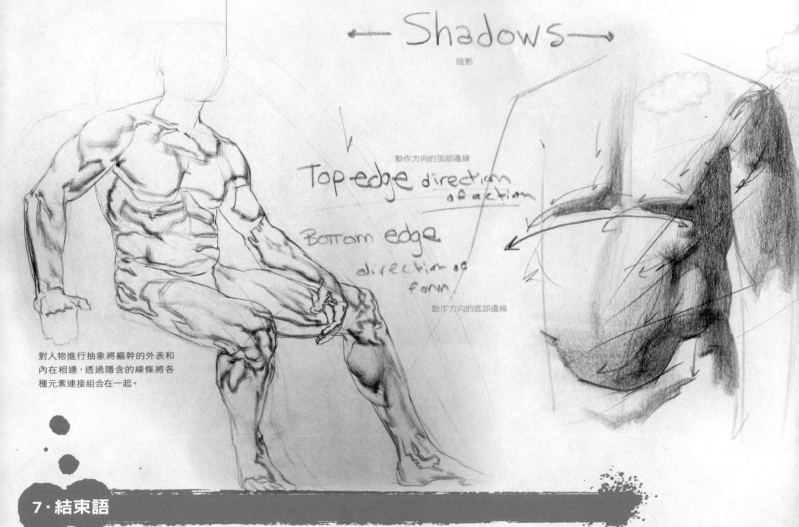

Shadows
陰影

動作方向的頂部邊線
Top edge direction of action

Bottom edge direction of form

動作方向的底部邊線

對人物進行抽象將軀幹的外表和內在相連，透過隱含的線條將各種元素連接組合在一起。

7 · 結束語

　　本教程的原意是想讓你對抽象的繪畫技法有所瞭解，而如果要透徹的理解，可能需要透過一系列文章專門進行詮釋。我將這些告訴你是希望對所創作的圖片認真思考，以及這些圖片真正想表達的思想。我提供很多創作的工具和方法，希望能夠透過你的親自嘗試來證明哪些方法是有效的。從這個

> **創作出一幅好的圖畫並不容易，它是一門科學，需要經過長期的學習和實踐。**

角度來理解，創作出一幅好的圖畫並不容易，它是一門科學，需要經過長期的學習和實踐，其中既包含運動，又富有

哲理。只有透過深層次的思考，將各種技巧融入你的繪畫技法，你的作品才能夠有更高的成就。

人體繪圖技法

從生活或想像來增進你的人體繪畫技術

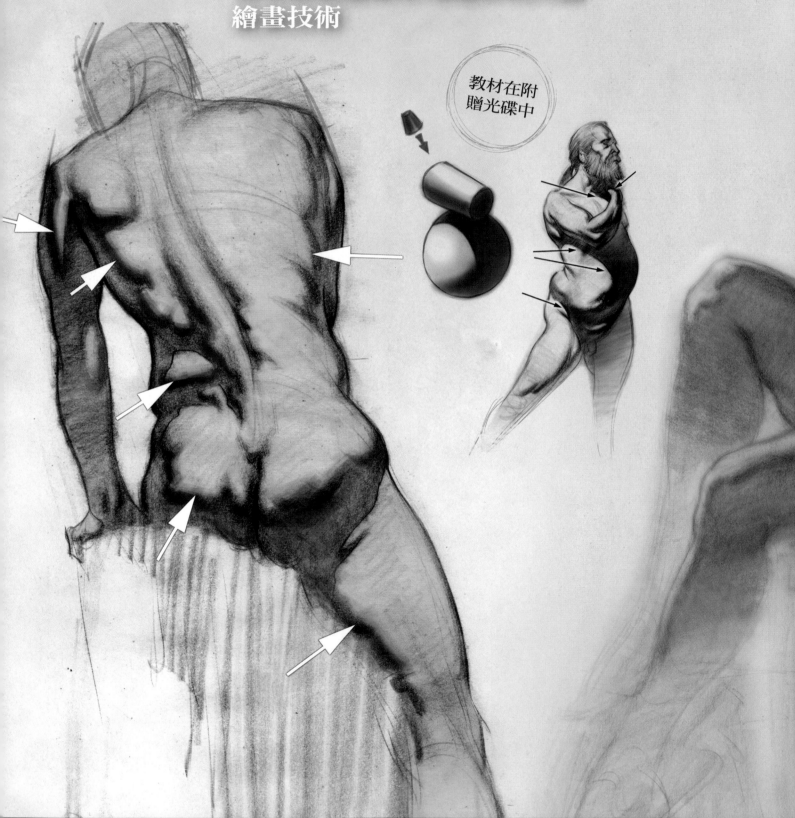

教材在附贈光碟中

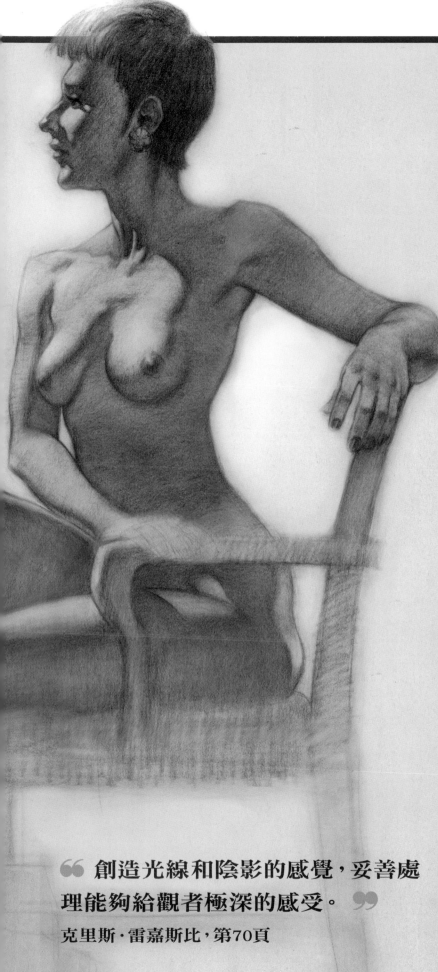

學習如何為你的
人體繪圖加上重量感
翻到第68頁

克里斯・雷嘉斯比
做為一個概念藝術家領袖，克里斯同時管理設計新鮮人網站。投入他的時間，分享更好的人體繪畫技術。

教程
精進你的人體繪畫。

學習身體的標記點，以繪製較好的動態姿勢。

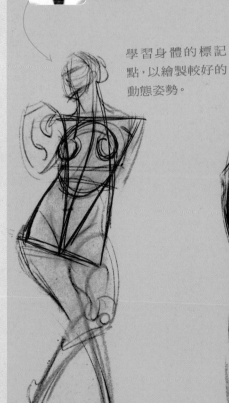

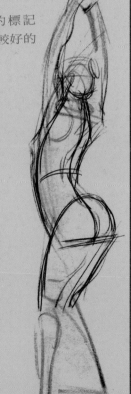

> 66 創造光線和陰影的感覺，妥善處理能夠給觀者極深的感受。 99
>
> 克里斯・雷嘉斯比，第70頁

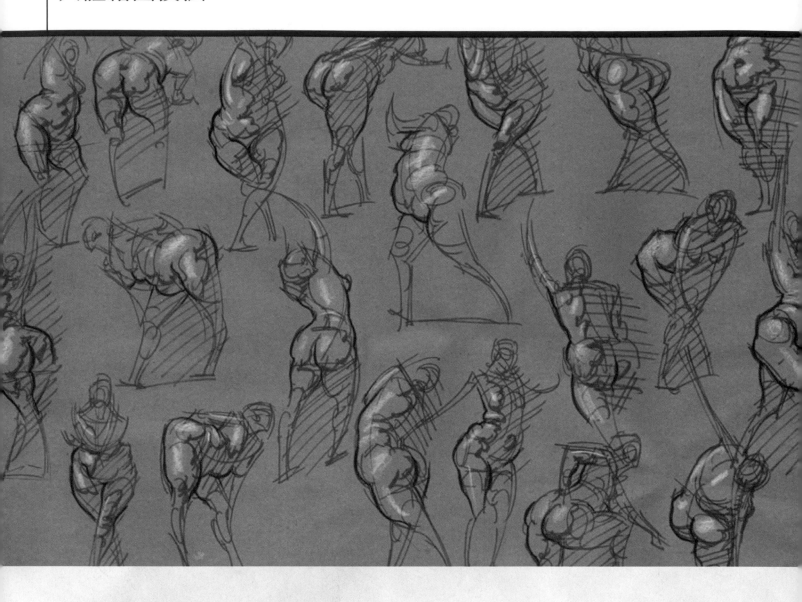

第一節
姿勢與運動

能夠出色地進行人物繪畫對於任何一名藝術家而言都至關重要。

克里斯‧雷嘉斯比 將與我們分享創作極具動感的人體繪畫的技巧和經驗。

藝術家簡歷

克里斯‧雷嘉斯比
國籍：美國

更多克里斯的
人體繪畫請移
步至：

www.freshdesigner.com

DVD素材
由克里斯繪製的作品可
在光碟的Figure &
Movement文件夾中找到。

姿勢可以被定義為驅動人物動作的推力、行為、意圖等。換言之，姿勢是動作的行為。而對於藝術家來說，最關鍵的問題是要透過畫面向觀眾傳遞信息："畫中的人物在做些甚麼？"

在人物繪畫中，姿勢賦予角色生命和動感，即便在平面中亦如此。正因為這一點，如果想要使畫面中的角色栩栩如生，人物姿勢就是需要考慮的第一要務。

姿勢在人物繪畫中不是唯一需要優先考慮的，但卻是整個創作過程的基石。因此，角色的姿勢是所有人物繪畫最基本的構成元素。

在本節的教程中，我將與大家分享一些簡單卻實用的繪畫策略，以期來幫助理解和掌握姿勢這一繪畫的關鍵步驟。這不僅能為你的繪畫增添動感與靈氣，更能使畫面中的人物角色融入真實的生活之中。讓我們開始吧！

1 · 學會觀察

起筆前，先花幾分鐘時間對繪畫對象進行簡單的觀察。觀察人物的頭部和軀幹，注意脊柱的曲線、模特的目光、體重的分布以及四肢的指向。作為人物動作的行為—姿勢，我們要自問："畫中的人物在做些甚麼？"學會正確地進行觀察是將人物繪畫化繁為簡的關鍵所在。

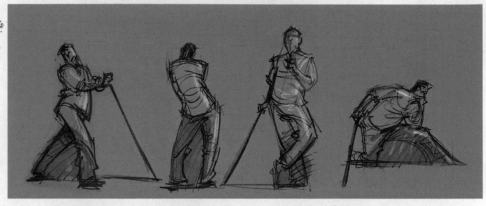

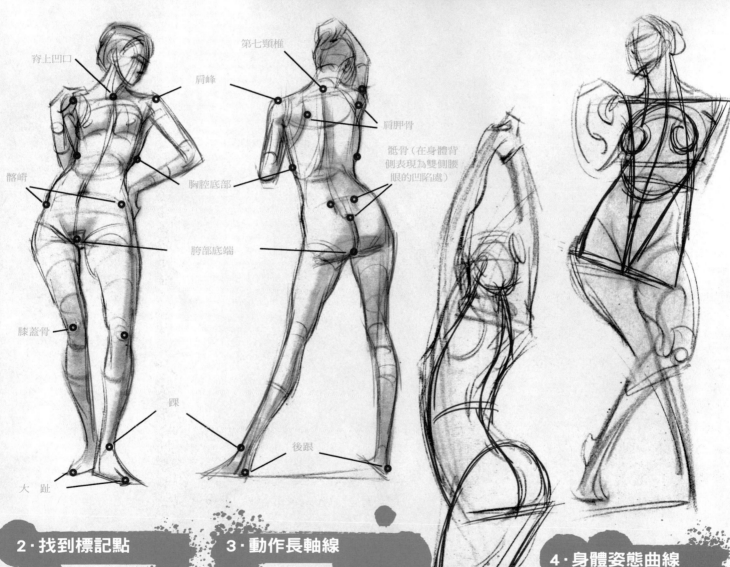

脊上凹口
第七頸椎
肩峰
肩胛骨
骶骨（在身體背側表現為雙側腰眼的凹陷處）
髂嵴
胸腔底部
胯部底端
膝蓋骨
踝
後跟
大趾

2 · 找到標記點

我使用身體上的標記點來測量、建構和定位解剖結構上的其他關鍵點位。我常用的標記點有：脊上凹口、肩峰、胸腔底部、髂嵴（髖骨的最高點）、胯部底端、膝蓋骨、腳踝和大腳趾、第七頸椎（上背部）、肩胛骨、骶骨（在身體背側表現為雙側腰眼的凹陷處）。

3 · 動作長軸線

賴利繪圖法的基本思想就是將人體繪畫拆分成線條、姿勢和形狀，並利用線條來表示主要形狀的軸線或方向，以表達人物的動作。因此，為了畫出人物的動作姿勢，首先就應該找準長軸線。長軸線，也可稱為動作線，是一根貫穿形狀樞軸或位於形狀邊緣的長而連貫的線條。在畫長軸線時，我盡可能使其長且流暢。任何一個形狀，即便體積再小，都具有長軸線。

4 · 身體姿態曲線

姿態曲線是貫穿於身體之中的自然韻律線。舉例來說，畫一根線條連接人體的脊上凹口和胯部，這就是中心線。也有其他從頸部至臀部的姿態曲線。就像知道如何尋找標記點一樣，我透過姿態曲線來定位關鍵的解剖結構，用以強調人體姿勢並延伸動作線，使畫面具有動感且真實可信。

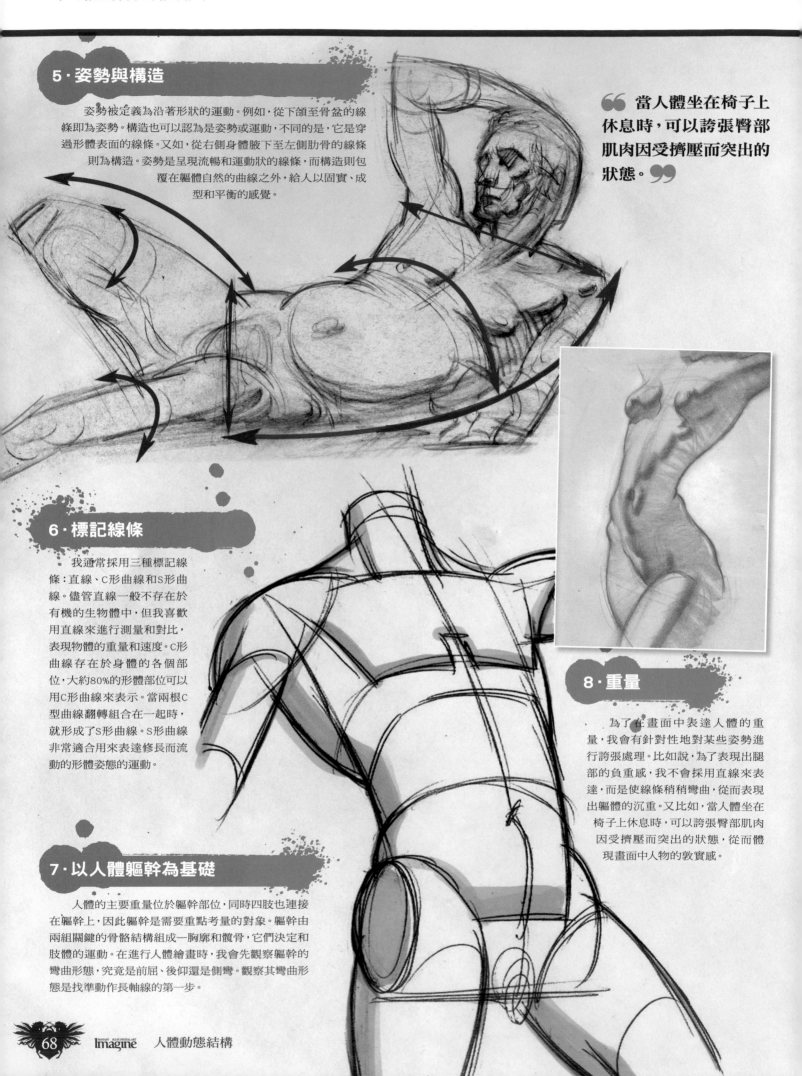

5 · 姿勢與構造

姿勢被定義為沿著形狀的運動。例如，從下頜至骨盆的線條即為姿勢。構造也可以認為是姿勢或運動，不同的是，它是穿過形體表面的線條。又如，從右側身體腋下至左側肋骨的線條則為構造。姿勢是呈現流暢和運動狀的線條，而構造則包覆在軀體自然的曲線之外，給人以固實、成型和平衡的感覺。

> 當人體坐在椅子上休息時，可以誇張臀部肌肉因受擠壓而突出的狀態。

6 · 標記線條

我通常採用三種標記線條：直線、C形曲線和S形曲線。儘管直線一般不存在於有機的生物體中，但我喜歡用直線來進行測量和對比，表現物體的重量和速度。C形曲線存在於身體的各個部位，大約80%的形體部位可以用C形曲線來表示。當兩根C型曲線翻轉組合在一起時，就形成了S形曲線。S形曲線非常適合用來表達修長而流動的形體姿態的運動。

8 · 重量

為了在畫面中表達人體的重量，我會有針對性地對某些姿勢進行誇張處理。比如說，為了表現出腿部的負重感，我不會採用直線來表達，而是使線條稍稍彎曲，從而表現出軀體的沉重。又比如，當人體坐在椅子上休息時，可以誇張臀部肌肉因受擠壓而突出的狀態，從而體現畫面中人物的敦實感。

7 · 以人體軀幹為基礎

人體的主要重量位於軀幹部位，同時四肢也連接在軀幹上，因此軀幹是需要重點考量的對象。軀幹由兩組關鍵的骨骼結構組成—胸廓和髖骨，它們決定和肢體的運動。在進行人體繪畫時，我會先觀察軀幹的彎曲形態，究竟是前屈、後仰還是側彎。觀察其彎曲形態是找準動作長軸線的第一步。

9 · 對置

"Contrapposto" 是一個義大利語的單詞,意思是 "對立" 或 "對比"。通常用來描述當體重分布不均時的站姿,肩膀和胳膊扭轉,偏離軀幹正軸,與臀部和腿部處於對立的平面上。我使用 "對置" 來營造輕鬆和不僵硬的感覺,同時,也會使用該方法來定位肩膀線條與臀部線條之間的角度,這尤其適合當人體的某些部位無法在畫面中直接觀察到時。

> **透過剪影進行大塊形狀的設計,以此來強調人物的動作和姿勢。**

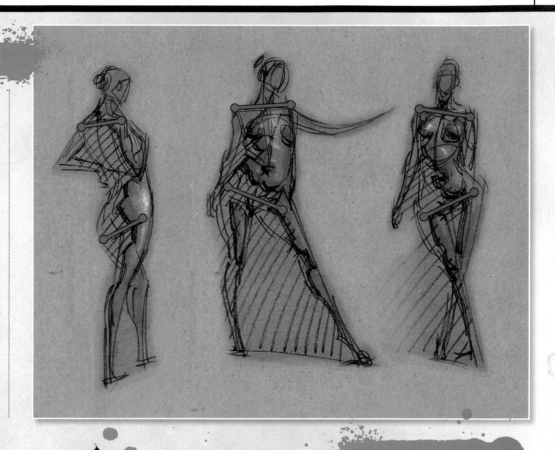

11 · 剪影法

剪影是人體形狀外部邊緣,是在畫面上占據的平面視覺空間。我透過剪影進行大塊形狀的設計,以此來強調人物的動作和姿勢。例如,三角形的剪影能夠增加畫面的穩定性、分量和向上的助推力。我同時也利用剪影讓觀眾讀懂畫面中人物的所作所為。

12 · 其他繪畫方法

繪畫人體和姿勢曲線的方法還有許多。我偏向於用賴利法繪畫,該方法用到了大量的韻律線和抽象形狀來設計人物的構造。有的藝術家偏愛用彎曲如書法般的線條,而有些藝術家則喜歡採用色調。對於任何一種人體繪畫的方法,都沒有對錯之分。我們應該汲取各種繪畫方法之所長,並選取最適合自己的方法,使自己的人物繪畫作品更加出色。

10 · 身體與頭部的銜接

賴利法主張從熟知的部位著手繪畫,比如頭部與身體連接處。我不只是將頭部與身體的長軸線相連,而是盡可能將身體的各個部位與頭部相連,從臀部、到手臂和指尖。在下筆之前先深思熟慮,這種繪圖技巧能夠給畫面帶來生命。我也會用該理念來衡量和設計更簡單、更大膽的形狀。

技法解密

生活中取材
盡可能多從生活中取材。如果能夠對照真人模特進行人物繪畫是最理想的。但要是暫時不具備條件,你可以帶著你的速寫簿到你常去的咖啡館、書店或是餐廳——任何一個人群聚集的公共場所,學習捕捉各種人物的姿態。不要再為找不到真人模特找藉口啦。

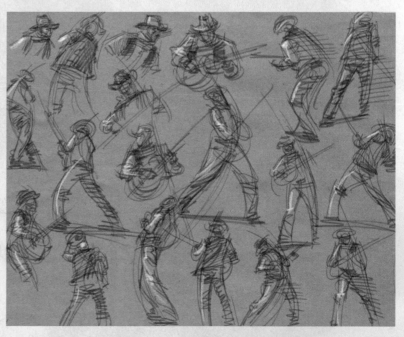

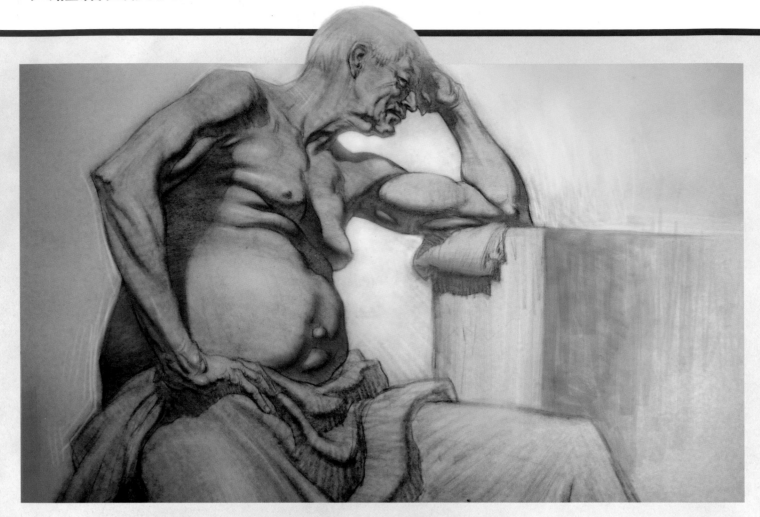

第二節
光影與形體素描

藝術家簡歷

克里斯・雷嘉斯比
國籍：美國

更多克裡斯的
作品請移步
至：

www.freshdesigner.com

DVD素材
相關素描內容可在光碟的
Figure & Movement 文件夾
中找到。

光影和形體的營造將對我們的畫作大有裨益。
克里斯・雷嘉斯比 將與我們分享繪畫美輪美奐
和逼真光線的經驗。

光 線讓我們看到形體，也讓我們認識整個世界，而沒有光之處就形成了影。光與影的交會讓我們在腦海中建構出物體的形狀。這種現象與人類的思維方式相互作用，因此創造出良好的光影效果，會讓觀眾留下深刻的印象。

在自然界中，光與影的相互影響是一種非常真實、立體空間上的呈現。然而受到繪畫的媒介和材料的限制，藝術家往往只能繪製光影的幻象。因為我們通常只是在平面上繪製圖像。

對於物體來說，受到大量光線的影響，光線的重要性可見一般，我會向大家提示一些在人物繪畫中光線運用的重要原則。我將從光影的工作原理入手，然後再對現實狀態下人物繪畫以及透過想像進行繪畫時的光影繪畫策略進行闡述。

這些原則和策略會讓你的形體和人物繪畫看上去更有型，立體感更強，同時增強畫面的真實感。讓我們趕快開始吧！

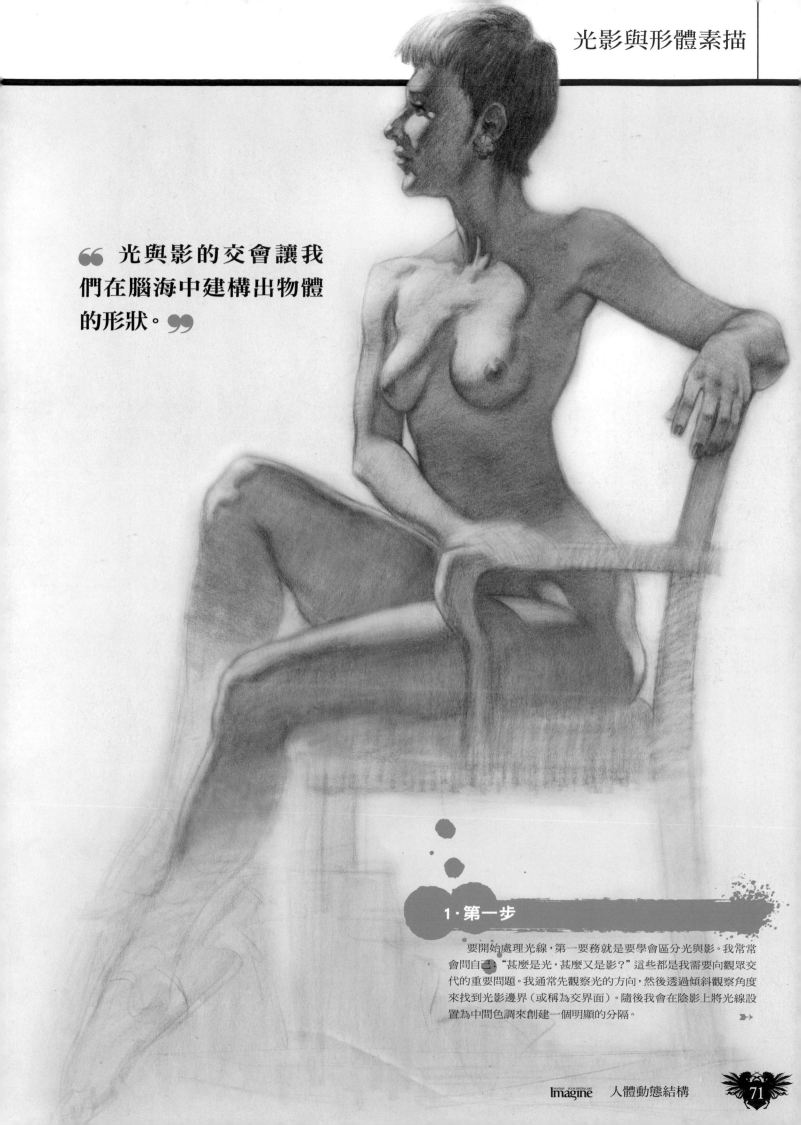

> **❝** 光與影的交會讓我們在腦海中建構出物體的形狀。**❞**

1·第一步

　　要開始處理光線，第一要務就是要學會區分光與影。我常常會問自己："甚麼是光，甚麼又是影？"這些都是我需要向觀眾交代的重要問題。我通常先觀察光的方向，然後透過傾斜觀察角度來找到光影邊界（或稱為交界面）。隨後我會在陰影上將光線設置為中間色調來創建一個明顯的分隔。

➤➤

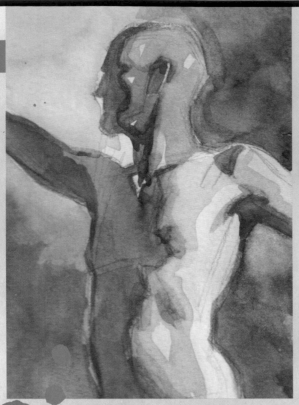
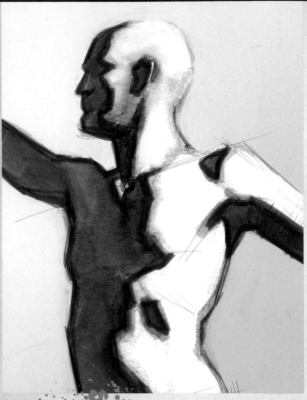

透過明確界定的光與
影,可以讓觀眾快速
地辨識形狀。

2·平面的作用

平面用來描述物體表面在光源照射下所表現出的情景。物體或區域受到光照的多少,取決於物體表面面向光線的不同程度。反言之,物體或區域的黑暗程度,取決於物體遠離光源的程度。用更簡單的術語來描述:光照強度的變化同時意味著平面的變化。

3·光線和陰影的形狀

正如圖中清晰界定的形狀和輪廓,光線和陰影模式也有自己的形狀。光與影的形狀,以及彼此間相互作用的關係,可以讓觀眾快速地辨識形狀。在實際繪畫過程中,我偏向於使用陰影的形狀作為設計元素。在隨後的習作中我們會看到,如何透過陰影的形狀來定義形體,甚至為他們添加姿態和動作。

4·灰階與灰階的範圍

灰階可以對物體的明暗程度進行參考,常常被劃分為1-10個等級(也有劃分為0-10個等級)。在這個參考模型中,數字1用於表示純白(或純黑),數字10則相反(純黑或純白)。在純白與純黑之間,其實存在了無數的灰階,尤其是當我們對大自然進行觀察時。然而受到繪畫的媒介和材料的限制,在繪畫時無法描繪出如大自然般無窮無盡的灰階範圍。

> **在純白與純黑之間存在有無數的灰階。**

技法解密

點光源照射下的陰影

學習光與影的一種好方法是在單一主導光源照射下對物體進行繪畫,因此不會受到反射光與環境光的干擾。我們通常稱這種場景的設置為"聚光燈"。在強烈點光源的照射下,我們可以觀察到各種陰影的模式,最暗陰影、投影和高光都有明確的界定與區分。無論是繪畫現實場景,還是對照片進行描摹,這種方法讓我能夠設計出很好的形狀和邊界。

5·定位是關鍵

因為我們無法渲染出無盡的灰階範圍,並且這也不現實,我更關心灰階之間的相互關係。舉例來說,一個5階的中間色調相對於純白色來看會顯得很深。同樣5階的灰度在周圍純黑的映襯下就會顯得很明亮。理解如何去使用灰階,以及在何處繪製,就是我在灰階作品創作時採用的方法。

6 · 雙色調

首先我對色調進行判斷，一種色調為亮部，另一種色調為暗部。我通常的處理方法是將紙張的白色作為亮部的形狀，將中間色調作為暗部的形狀。將物體簡化為雙色調後，形狀的界定就變得非常明顯，在之後的渲染過程中，即便是增加更多的灰度，我保持這種明確的界定，關鍵在於要不要超出這兩種已經確立的色調範圍。

> **邊界所表達的是物體表面快速脫離光照的情況。**

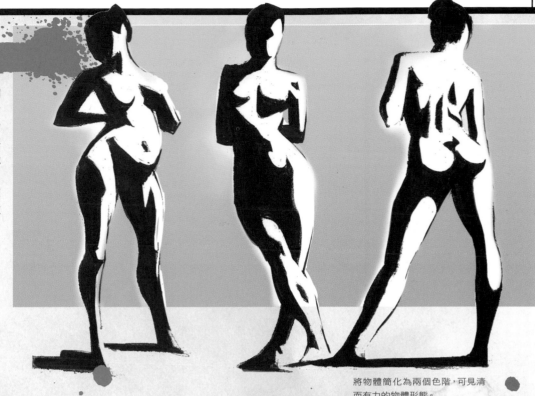

將物體簡化為兩個色階，可見清而有力的物體形態。

7 · 邊界的定義

邊界所表達的是物體表面快速脫離光線照射的情況，其範圍從柔邊，到固實的邊界，再到硬邊。人物的形狀有眾多的邊緣，尤其是在關節等連接處。物體表面的材質以及光的強度都有可能影響到邊界的質量。我採用相同的方法限制好灰階的範圍，同時處理好彼此的關係。

8 · 軟邊

軟邊（亦稱為"柔邊"）表現的是一種緩慢的、漸進的遠離光照的運動。任何圓形的或雞蛋型的形狀都可以用軟邊完美的描述。舉例來說，我偏好於用軟邊來表現身體圓潤、豐滿的部分，如臀部、臉頰上的贅肉或是大腿上的肌肉。軟邊也可用於對區域進行模糊處理，從而起到烘托氣氛，營造縱深的作用。

9 · 硬邊

硬邊（亦稱為"脆邊"或"銳邊"），表現的是平面的快速改變。例如，方形或桌子的轉角就可以用直線硬邊來表達。除了投影外（見下圖），銳邊通常不會出現在原生的形狀中，所以在處理時需要格外注意。我通常用硬邊來進行強調，或表現出一種戲劇性的對比效果。

柔邊

軟邊

固實邊

硬邊

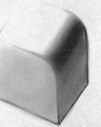

· 中間色調
· 柔軟的纖物
· 漫射光
· 模糊或凹陷的區域

· 圓形、雞蛋型
· 豐滿圓潤的部位
· 漫射光

· 最暗陰影
· 骨骼、結實的肌肉
· 肌肉模型

· 投影
· 輪廓線
· 非原生物體

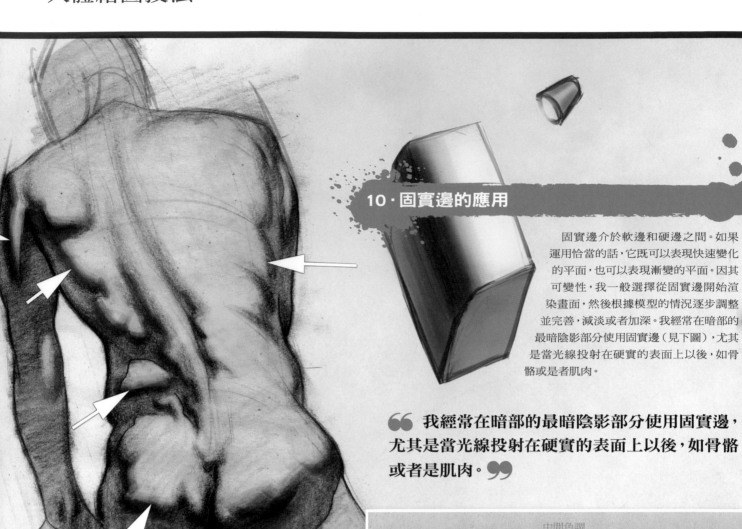

10·固實邊的應用

固實邊介於軟邊和硬邊之間。如果運用恰當的話，它既可以表現快速變化的平面，也可以表現漸變的平面。因其可變性，我一般選擇從固實邊開始渲染畫面，然後根據模型的情況逐步調整並完善，減淡或者加深。我經常在暗部的最暗陰影部分使用固實邊（見下圖），尤其是當光線投射在硬實的表面上以後，如骨骼或是者肌肉。

> 66 **我經常在暗部的最暗陰影部分使用固實邊，尤其是當光線投射在硬實的表面上以後，如骨骼或者是肌肉。** 99

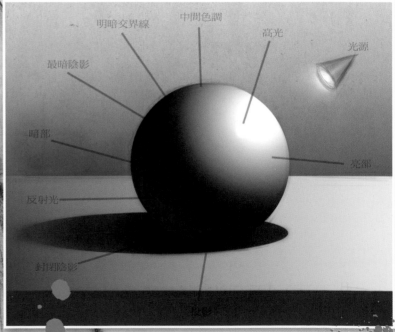

技法解密

在過渡處使用漸變
漸變是表現運動效果以及描繪軟邊、柔邊的捷徑。我利用漸變效果來實現從陰影到光亮的轉變，或者從光亮到中間色調的變化。我們可以用多種方法來實現漸變：我偏好用鉛筆或炭條扁平的一邊，採用鋸齒形運動，在對物體亮部進行繪製時，小心翼翼地減輕壓力以使色調變淺。

11·解剖光與影

當光線投射在物體上時，各種不同的灰階色調用來表現光線是如何衰減並逐漸過渡為陰影。這些灰階色調常常有以下：高光、亮部、中間色調、明暗交界線、最暗陰影、反射光、閉塞陰影、投影。詹姆斯·格尼（James Gurney）將其定義為物體明暗關係的基本原則，學會辨識並且理解這些色調之間的聯繫對於渲染形狀至關重要。

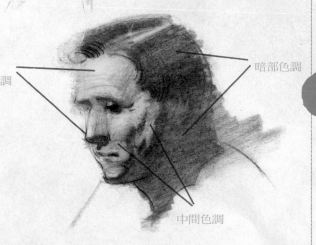

光線方向

C = 最暗陰影

C

暗部

15 · 反射光

反射光，因為光線照射在附近物體的表面上產生了反射並投影到了暗部而形成。因為反射光部分會比暗部要亮一些，因此描繪這個部位也經常容易出錯—因為過亮而破壞了光線、陰影和形體的關係。我在畫反射光會格外謹慎，來確保整個結構的完整。如果你尚存在困惑，將它畫暗一些或者暫時擱置。

12 · 最暗陰影

最暗陰影處在亮部與暗部的邊緣（或稱為交界處）過去一點的位置。這個部分的顏色比暗部更深，因為它不受反射光的影響。我通常從這個部分開始繪畫，採用固實邊進行描繪，然後逐漸向圓潤豐滿的部位減淡。只需簡單地加深最暗的陰影部位，我就能夠快速地處理反射光，增強形體的立體效果。

13 · 投影

投影的產生是因為物體將直射光徹底地遮擋，圍繞著物體的輪廓而形成。作為一般的規則，硬邊是用來描繪投影的最佳選擇。唯一的例外是當漫射光，或者光線距離物體非常遠。我同樣將投影作為設計的元素。例如，我可以刻意地透過將手臂置於軀幹之上，來形成一個彎曲的投影，從而達到增強形體和結構感的目的。

亮部色調

暗部色調

中間色調

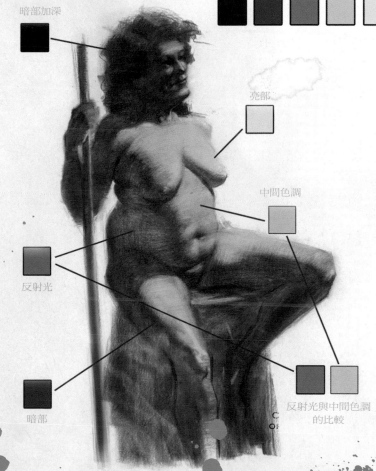

灰度

暗部加深

亮部

中間色調

反射光

暗部

反射光與中間色調的比較

14 · 中間色調

中間色調介於直射光和暗部之間，表現的是受光面轉離光線的照射情景。它處於光線的照射下，但卻是較暗的光線。中間色調和色階之間的差異是如此微妙，因此需要多加觀察和練習，從而更好地進行描繪。

16 · 高光

當兩個或兩個以上的光面相疊加就出現了高光。最暗陰影表現的是平面的改變，高光部位也是如此。如果我無法找到圖畫中的光線方向，可以透過觀察高光來定位隱含的解剖或平面的改變。高光點也會隨著觀眾視角的改變而改變，所以在處理時也要小心謹慎。

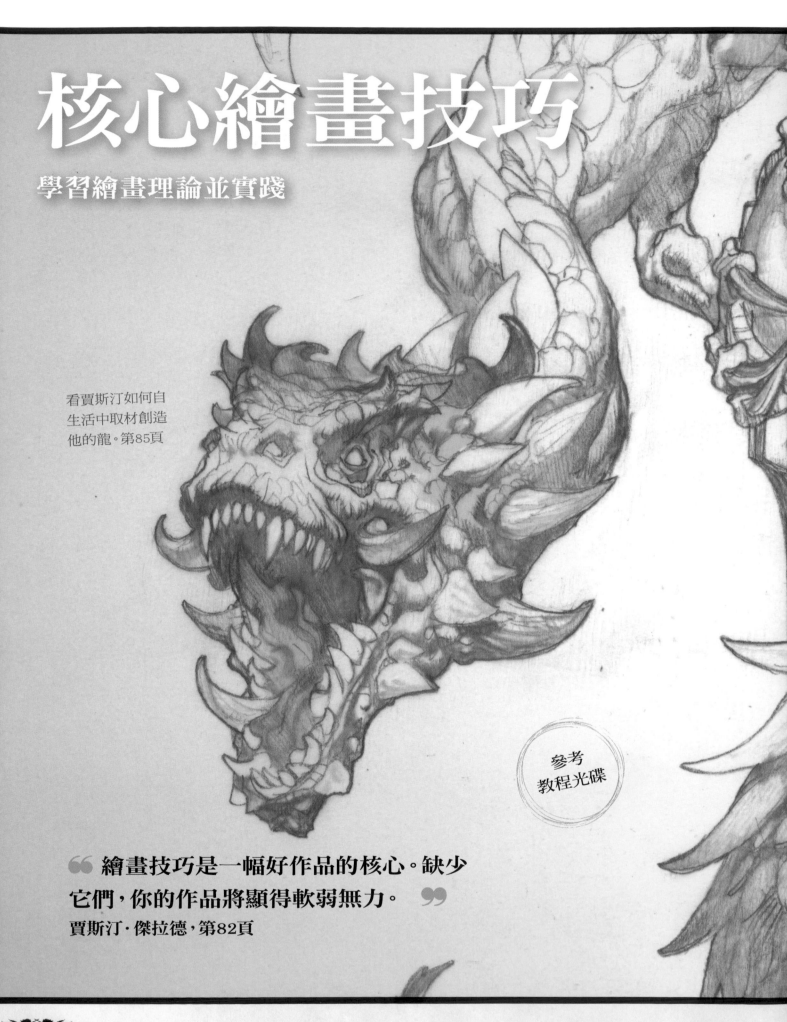

核心繪畫技巧

學習繪畫理論並實踐

看賈斯汀如何自
生活中取材創造
他的龍。第85頁

參考
教程光碟

> 繪畫技巧是一幅好作品的核心。缺少
> 它們，你的作品將顯得軟弱無力。
>
> 賈斯汀·傑拉德，第82頁

賈斯汀·傑拉德

自由插畫家賈斯汀·傑拉德用他的傳統技法繪製令人驚讚的幻畫作品。從他繪製的生物及角色背後可以看到的核心技法。你可以從生活或想像中來學習。

探索賈斯汀的方法
來提升你的繪畫技法
翻到第80頁

教程
繪畫理論的實踐

78　繪畫的藝術：理論
發現完美表現生活或想像的繪畫理論。

82　繪畫的藝術：實踐
符透過賈斯汀的測試展現他如何運用繪畫理論。

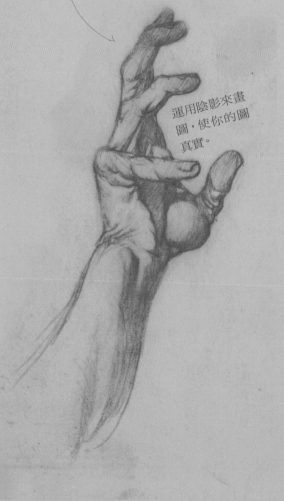

運用陰影來畫圖，使你的圖真實。

第一節

繪畫的藝術：理論

如果忽視了傳統的繪畫技巧，那會帶來很大的問題。藝術大師賈斯汀·傑拉德會向你傳授
如何透過傳統技巧來提昇藝術水準。·

藝術家簡歷

斯汀·傑拉德
國籍：美國

賈斯汀遍歷世界只為尋覓用於繪畫創作的完美材料。他至今仍未找到，但在他環游世界的旅途中，他遇到了不少有趣的人，看到不少有趣的地方，同時也創作了不少極佳的主題作品。他熱愛音樂、愛吃巧克力餅乾、愛玩坦克大戰游戲。

www.justingerard.com

DVD素材

相關資料

術是具有雙面性的：情感和技術。對於藝術來說，它們的重要性就如同左手和右手。就藝術的技術性來講，它是非常客觀的，可以透過教學被精準傳授給每一個人。而藝術的情感性並沒有那麼多科學道理可言，更多地需要藝術家本人去親自探尋。

繪畫技巧是創作好的圖畫的核心基礎。缺乏深厚的繪畫基礎，創作出的圖像往往讓人感覺有心無腦。在我的藝術創作之路上，我發現了兩本極具價值的參考書：喬治·布裡奇曼（George B Bridgeman）的《人體素描》以及查爾斯·巴爾格（Charles Bargue）和珍·裡奧·傑洛姆（Jean-Léon Gérôme）著作的《繪畫課程》。

要畫些甚麼？

要畫些甚麼，主要由藝術家本人的興趣點所決定，但無論是何，有一些興趣點對於每個藝術家來說都相當類似。繪畫中最重要的就是學會如何去繪製人體，尤其是手部和臉部。如果你期望以此來與他人溝通，對於這些人體部件的繪畫學習是極其重要的。當然，如果你只是想隨便畫些動物之類的主題，那也就無所謂啦。

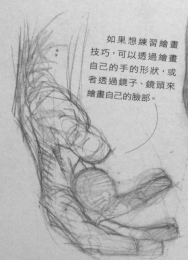

如果想練習繪畫技巧，可以透過繪畫自己的手的形狀，或者透過鏡子、鏡頭來繪畫自己的臉部。

1·從生活中獲得借鑒

從生活中獲得借鑒就仿佛對思維進行鍛煉，這個過程與做俯臥撐很類似。在鍛煉手眼協調的同時，也將幫助我們對光與影的關係有深入的瞭解。作為藝術家，對光影關係有深入而透徹的理解，將對繪畫圖像的真實性大有裨益。

2 · 視覺庫的累積

當你進行繪畫時，你就在累積自己的視覺庫，你所繪畫過的任何圖像都包含其中。當你畫臉部時，你會記住臉的線條和形狀。此後，當你憑藉記憶進行繪畫時，就能夠從腦海中回想起。如果你是一名偏向於在後期憑藉記憶進行繪畫的藝術家，那麼學會繪畫生活中的一景一物就格外重要，這能確保你的想法立足於現實。

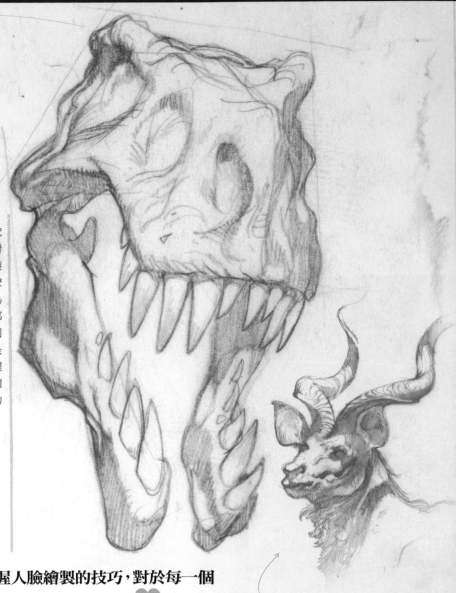

3 · 人臉的重要性

人臉是大多數藝術家研究的重點。人類的大腦會透過對人臉部肌肉結構的分析，以獲得他人所說內容的深層次瞭解，以及他們的回應。正因為這種對事物內在的分析，臉部永遠是一幅最有趣的畫面，同時人們第一眼瞭解他人也是透過臉部。因此，正確地掌握人臉繪製的技巧，對於每一個藝術家來說都是極為必須的工具。

> 66 **正確地掌握人臉繪製的技巧，對於每一個藝術家來說都是極為必須的工具。** 99

4 · 掌握人體形態

人體的形態對於進階的藝術家來說也是一門重要的學問。誰若能快速準確的繪製人體形態，他必定炙手可熱。達文西常常繪畫所見的一群人，捕捉他們的姿勢，以及相互之間的關係。這種對人體形態的格外注意是區分偉大藝術家和平庸之輩的最好例證。

學會捕捉人物的姿勢對於提昇你的繪畫技能至關重要。達文西認為需要持之以恆研習人物繪畫，你也有必要這麼做。

5 · 動物形態的重要性

學習人物的繪畫很重要，但有時你不禁會發現，你畫的主題並不一定都與人形那麼相像。比如說，外星人。當你在繪畫這些內容的時候，你仍需要讓繪畫出來的內容非常逼真，你期望你的想法具有真實感，至少在結構解剖上是行得通的。對動物的形態進行研究正是有效途徑之一。透過記憶地球上各種動物的身體形態，你可以獲得借鑒並擴展到外星生物的繪畫。

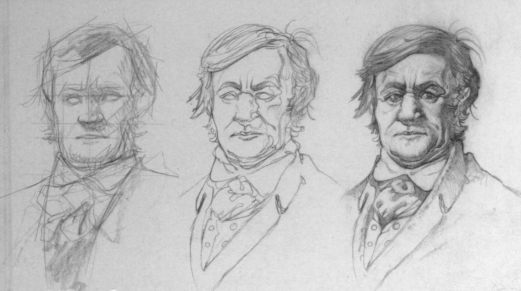

8·熟記於心

繪畫學習的目標之一，就是記住所畫內容的基本形狀和細節表現，並讓你能夠在今後的繪畫過程中回憶起它們。繪畫作品無須如照片般精細呈現，但也不應該只寥寥幾筆。作品完成後，應該對所畫內容的形狀和細節有更深入的理解。這樣，才能真正做到情感上的溝通，而不會因技藝匱乏而在繪畫道路上滯步不前。

該如何繪畫？

繪畫的方法並非獨徑一條。然而，某些方法已經經過時間的檢驗，被證明是行之有效的。這些繪畫方法並不神秘。他們是現成的，對於你來說，需要付出時間、勤奮以及借鑒，以此來掌握和提高繪畫的技能。

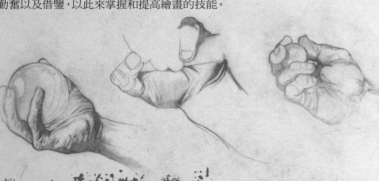

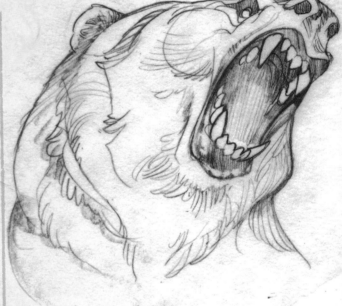

6·思先於行

在下筆之前，先在腦海中勾勒出作品完成後大致的樣子。不經思考而隨意地繪畫是很難成功的。當你開始後，記得先淡淡的描繪出線條並建立形狀的大致樣子。

> 66 在繪畫生活中的物件時，盡量忠實於你所看到的內容。 99

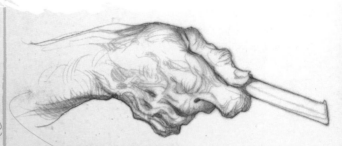

觀察一下頁面上的線條，然後尋找眼前之物開始繪畫。就是這麼簡單！

7·畫眼前之物

在繪畫生活中的物件時，盡量忠實於你所看到的內容，之後就可以放開你的想像力。如果你在學習的初始階段能夠做到還原真實，對於今後的作品將產生很大的促進作用。切記，你想要和需要的繪畫主題，均來源於現實生活之中。

9·不要總以照片為參考

有一些藝術家在繪畫時總以照片作為參考。一般來說這麼做是為了節省時間。如果你也決定沿襲這樣的學習之路，確實也可以理解物件的形狀與細節。然而我認為，相比自由手繪，這樣做可能會少了一些樂趣和感性。永遠以照片為參考進行繪畫是無法真正對物件的結構有透徹理解的。唯有繪畫自己親歷的場景，才能最直觀、最有趣且印象深刻。

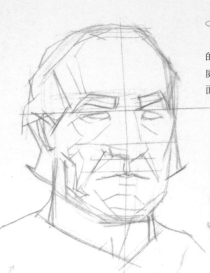

12 · 圖像的細化要適可而止

我們沒有必要像相機一樣來細化整個畫面。繪畫練習的目的並不是使畫面像拍攝的照片一樣細緻。那麼關鍵點在於何處？我們要將重點放在物體意境的捕捉，形狀和姿態，以及表面和細節總體的感官。

繪畫物體與拍攝照片不同。你所表達的內容超越了單純的物理形態。

10 · 畫面的重繪

在繪畫過程中遇到了難點，不斷地進行修正，漸漸地，你也許會發現，畫面可能變得相當混亂。藝術家們透過一系列的方法來處理這些問題，不過我一般採用以下兩種方式之一進行處理。如果一些不必要的線條比較淺，可以以將它們擦除，透過加深關鍵線條來弱化雜散的線條；如果不必要的線條已經無藥可救地蓋住了畫面，那就轉移圖像，我們可以用到透明描圖布、石墨棒和透光台等工具。在重構圖像時，對形狀進行簡化非常重要。重繪的目的是勾勒出更少、更主要的線條。

13 · 細節的渲染

如果畫面中的每個細部都同樣平均，那麼畫面將變得平淡無奇。如上圖，鱷魚的全身被鱗片所包覆，但是我們只需繪製最必要的一些鱗片，並使之與觀眾產生互動，讓大家去體會滿覆鱗片的感覺。我的建議是：最突出的細節應該為畫面中的焦點區域而保留，而其他部位的細節應被弱化。透過畫面提供的部分細節區域來引發觀眾的聯想和思考，就可以填充畫面中的空隙。

> **最突出的細節應該為畫面中的焦點區域而保留，比如說眼部或手部。**

11 · 形狀的簡化

我們需要將圖畫中的一部分分離出來。但是我們時間有限，必須對要重繪的內容進行選擇。某個小陰影可能是極其重要的，而另一個則可能引起視覺混亂。簡化形狀將使圖像看上去更加清晰。

建議採用藝術手法對畫面細節進行表現，而非絲毫不差地進行描繪，可以節約不少時間。

14 · 利用好陰影

陰影的內部應該是模糊但通透的，而非凌亂和細緻的。你應該會發現，在完成的作品中，陰影總是畫面焦點的支撐：陰影部分的弱化將突顯焦點部分。學會如何在畫面的核心區域周圍繪製陰影，將對整體畫面大有裨益。如果處理得當，畫面的焦點就能脫穎而出。

第二節
繪畫的藝術：實踐

賈斯汀·傑拉德傳授繪畫技巧和理論在幻畫藝術中的實際應用。

藝術家簡歷

斯汀·傑拉德
國籍：美國

賈斯汀遍歷世界只為尋覓用於繪畫創作的完美材料。他至今仍未找到，但在他環游世界的旅途中，他遇到了不少有趣的人，看到不少有趣的地方，同時也創作了不少極佳的主題作品。他熱愛音樂、愛吃巧克力餅乾、愛玩坦克大戰游戲。

www.justingerard.com

DVD素材
相關資料

上 節中我們已經探討了繪畫的理論，接下來就應該知曉如何去實踐應用。如何在現實生活中的插圖工作中運用繪畫知識？繪畫的技巧才是創作好插圖的根本。缺乏繪畫技巧，最終的插圖將毫無說服力。

繪畫為插圖提供了知識框架，也是將你的思想表達出來的主要手段。它也是思維探索的絕佳方式，慢慢地展現它的美妙，消除錯誤和缺陷，將優點最大化。

將想法畫出來

在開始插圖繪製前，你必須知道甚麼是你想做的。如果你正在為某個客戶服務，那麼這個問題已經解決。然而，即便你已經被交代了一個確定的主題，如何將想法展示出來，仍像是鎖在腦中的一個謎，我們必須設法將它挖掘出來。場景的氛圍是甚麼樣的？誰在這樣的場景中？場景的核心內容又是甚麼？你可以先進行想像構思，從思維的角度探究各種可能性。

專業技能可以涵括藝術設計的理性部分，而想法卻是藝術設計的感性部分一屬於藝術家個人的那一面。這方面，無法透過系統科學的教學實現。我們之前討論過，只要付出足夠的時間和勤奮，專業技能可以被任何人學會。而想法，確實極度個人的，它們會因每個人的不同經歷而浮現出來。在正式開始之前應該努力的思考。

草圖可以將你的想法透過畫面表現出來。

1·繪製草圖

一旦在腦海中形成了想法，並意識到最終將實現怎樣的效果，那就快在紙上透過草圖記錄下來。草圖可以快速的將你的思維以不同的方法和構圖呈現，而不必反復對龐大、複雜的佈局進行重繪。繪製草圖的最主要目的是記錄下構圖和畫面元素的排布。我們需要記錄下每個物體究竟在甚麼位置，以及相互之間的關係。

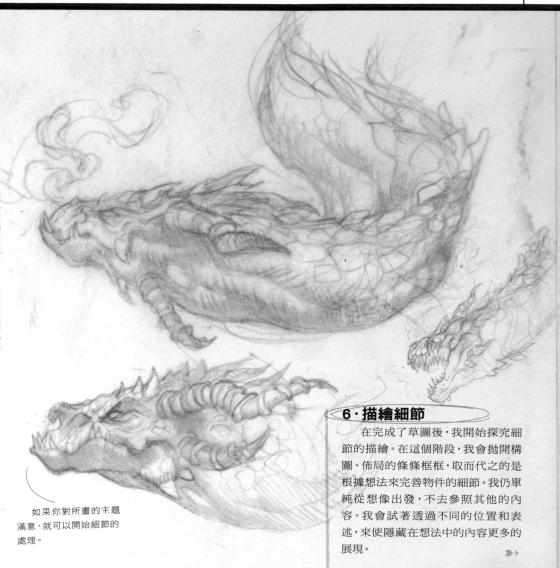

2・挖掘想法

挖掘想法的目的並不是確切地列印出腦中所想。人類的思維不是印表機，無法直接從螢幕上看到所要輸出的內容。情感、感覺和思維片段分處不同的層次，我們需要透過邏輯思維將它們組合，從而表達出來。想法就擺在那兒，我們的目的就是透過不同的層次，把它挖掘出來。

3・完善草圖

在畫完草圖後，我會多次修改，每次略有不同。我開始探索要表達的角色，同時也對之前的想法再次思考，區分出哪些是需要的，哪些是該捨棄的。接下來，我改用鉛筆繪畫，對草圖再次調整，直到將最初的想法清晰地呈現在畫紙上後才算完成這一步。

4・最初的往往是最好的

直到我發現了讓我滿意的草圖，我始終會停留在這個階段。而多數時間，我會發現第一幅繪製的草圖，往往是令我感到最滿意的。即便如此，我也會仔細研究其他幾幅草圖，不錯過任何一種可能性。

如果你對所畫的主題滿意，就可以開始細節的處理。

> 66 人類的思維不是印表機，無法直接從螢幕上看到所要輸出的內容。 99

6・描繪細節

在完成了草圖後，我開始探究細節的描繪。在這個階段，我會拋開構圖、佈局的條條框框，取而代之的是根據想法來完善物件的細節。我仍單純從想像出發，不去參照其他的內容。我會試著透過不同的位置和表述，來使隱藏在想法中的內容更多的展現。 ➡➡

5・數位編排

有時候，我發現，透過完善後的草圖對於充實最初簡單的想法很有幫助。當所畫內容涉及到建築結構和透視等複雜的場景時，我常常會這麼做。大多數情況下，我傾向於在Photoshop中完成一系列的工作。我將繪製的草圖等掃描進電腦，然後在電腦中進行繪畫，並根據需要將畫面中的元素剪切和移動。我很喜歡進行數位的編排，因為我可以迅速地進行各種試驗，並在最短的時間內，嘗試不同的想法。相比於手繪，這樣做的效率要高得多。

7·參照照片

　　我盡量不要過於依賴照片參照。當我這麼做時，它開始看起來出奇的完美，然而問題隨之而來，這看上去並不像是根據自己的想法進行的繪畫，更像是攝影機拍攝的作品。但是，話又說回來，對於一幅好的插圖來說，照片的參照又是不可或缺的，你可以透過照片熟悉插畫中所有元素的細部該如何表達。為了做到這一點，我會畫出並記下參考的主要元素，這樣就能再今後很自然地回想起。照片的參照也是極佳的靈感來源。對於每個項目，我都會收集大量的照片進行參考和學習，直到作品最終完成時才拋開它們，我會隨時將所繪內容與照片進行核對以確保畫面中沒有大的錯誤。

9·共同汲取照片參照和現實生活

　　為了幫助記憶，同時也避免圖畫看上去太完美，我們確實需要學會如何進行參照。之前我們曾討論過，參照將有助於我們對畫面中所構成的元素有扎實而透徹的理解，同時也能夠帶來自然的感受。對於細節部位與焦點區域，這樣做非常有意義。畫面中諸如臉部、手部以及其他的關鍵區域都是需要參照的重點，因為這些部位將接受觀眾目光的審查考量。

8·畫龍的注意事項

　　龍的模樣存在於每個人的心中，人們常會將龍與自然界中的一些生物所聯繫。任何人，只要見過投餵鱷魚的場景，或盤曲的蛇準備發動攻擊，都會在心中產生大型爬行類動物該是甚麼樣的影像。作為插畫師，我們所要做的就是尋找自然界中會被人們所關聯的生物元素，從而與觀眾有效地溝通。

長得既像鱷魚，又像龍，雖然沒有翅膀，卻能噴吐火焰，這是甚麼生物？

僅僅將龍的嘴巴閉合起來，所表述的故事情節就完全不同。

> **66 照片的參照也是極佳的靈感來源。99**

10·試驗

　　不同的創作方向可以使插圖作品看上去風格千變，畫面上每一個細小的變化，就仿佛在講述一個全新的故事。進行試驗會延遲創作的進度，儘管存在一定的風險，但還是很值得一試的。如果你注重細節的表達，願意去體驗細微的角色差異，那麼，進行不同想法的嘗試很有必要。但務必要留心最初的草圖，透過各種嘗試來發現哪些與最初的想法所吻合，從不同的想法中將它們挑選出來。

11 · 粗繪

在電腦上完成了編排後，我們就可以開始粗繪了。我們所做的仍是完善最初的想法，因此不必把時間花銷在小線條和陰影上。粗繪就需要看上去比較粗獷。目前所做工作的目的是確定比例和位置，並對整體細節進行考慮。我們應該使編排過的畫面更充實，思路更清晰，以便後期進行精繪。在粗繪完成後，我們只需要對部分小細節進行調整，一般不會再對大的佈局進行調整了。

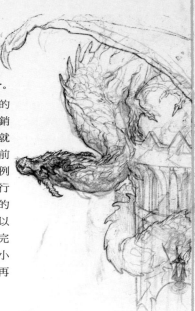

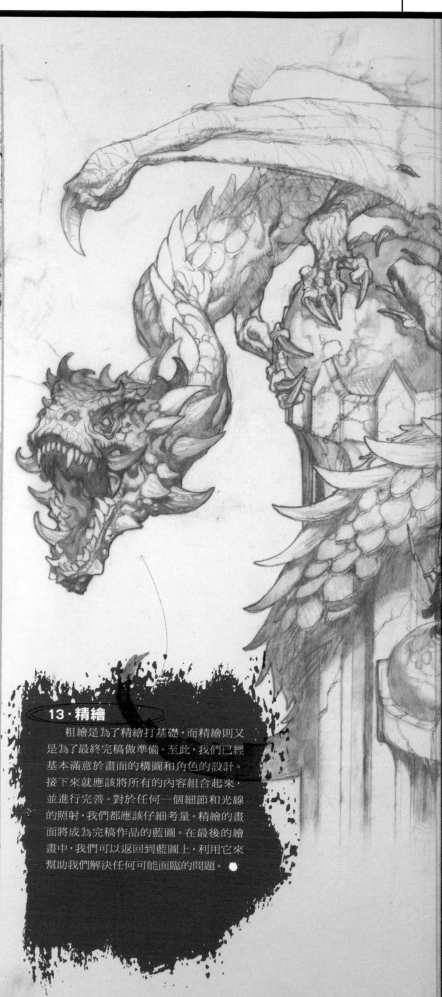

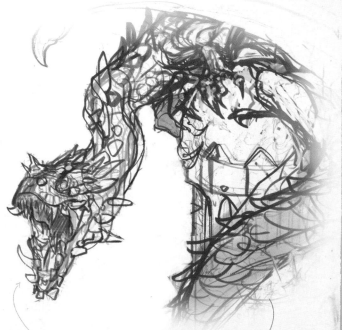

12 · 大的調整

但有時，意外總是會發生！這也就是為甚麼之前我們只是進行粗繪的原因。對畫面的大調整這種災難不會在我們最終的完稿上發生。粗繪的圖畫能夠將我們構圖上的問題暴露出來，幫助我們及時進行修正。在這種情況下，我已經完成了畫面的粗繪，突然意識到哪裡不對勁，畫面上的內容偏離我最初的想法。龍在畫面中的表現不足，朝著圖畫的一邊望去，這使得構圖和畫面大打折扣。透過不斷學習，我們就會知道如何進行調整來彌補此類問題。

龍的視線需要面朝觀眾望去，而不是偏向畫面的一邊。

13 · 精繪

粗繪是為了精繪打基礎，而精繪則又是為了最終完稿做準備。至此，我們已經基本滿意於畫面的構圖和角色的設計。接下來就應該將所有的內容組合起來，並進行完善。對於任何一個細節和光線的照射，我們都應該仔細考量。精繪的畫面將成為完稿作品的藍圖。在最後的繪畫中，我們可以返回到藍圖上，利用它來幫助我們解決任何可能面臨的問題。

從傳統藝術到
數位藝術

結合傳統藝術技法創造另人震驚
的數位藝術。

> 66 我參考解剖學的標誌點。意思是說你可以看到藏於肌膚下的骨骼結構。99
>
> 妮可·卡爾迪夫，第96頁

教程在附件光碟中

看妮可如何從鉛筆繪圖轉換到數位軟體
翻到第76頁

妮可·卡爾迪夫

妮可是一名插畫家，使用接近於傳統繪畫的方式繪製數位繪畫。看她如何使用參考圖片以及人體繪畫知識來創作她的數位作品。

教程
為你的藝術找到新的切入點

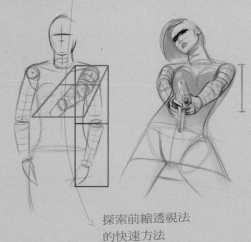

探索前縮透視法的快速方法

第六節
傳統與數位藝術的融合

戴夫·坎德爾邀您一起用顏料和畫筆如乘風破浪般的駕馭數位繪畫。

藝術家簡歷

戴夫·坎德爾
國籍：英格蘭

對於ImagineFX的讀者來說，戴維是個熟面孔。他擅長卡紙繪畫，在職業生涯的初期，主要的工作是為書籍設計封面，近期也開始創作集換卡片和動漫作品。無論是傳統媒介還是數位媒介，他都有涉足。

www.rustybaby.com

在　當今這個數位時代，沿襲傳統的繪畫方法往往令人生畏。這意味著你要弄髒你的雙手，並且無法使用撤銷鍵。然而，這些所謂的放棄，才是讓你的創作無拘無束、突飛猛進的關鍵。在開始傳統的繪畫前，我們要知道色彩是如何共同發揮作用的。而數位藝術會讓你忽視這一點，並不總對藝術家的發展有所幫助。

你會深陷色相和飽和度調節的泥沼，無法對圖畫做到"心中有數"。雖然我也熱愛數位繪畫，但我還是會從傳統繪畫開始。為了提高工作效率，我常常使用壓克力顏料來創作，而本文中我將嘗試使用Artisan水溶性油畫顏料。

一套專業的數位繪畫設備能花去我們數千英鎊，而同樣創作一幅傳統的繪畫，其花費將少得多。

第一步：準備工作

對於繪畫而言，工作室的準備非常重要。如何打造適合而實用的工作空間，我有自己的一套方法。

1 舒適的工作室

我從不喜歡打理我的工作室，我希望能夠找到一個地方，在完成繪畫作品後，不用去考慮如何做清潔工作。你可以在房間的一角開闢出一塊空間，如果條件允許，也可建立一個專用的工作室。光線要好對於工作室來說至關重要，當然，舒適度也是必要條件之一。

1 舒適的工作室

我從不喜歡打理我的工作室，我希望能夠找到一個地方，在完成繪畫作品後，不用去考慮如何做清潔工作。你可以在房間的一角開闢出一塊空間，如果條件允許，也可建立一個專用的工作室。光線要好對於工作室來說至關重要，當然，舒適度也是必要條件之一。

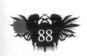

繪圖工具

繪圖鉛筆 傳統的木質鉛筆。選用施德樓（Staedtler）和飛龍（Pentel）兩個品牌。

橡皮 軟橡皮能擦除大多數畫紙表面的石墨線條。

鋼筆 輝柏嘉（Faber-Castell）藝術鋼筆用於描線。

繪圖紙和精裝速寫本 羅尼、溫莎・牛頓（Winsor & Newton）和Moleskine這幾個品牌。

水彩畫紙 我使用各種水彩畫紙，但最常使用蘭頓（Langton）熱壓水彩畫紙。

纖維板 很容易從木材商店購買到，裁切也很方便。

畫布 既可以從美術用品商店購買，如果經驗豐富也可以自製。

支腕杖 自己製作，只需要一根圓木和一個軟墊即可。

壓克力顏料 選用溫頓的Liquitex和Finity專用壓克力顏料。

油畫顏料 從傳統顏料、快乾顏料（Griffin）到水溶性顏料（Artisan）都有使用。

水彩顏料 選用管裝水彩顏料。

墨水 色彩鮮亮，可用於為畫面中添加戲劇化的效果。

畫板架 選擇範圍很廣，可以根據空間大小和預算來選購。

調色板 瓷磚、盤子、溫頓和羅尼的保濕壓克力顏料盤、木製油畫盤等。

畫筆 壓克力和油畫筆選用混合尼龍、貂毛的Sceptre-gold畫筆和Pro Arte畫筆。水彩畫筆則選用Isabey品牌。

罩光漆 分為亮光和啞光兩種，最傾向於使用Liquitex。

> 66 弄髒雙手，拋開撤銷鍵，釋放你的想法，無拘無束地創作！ 99

3 燈光

無論採用何種光源，只要它亮度足夠即可。我使用的是一款帶有藍色塗層的日光燈。用過之後你就會發現普通燈的光線是偏黃色的。它不僅能提供準確的色彩環境，同時還能減緩視疲勞。繪畫的舒適度是很重要的！

第二步：選擇合適的繪畫工具

我將向你介紹需要用到的繪畫工具。如果面面俱到，可能整本書都寫不完，本文只是拋磚引玉。

1 繪圖鉛筆

自從見到羅伯特·克魯伯精美的寫生簿後，我就決定自己也這麼做。我選用厚卡紙的精裝的繪畫簿，隨時記錄下各種粗略的想法和創意。畫完一本後，我就將它們放在書架上並編號，之後我將它們作為視覺日記隨時翻閱。我個人偏好使用木質的2B鉛筆進行繪畫。

2 畫布和畫框

對於畫布，我尊崇自己動手的哲學原則。我在附近的五金商店購買纖維板並裁切成一定形狀，用普通的刷子將壓克力底塗料均勻地塗抹在板的表面，等它自然風乾後，從另一個方向再刷上一層。接下來我用砂紙進行打磨，使表面光滑。這樣自製的畫布不但經濟，而且好用。

3 畫紙

我也會去購買熱壓水彩畫紙。先用水將畫紙徹底浸透，然後將其覆在一塊硬板上，四周貼上密封膠帶。等乾透後，給它上一層啞光清漆。這樣可以避免顏料滲透到紙張中，因此可以用油畫或壓克力顏料進行繪畫。

> **購買廉價的顏料看上去省錢，實質則不然，試過後才知道它們的繪圖效果要差得多。**

4 靈感來源

可以從書本和光碟中獲取靈感。從小開始我就購買圖書，至今已有很大的收藏量。如果有時缺乏靈感或沒有繪畫的動力，我就會翻翻手邊的書籍，它們總能給我思路。

5 儲藏

你需要找個地方來放置繪畫工具和完稿的作品，總不至於放在地上吧。想辦法去爭取一個儲藏空間，以保存繪畫工具。在需要搬運畫作的時候，找一個堅固的畫筒或文件夾將它們保護起來。

4 顏料和媒介劑

要用品質好的顏料進行繪畫，例如Liquitex和Finity壓克力顏料。它們的著色性強，因此可以使畫面的顏色濃烈。購買廉價的顏料看上去省錢，實質則不然，試過後才知道它們的繪圖效果要差得多。

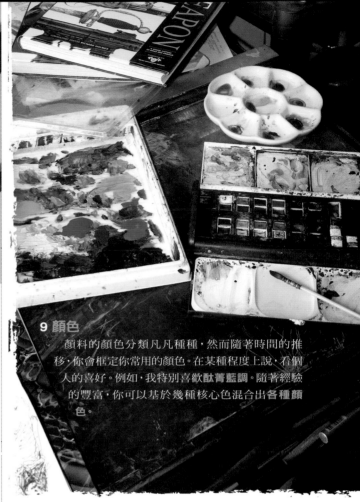

5 調色板

任何光滑平整、易於清洗的平面都可以用作調色板：盤子、玻璃、木板或拋棄式紙盤等等。為了保持壓克力顏料的可用性，我會使用保濕型調色板，否則顏料會很快乾成塑膠薄膜，過於濃稠的顏料不易使用。而油畫顏料則不同，即便放置幾天照樣可以使用。

6 畫筆

畫筆也應該選用品質較好的。雖然比較昂貴，但對於繪畫來說還是值得的，它們可以長時間也保持刷毛形狀，更便於繪畫。畫筆品質的優劣就好比不同性能的數位板一樣。我會在尼龍畫筆、豬鬃畫筆和貂毛畫筆中進行選擇。對於不同的顏料，要選用不同的畫筆。

7 調色刀和色彩造型筆

還有其他的繪畫工具，例如調色刀和橡膠筆頭的色彩造型筆。這些工具以一種獨特的方式為畫面填塗顏料。你可以用它們來颳上厚重的顏料，開出細槽，繪製紋理。像樹皮和粗糙的表面就可以嘗試這類工具。調色刀也可直接用於創作大型的繪畫，但是畫紙背板一定要足夠牢固。

8 清潔工具

品質好的畫筆和顏料能為你帶來良好的繪畫效果。然而保持繪畫工具的清潔也很重要，尤其是畫筆在畫過油畫和壓克力畫後。我們可以從五金商店購買刷毛清洗液。破舊的畫筆也並非一無是處，它們可以用來進行塗抹。

9 顏色

顏料的顏色分類凡凡種種，然而隨著時間的推移，你會框定你常用的顏色。在某種程度上說，看個人的喜好。例如，我特別喜歡酞菁藍調。隨著經驗的豐富，你可以基於幾種核心色混合出各種顏色。

10 上漆保護

上漆是繪畫的最後一個步驟。上漆後，可以使畫面具有啞光或者亮光的效果，同時還能起到保護畫面的作用。亮光能夠強化色彩，而啞光可以防止畫面反光。如果你想掃描畫作，使用啞光上漆就很有必要。

第三步：建議和技巧

我將與大家分享一些繪畫過程中的要點和建議。同樣，我只是泛泛地介紹，你需要深入思考。為慶祝大師弗蘭克·弗雷澤塔誕辰80周年，我嘗試使用新的繪畫材料創作一幅死亡劊子手的圖畫。

1 通則

嘗試盡可能多的繪畫技法和媒介是學習的唯一途徑。儘管錯誤隨時都會發生，但我們卻能夠從中汲取經驗。水彩繪畫與油畫或壓克力畫所帶來的感覺是截然不同的，因此，要根據繪畫的主題選取適合的媒介。這是我第一次使用水溶性的顏料，這種顏料相當不錯，具有油畫顏料的優點，但是無需松節油和溶劑的輔助，擁有黃油般的光滑度和黏稠度，在乾燥時間上也比壓克力占優，我肯定會再進行多次深入的嘗試。

2 基礎工作

在繪畫油畫或壓克力畫時，我不會直接從白紙開始繪畫。用焦赭色或深褐與酞菁藍的混合色塗上一層底色。壓克力顏料最適合上底色，它們具有快乾和穩定的特性，可以在之上使用除了油畫顏料外的任何其他顏料。在使用乾燥時間較長的顏料時，一定要從薄到厚，因為在潮濕而厚重的表面上進行繪畫是極為不便的。同理，應該在最後的階段使用厚一些的顏料來為畫面添加高光和亮色。在身邊準備多一些抹布，它們可以用於清潔筆刷，也可以擦除畫錯的多餘顏料。

3 畫筆的種類

畫筆有許多不同的形狀和纖維類型，不同的組合能夠成就不同的效果，我們應該多加嘗試。採用尼龍和貂毛混合纖維的畫筆是最多功能的，它們可以用於多種類型的繪畫。刷毛有扁平和圓形等形狀，它們都是不錯的選擇。我使用的畫筆種類很多，在繪畫的初期，常常使用大而寬的畫筆。平頭半圓形畫筆十分通用，既可以用於造型，又可以用於塗色。筆鋒結合了扁平和圓形畫筆的特點，不僅能繪畫大面積色塊，也可以用來畫細部。一般只有在繪畫的最後階段，我才會用到小號的畫筆。

> ❝ 平頭半圓形畫筆十分通用，既可以用於造型，又可以用於塗色。筆鋒結合了扁平和圓形畫筆的特點，不僅能繪畫大面積色塊，也可以用來畫細部。❞

5 乾筆法

乾筆法可將顏色覆蓋到之前已經乾燥的層次上。只需要用很少的顏料，快速地朝一個方向運筆。這種方法常用來在已經乾燥的深色部位上添加淺色的顏料，適用於岩石、草地等質感的繪畫對象。

6 少即是多

抹色與著色同樣重要。拉毛法就是常用的方法，當顏料未乾時，將其向某個方向拉伸，使底色暴露出來。在繪畫畫痕、頭髮和草地時，這種方法特別有用，而且在任何繪畫對象上都可以使用。在死亡劊子手這幅作品中，我用橡膠筆頭的色彩增強筆和畫筆末端在戰鬥盔甲上製造出類似的紋理效果。

藝術家的超值工具—牙刷，可用於為畫面製造出理想的噪點效果。

7 上光

上光就是在乾透的顏料上再塗抹一層清漆，用於強化陰影和調製顏色。透明的淺藍色用於黃色的繪畫表面，就能營造出綠油油的光澤感。

4 紋理

用一個乾的扁平畫筆就可以進行調和，畫出平滑的過渡。我喜歡保留畫面的紋理感，使畫筆的痕跡留在畫面中。幾乎任何東西都可以被用來增加畫面的質感。有現成的肌理媒介可用，但如果在畫中添加一些碎雞蛋殼或沙粒，同樣會非常有趣。你也可以使用一把舊的牙刷，為畫面製造出理想的噪點效果。

8 媒介劑

媒介劑是一種添加到顏料中的液體，可用於增加顏料的流動性，改變乾燥速度，或提供紋理效果。對於壓克力畫，透過添加不同的媒介劑，可以達到啞光和亮光的不同效果。而我常用啞光媒介塗抹在畫紙表面，用於密封紙張，使油彩不會滲透下去。

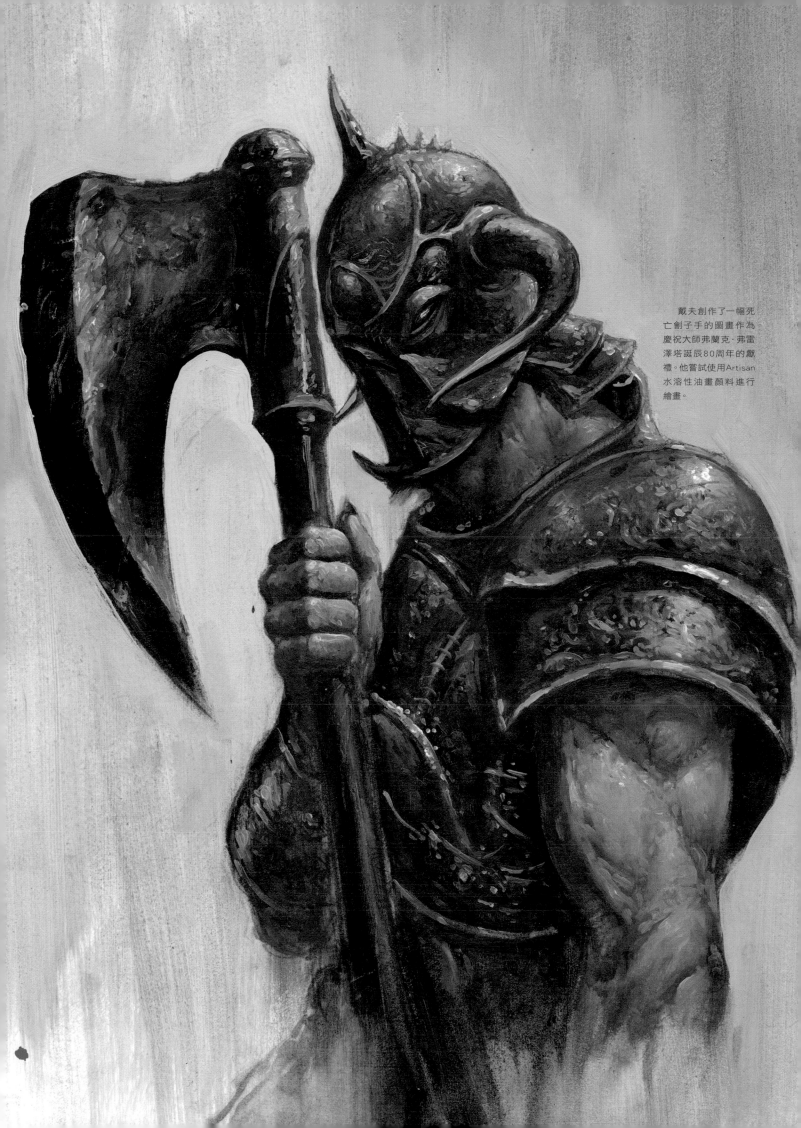

戴夫創作了一幅死
亡劊子手的圖畫作為
慶祝大師弗蘭克‧弗雷
澤塔誕辰80周年的獻
禮。他嘗試使用Artisan
水溶性油畫顏料進行
繪畫。

第七節
採用混合媒介畫牧神(FAUN)

賈斯汀‧傑拉德 將油畫與 Photoshop 相結合，繪製奇異、傳統而神秘的森林原住民。

我 對牧神的創意一直青睞有加。他是希臘神話裡的神靈，無憂無慮地生活在農林之中。這張作品原本想將牧神塑造成一個博學之士。我曾想像角色看起來會怎樣，但隨著繪畫的進行，角色看上去越來越像長著犄角的男巫。這雖然也是個不錯的創意，但畢竟與之前的設想不同。

於是我繪畫了一幅小的牧神的草圖，以此為基準，並最終成為了完稿的雛形。創作的過程令人興奮，我有機會與自然萬物親密接觸，長滿苔蘚的樹根、蘑菇、卷曲粗糙的犄角。當然，複雜的光線也是創作的巨大挑戰。

我將圖畫以全尺寸繪製出來，並立刻加上細節。這樣做能夠盡可能簡化底稿的繪製過程。接下來，在 Photoshop 中，我會添加數位特效。在每一件繪畫作品中，我都不斷克服新的藝術障礙，努力達成所想要的效果。這讓我塑造的形象能夠引人入勝，在繪畫的過程中，不斷學習新的技巧。

藝術家簡歷

賈斯汀‧傑拉德
國籍：美國

賈斯汀過歷世界只為尋覓用於繪畫創作的完美材料。他至今仍未找到，但在他環游世界的旅途中，他遇到了不少有趣的人、看到不少有趣的地方，同時也創作了不少極佳的主題作品。

www.justingerard.com

DVD素材
相關資料位於光碟的Digital Art Skills文件夾中。

1 光線的技巧

我希望場景中的光線足夠強烈，能夠將角色包圍，透過漫反射營造出暖色調的陰影。從一開始，我就設定了入射光線的角度和方向，以保證陰影方向的一致性（如圖中紅色箭頭所示）。直射光並不是畫面中的唯一光源，還有許多透過樹蔭投射下的小光斑照射在角色周圍。除此之外，反射光也會從周圍物體表面漫反射到角色表面。畫面中的光線十分複雜，因此建立統一的光線處理原則對於畫作的成功與否非常重要。

2 參考素材

我收集了大量素材用於參考。大多數參考資料來自照片，照片中的細節我可能無法記清，但它們卻能一幕幕在腦海中回想。照片讓我聯想到拍攝時的場景，並陶醉其中。雖然我可能並未親眼見過參考的對象，但是收集照片的過程對我幫助頗多。能夠隨時找到想要的場景，這種感覺是很棒的。

3 紋理的繪畫

我使用添加了合成粘合劑的醇酸樹脂顏料繪畫底色，這樣可以快速的乾燥。採用醇酸樹脂顏料，可以在底色上塑造出強烈的紋理感，使最後的完稿看上去更自然。之後在電腦中再加工時，除了臉部等重點區域外，不要使用太多的不透明圖層，否則將會把紋理遮蓋。在這樣的背景下，紋理使細部更具真實感，也不會削弱重點區域的影響力。

光線與色彩

1 色調

　　我將圖畫掃描導入 Photoshop 並進行調整。我用柔光圖層和色彩平衡圖層使畫面呈暖色調。場景描繪的是白天時間，光線透過樹冠的間隙斑駁地灑在角色身上。我確保此刻的氛圍正確，這將影響到之後的著色。最後再添加顏色減淡層對局部的光線進行增強。

2 着色

　　我使用不同的圖層為畫面著色。一般來說，我會先從幾個低不透明度的圖層上開始。因為之前已將畫面調為暖色調，因此，冷色調的區域和角色背部的區域不能如此暖色。在考慮好如何處理畫面顏色的冷暖後，我添加正片疊底層或柔光層來提高顏色的強度。

3 調整

　　接下來慢慢地為畫面添加強光。強光層可以立刻提昇某個區域的色彩，但應保守地來使用——它會使畫面看上去生硬，讓所有區域的顏色強度都相近，破壞畫面的空間透視。最後我透過正常模式的圖層來平滑紋理感過強的區域。

第八節
傳統繪畫意境的再現

還在努力為創作栩栩如生的幻畫藝術作品而奮鬥？讀完本篇，
妮可·卡爾迪夫 將教會你如何用傳統的技法再現斗篷英雄的風采。

我 將透過本作品向大家展示所有在專業繪畫中用到的技法。我用鉛筆勾畫彩圖，再掃描導入Photoshop中。在隨後的繪畫過程中，我使用Painter和Photoshop兩種軟件——Photoshop用於前期的繪畫和調整，Painter則用於後期的調和和細節處理。我也拍攝了主人公的姿勢和斗篷用作參考。

這些在電腦上的操作過程與傳統繪畫非常相似。先畫草圖，然後轉移到有底色的畫布上並著色。接下來在Painter 9和Photoshop CS4中進行加工，軟件版本可能不同，但功能相近。在進行數位繪畫創作時，需要用到數位板。我曾經擁有過各種品牌和型號的，但最推薦使用Wacom數位板。

此外，我還對結構解剖進行參考，這樣就能輕鬆地看透皮膚之下的骨骼結構，如顱骨、鎖骨等等。

藝術家簡歷
妮可·卡爾迪夫
國籍：美國

妮可於2005年獲得了薩凡納藝術與設計學院的美術學士學位，之後她作為一名自由藝術家，主要從事游戲廣告和營銷工作。

www.bit.ly/GHcLFq

DVD素材
相關資料位於光碟的Digital Art Skills文件夾中。

1 速寫
先畫一組速寫圖，然後在Painter中用鋼筆工具勾勒出清晰的輪廓，從中選出滿意的草圖。我選用 HB 鉛筆來速寫，並以 300dpi 的解析度掃描進電腦。在進行畫面的白平衡調整後，將草圖的圖層模式設置為正片疊底，然後正式開始在 Photoshop 中繪畫。

2 繪畫初稿
在草圖圖層下，創建一個棕黃色的圖層。在暖色調的底色上用中間色調來繪畫能獲得不錯的效果。冷色調也可以有不錯的表現，同時對比度的處理也很方便。我會用硬邊圓形畫筆畫出全部的區塊，並根據天色和光線快速地對各種顏色進行嘗試。

3 從著色開始
我小心地為各個區塊著色，保持亮部和陰影部位的界限分明。這能夠防止在之後的細節繪畫上使各種顏色混為一談。我同樣會參照照片，以確保畫面上的光線合理、準確。我強烈建議大家去購買一盞攝影燈用於光線的參考，這是非常有價值的藝術投資。

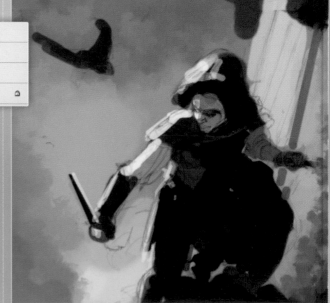

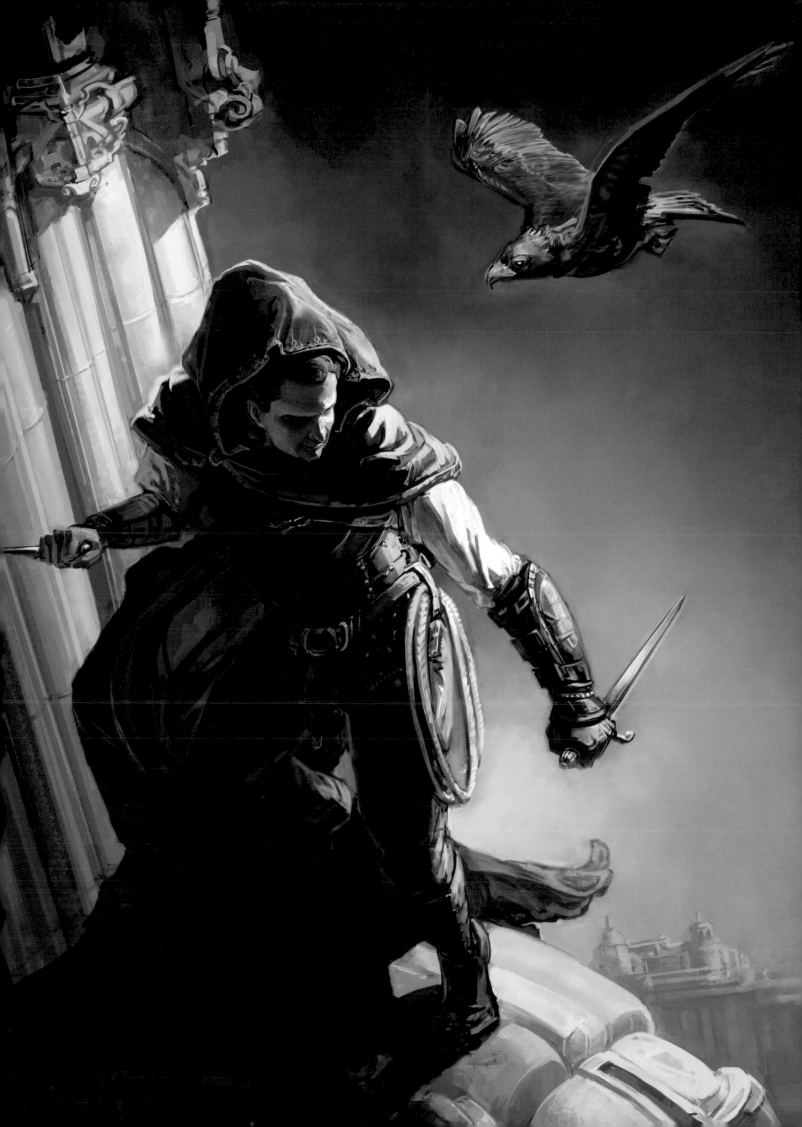

利用Painter調和

我使用唐・席格米勒（Don Seegmiller）的調和畫筆在Painter中調和、柔化陰影區域、對象背後的區域以及其他非重點區域。畫筆資源來自他的設計教程《數位角色的設計與繪畫》。這樣做的目的是在柔邊與硬邊之間獲得平衡，儘管一些邊界已經十分柔和，但是整體效果卻十分硬朗。

4　在Painter中再加工

我很喜歡使用其中的馬克筆，於是我開始繪畫結構。花點時間讓重點部位的構圖正確是很重要的，我將人物軀幹塑造成想要的樣子。我也通常傾向於將光線表現得誇張一些，用粗糙的筆觸畫出結構的關鍵標記。至此，整體的結構就成型了。

8　斗篷的質感

我通常會將舊衣服擺成圖畫中角色的服裝形狀，將它們拍成照片，並對照著進行圖像的繪畫。這樣做可以在畫面中呈現出真實的衣物皺褶效果。在本例中，正如英雄身披的斗篷。除了藍色以外，我還為布料表面增加了其他的顏色，在大面積的色塊上有一些點綴色可以形成極佳的效果。

【快捷鍵】
快速調整畫筆的大小
(PC & Mc)
透過左、右方括號可以快速地調整畫筆的大小。

5　加強陰影

我將這一層的中心置於調整圖層上並設置為0.94。盡早處理可以使畫面的陰影區域與光照區域區分開。我在畫面之上新建一個圖層，並用半透明的淺藍色進行填充，為畫面帶來更多的情節氛圍。

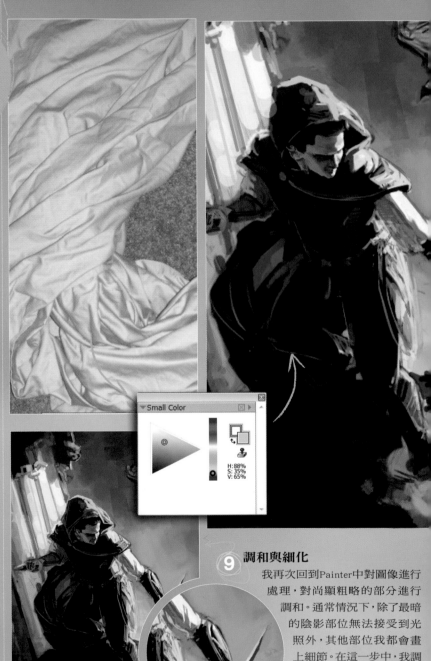

9　調和與細化

我再次回到Painter中對圖像進行處理，對尚顯粗略的部分進行調和。通常情況下，除了最暗的陰影部位無法接受到光照外，其他部位我都會畫上細節。在這一步中，我調和並細化了手部與護臂鎧等部位。

6　完善構圖

在這一步中，我將決定各個小的區塊在全圖中的佈局，如何讓彼此和諧地組合在一起。我將畫面水平翻轉數次，用以檢查全局的結構和比重。比如說畫面中的飛鳥。將圖像翻轉是以新視角來觀察畫面的好方法。

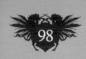

技法解密

注意導航器中的畫面

在Photoshop中進行繪畫
時，我始終將導覽器打
開。如果能在創作的初期
留意導覽器中的縮略圖，
最終完稿作品的構圖和對
比度等都會有出色的表
現。

13 注意重點區域

對於英雄的臉部，我還需進一步
細化。這是畫面中的重點部位，主人公
的臉部正是這幅作品的核心元素。無
論在繪畫的開始還是結束，我都注意
重點區域，這可以確保畫面中的其他元
素都圍繞這個主題而服務。

10 檢查結構

我會花很多時間用於結構的檢
查，透過與參照物比對，對角色的結構
再作調整。我仍舊在Painter中處理，使
用唐·席格米勒的調和畫筆和圓形的
駱駝毛畫筆，將不透明度調整為54%，
檢查頭部的結構是否正確無誤。

11 建築物的處理

我再將圖像導入到Photoshop中，
對建築物進行處理。我利用Shift快捷
鍵來檢查柱子部分的線條是否是直
線，擦出不必要的部分，並添加細節。
我對不和諧的顏色進行調整，使整體
畫面呈現出傳統的風格。

12 翻轉畫面並檢查

我再將畫面水平翻轉，檢查主人
公的結構。我同樣在Painter中畫了飛
鳥，細化了羽毛和姿態，然後用
Photoshop進行結構的檢查。至此，圖畫
已經完成了大半，幾乎所有的細節都已
經完成。

14 臉部特徵的細化

為了使臉部特徵的細節性更強，我使用了Photoshop中的自
定義畫筆在斗篷的邊緣增加一些細小的紋理，然後再回到Painter
中使紋理一體化。我會將圖畫列印出來，仔細檢查畫面中哪些部
位還需要調和與細化。

課程畫筆

photoshop
自定義畫筆：
雲型/背景

繪畫背景紋理的不錯選
擇，可以畫出大氣的霧靄
威，而不會留有噴槍畫筆
的痕跡。

自定義畫筆：海綿

理想的紋理畫筆。本幅作
品中的立柱與外套均採用
此畫筆。

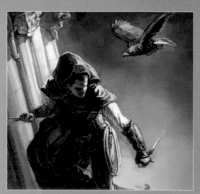

15 最後的細化

我再次檢查了飛鳥的結構，發現
位於前部的翅膀不完全正確。即便有
時候使用了參照物，但是有時候也會看
上去很奇怪或存在錯誤，有待調整。我
對護臂鎧和建築物部分進行了最後的
細化，並在調整圖層中對色階和飽和
度進行了最後的微調。

Photoshop

肌膚繪畫技巧解密

還在為幻畫作品的人物肌膚毫無生氣而發愁？
安妮·波哥達手把手教你如何走出這種困境。

藝術家簡歷

安妮·波哥達
國籍：德國

安妮工作於德國的電視和游戲行業，同時也是一家藝術學院的講師。在創作了30餘幅作品後，她以作者和特約編輯的身份，在彈道出版集團（Ballistic Publishing）發行了兩本專著。
www.darktownart.de

DVD素材

相關資料位於光碟的Digital Art Skills文件夾中。

 通本教程，我將向大家展示柔軟肌膚的繪畫技法。我們所需用到的工具包括兩種標準畫筆，一種紋理畫筆和一款濾鏡，大部分時間我將進行噴塗繪畫。

經驗告訴我，在黑白的狀態下起筆，可以排除錯誤的顏色對畫面造成的干擾。同樣的，在繪畫的後期再進行著色，會比半途為之更能給觀者以自然的視覺效果。透過這些方法，你也可以避免在後期著色時，黑白畫面上出現突兀的金屬光感。我通常先在深色的背景上速寫，深色的畫布更適合我，因為眼睛更容易聚焦在亮色的區域。

對於皮膚來說更重要，與其說是肌膚的紋理，不如說是色彩的運用。受環境光的影響，皮膚能夠表現出多種不同而有意思的顏色。我偏好透過冷色與暖色進行對比，例如，我會將黃色與藍色混合，使膚色看起來更有趣。但通常在開始混色前，我會嘗試用基本的配色方案以瞭解完稿的大致樣子。這也有助於我來判斷所選取的配色方案是否適合於所繪的人物角色。

1 速寫

先創建兩個圖層，一層填充深色作為背景，在另一圖層上用基本的畫筆速寫。在Photoshop CS5中，編號為5、6的畫筆分別是柔邊和硬邊的（在早期的PS版本中，它們被稱為噴槍工具），這也是我最喜歡使用的畫筆。此處我選用第二種畫筆進行速寫。

2 基本形狀

 我用柔邊畫筆在約30%的不透明度下塑造粗略的塊面，深色的畫布有助於我看清楚所繪的形狀。我們可以很清楚地看出臉部的繪畫過程：對臉部的特徵進行定位，用硬邊的畫筆勾粗略地畫出鼻子、眼睛和嘴唇的形狀和位置。

3 定義身體結構

繼續使用30%不透明度的柔邊畫筆，將直徑調大，用於勾勒出肩膀的位置。使用較小的畫筆和180%的不透明度更清楚地勾畫出嘴部、眼睛和鼻子。接下來我在頭部淡淡地畫出耳朵，並判斷形狀與位置是否滿意。在這個階段，我們唯一使用的就是柔邊的畫筆。

➤➤

PHOTOSHOP

標準畫筆：
硬邊噴槍畫筆

這款畫筆適用於速寫或用於繪畫硬質的物體。在繪畫柔軟的物體時，諸如嘴唇和眼睛，該畫筆可以用來添加自然的高光。

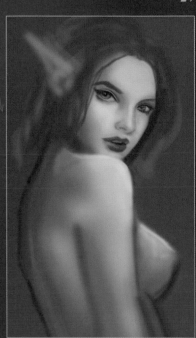

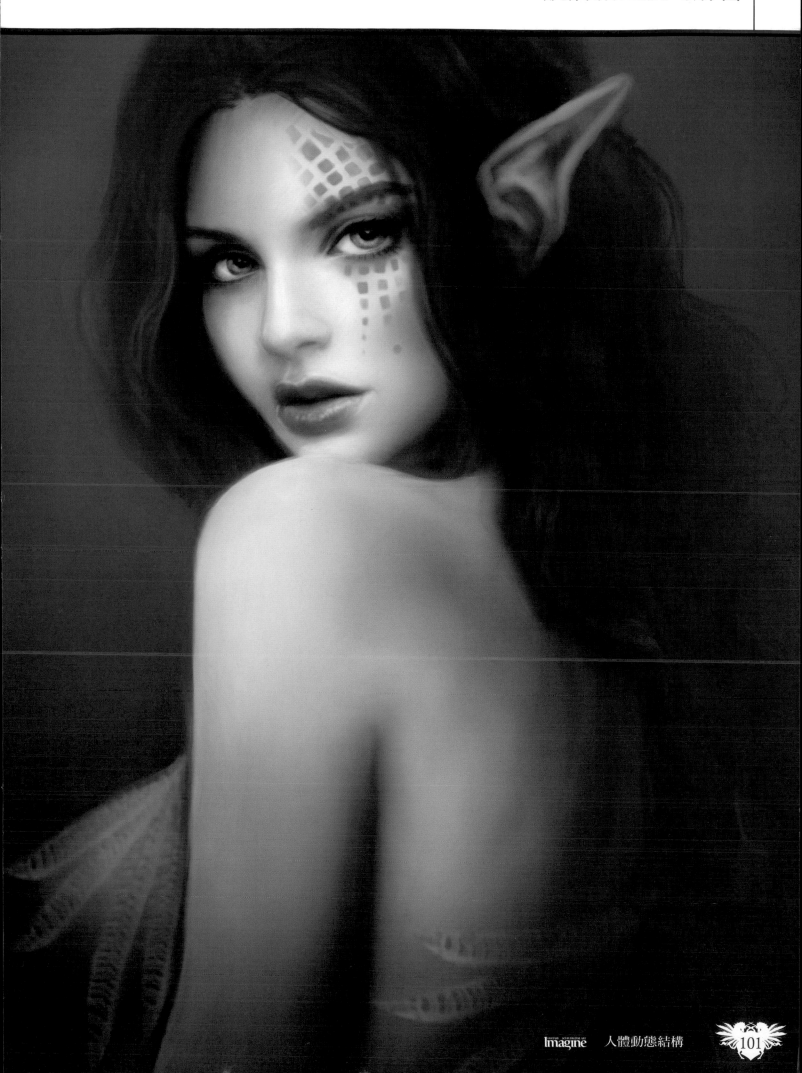

【快捷鍵】

調整色階
Ctrl+L (PC)
Cmd+L (Mac)
利用Photoshop的色階工具
對畫面的亮度和對比
度進行調整。

④ 調整角色的姿勢

首先調整的是角色的背部，我使背部的曲線更加彎曲。我也讓她的髮絲更加清晰，但暫時不去考慮長度，因為對背部的裸露程度尚不確定。此外，我還對臉型進行了修正，將鼻子畫得小一些，調整了眼部的位置。

⑤ 手臂位置的修正

接下來我將注意力集中到身體的修正上。我對手臂的姿勢進行了調整，添加了深色以突顯反差。通常情況下，我不會使用純黑或純白來繪畫，這樣只會讓畫面看上去失真。完成之後，我重新觀察頭部，並對耳朵的形狀進行了調整。對於嘴唇和鼻子，我用柔邊畫筆描繪了一些深灰，使其看上去具有柔軟的質感。

⑥ 入射光的確定

光線自右上方照射過來，因此背部處於暗面，尤其是在肩胛骨處。為了達到理想的效果，我使用較大的柔邊畫筆，將不透明度設置為30%左右。用尺寸較小的噴槍畫筆對乳房畫得更豐滿一些。我再畫好耳朵，利用眼周的頭髮定義出臉型。

技法解密

從生活中取材

其實這根本算不上是秘密，但很多人似乎並未意識到：應從生活中取材作為參考。無論你是藝術大師還是初學者，對著真人或是照片進行繪畫所帶來的效果是截然不同的。如果模特坐在你的面前，你會對人體的構造有更深入的暸解。

⑦ 衣著

我還沒想好角色該穿上甚麼樣的衣著，所以我新建了一個圖層，粗略地繪上了衣著，暫時擱置一下。我在深色的背景上再畫上了一些髮絲，通常頭髮是單獨在一個圖層上的，隨時可以進行修改。我繼續繪畫眼睛，做一些小的調整使臉部更有型。嘴唇和鼻子更加柔軟，眉毛被加深，顴骨周圍的皮膚更加清晰。在嘴部周圍和顴骨頂端，光線已經足夠明亮，而在另一側，光線則更暗，這使臉部顯得圓潤飽滿。

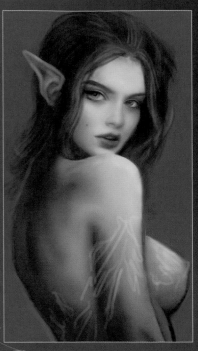

⑧ 冷色調

這會使整個畫面變得有趣。我創建了一個新的圖層，用以嘗試一些全新的色彩搭配。我在人物周圍畫上了藍色的背景，藍色的光線同樣也會反射到人物的身上。現在她的皮膚看起來很冷，毫無血色。

⑨ 與暖色調

與之相反，我同樣嘗試了暖色調，例如，在森林中的精靈主題就可以使用這種色調。綠色的背景與粉潤的肌膚增強了畫面中的黃色調，這使得整個主題非常溫暖。在暖色調下，她的肌膚看上去更吸引人，總比冷冰冰、毫無血氣的要好。

12 髮絲

接下來該處理人物的頭髮了。我創建一個新的圖層，以暗藍色用大尺寸的柔邊噴槍畫筆表現頭髮的飄逸。我想讓頭髮看上去處於失重狀態，因為深色的背景也可以想像成水中的場景，水精靈可是難得一見的。我們可以自定義或者下載一款抹牆畫筆對皮膚進行手繪（上圖中額頭上的區域）。我所採用的畫筆選自琳達·博格奎斯特（Linda Bergkvist）的素材包，能夠理想得畫出傳統繪畫的效果。你可以鬆散地使用在全圖上，用於描繪髮絲更為出色。

10 混色

為了使畫面色彩更生動，我決定對兩種色調進行調和。這並不是甚麼大問題，兩種色調分別位於兩個不同的圖層。我將部分背景和身體的下半部分從暖色調中擦除。我將部分的背景和身體的下半部分從暖色調中擦除，之後將橡皮工具的形狀設置為軟邊的噴槍，不透明度設置為40%。

11 顏色的精調

在這一步，我將人物圖層與背景圖層混合，並另存為PSD文件。所有的調整都在已合併的圖層副本上完成，用色彩平衡和色階工具進行調整。第10步中，人物的臉部還保留有黃色和紅色等暖色，我將繼續以此確立臉部的焦點地位。至此，整體形象表現出洋紅的色調以及很強的對比度。

【快捷鍵】

色彩平衡
Ctrl+B (PC)
Cmd+B (Mac)
方便在繪畫時對色彩方案進行嘗試。

13 翻轉圖像

定期將所繪的圖像水平翻轉，用於檢查光影表現上的錯誤。本例中，它也使得最終完稿的效果更加明晰。有一種好的繪畫技巧可以將人物與背景完美的融合在一起，我們只需在圖像上層新建一個圖層，並採用柔邊噴槍畫筆在30%的不透明度下繪畫。在低不透明度下繪畫可以輕鬆地將色彩與背景混合。我對唇部的顏色進行調整，使之與眼部的彩妝一致，達到吸引觀眾眼球的目的。我使用雜色濾鏡營造皮膚柔軟的質感，選取部分需要改善的皮膚，拷貝至新的圖層，在濾鏡中選擇合適的強度。使用濾鏡後，畫面有可能變暗，你可以對皮膚圖層的色階再次調整，並擦除不滿意的部分。

14 讓畫面有趣起來

我想為皮膚添加一些元素，使畫面看起來更有趣。一款紋身圖案或是彩妝或許是不錯的選擇。於是我在臉部繪畫了一些隨機的形狀，這些都在新的圖層上完成，用於檢查新繪製的圖案是否與臉型相適合。橡皮擦對於人物元素的添加十分有效，比如說貼在皮膚表面的髮絲等等。我同樣適用橡皮擦對深色區域的紋身圖案進行處理，例如圖中臉頰上的區域。對該部位色彩的調整使紋身圖案看上去與皮膚相融合。

15 添加遮蓋物

我想像用一些水下的植物遮蓋角色的身體，於是又在畫面上創建了一個新的圖層，並只用了深紫色簡單地勾畫出朦朧的葉子形狀，使葉子貼合身型。上述一系列方法可以大大節省創作的時間，同時為畫面營造出溫馨、柔軟的整體感觀。

技法解密

情緒板的概念

在電視和廣告項目中，我們常常會用到情緒板。情緒板是透過一系列的圖像向客戶展示項目計劃採用的色彩方案和風格。情緒板是一種節約時間的方法，尤其對於初學者來說，它可以確保你不亦步亦趨地遵循一幅參考畫面。更重要的是，它有助於使你意識到想法是否與所要實現的結果相一致。

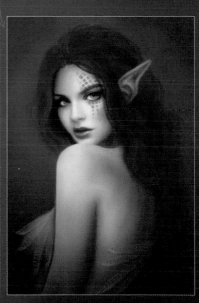

藝術家問與答

本節專家們將示範如何繪製寫實、力度和氣度的人體。

The ImagineFX panel
FANTASY & SCI-FI DIGITAL ART
評委團

勞倫·K·卡農

勞倫是一名自由畫師，專長於科幻藝術中的超現實主題。她現居美國新澤西州的一個林間小村。
www.navate.com

喬治·卡洛

喬爾身兼雙職，白天從事多媒體的開發，晚上又開始數位藝術創作。我們可以透過他的論壇網站Mecha Hate Chimp來瞭解他。
www.joelcarlo.net

瑪爾塔·達利

瑪爾塔，波蘭藝術家，多年來一直使用Photoshop和Painter創作數位繪畫，在ImagineFX雜誌中經常可以看到她的作品。
www.marta-dahlig.com

辛西婭·斯波爾德

梅勒妮是位自由插畫師，作品類型以魔幻主題畫像為主。她為多份出版物創作封面，同時發行了一系列個人藝術畫冊。
www.sheppard-arts.com

梅勒妮·迪倫

梅勒妮是位自由插畫師，作品類型以魔幻主題畫像為主。她為多份出版物創作封面，同時發行了一系列個人藝術畫冊。
www.melaniedelon.com

傑若米·恩西歐

傑若米是位獲獎頗多的插畫師，現居住在美國紐約。他的主要客戶包括Tor出版集團（Tor Books）、花花公子（Play boy）和威世智（Wizards of the Coast）。
www.jenecio.com

問：

我懂得如何去繪畫淺的膚色，但卻把握不好深的膚色。甚麼才是畫好深色調膚色的關鍵？

答：

勞倫的回復

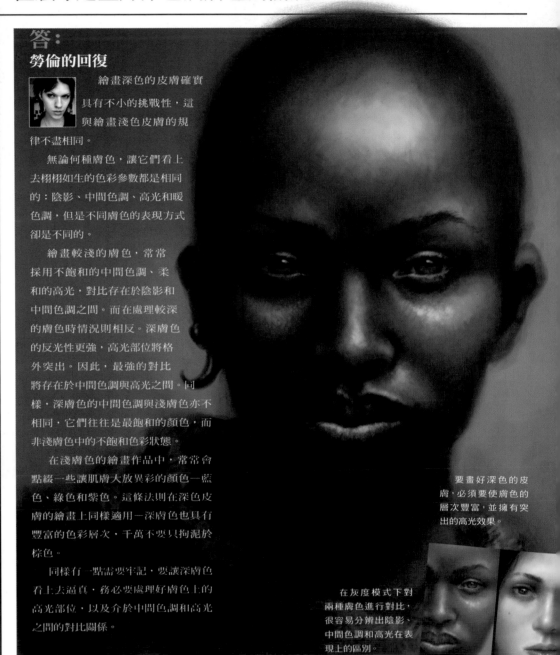

繪畫深色的皮膚確實具有不小的挑戰性，這與繪畫淺色皮膚的規律不盡相同。

無論何種膚色，讓它們看上去栩栩如生的色彩參數都是相同的：陰影、中間色調、高光和暖色調，但是不同膚色的表現方式卻是不同的。

繪畫較淺的膚色，常常採用不飽和的中間色調、柔和的高光，對比存在於陰影和中間色調之間。而在處理較深的膚色時情況則相反。深膚色的反光性更強，高光部位將格外突出。因此，最強的對比將存在於中間色調與高光之間。同樣，深膚色的中間色調與淺膚色亦不相同，它們往往是最飽和的顏色，而非淺膚色中的不飽和色彩狀態。

在淺膚色的繪畫作品中，常常會點綴一些讓肌膚大放異彩的顏色—藍色、綠色和紫色。這條法則在深色皮膚的繪畫上同樣適用—深膚色也具有豐富的色彩層次。千萬不要只拘泥於棕色。

同樣有一點需要牢記，要讓深膚色看上去逼真，務必要處理好膚色上的高光部位，以及介於中間色調和高光之間的對比關係。

要畫好深色的皮膚，必須要使膚色的層次豐富，並擁有突出的高光效果。

在灰度模式下對兩種膚色進行對比，很容易分辨出陰影、中間色調和高光在表現上的區別。

逐步：
描繪深色的皮膚

1 從基本形狀中選擇調板和色塊。需要注意，要根據背景顏色來選擇作畫的景色。此處，背景色我採用綠色和淺灰，中間色調採用深紅褐色，這可以與綠色形成完美的互補。

2 先完善畫面的形狀，再添加高光，切記，不同部位的顏色也是不同的。例如掌心、腳底和嘴唇裡側的顏色，相比身體其他部位的顏色更亮、更粉潤。用暖色調將這些部位描畫出來。

3 接下來就要添加高光了。高光在深色皮膚上會顯得更亮。臉部的不同部位具有不同的色調，因此不同的高光也應該採用不同的亮色來描繪，這樣才可以使畫面看上去更逼真。

問：
我繪畫的人物肖像看上去總顯呆板、失真，就像個玩偶。如何做才能讓它們鮮活起來？

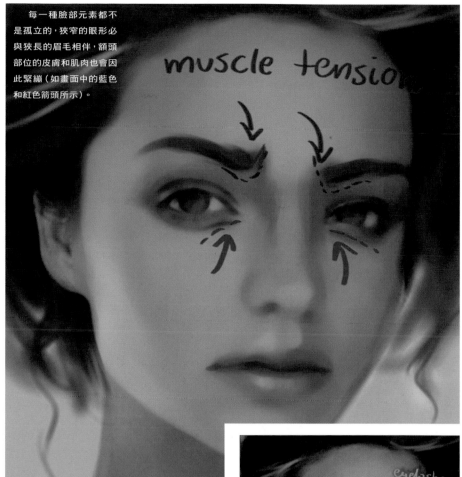

每一種臉部元素都不是孤立的，狹窄的眼形必與狹長的眉毛相伴，額頭部位的皮膚和肌肉也會因此緊繃（如畫面中的藍色和紅色箭頭所示）。

答：
瑪爾塔的回復

無論是畫半身像還是全身作品，讓畫面出彩的關鍵就是確保臉部的定義正確。這體現在兩個層面上—理論層面和技術層面，而其中，理論層面則更重要。

確定臉部的表情，無論是憤怒、悲傷、幸福，或是遺憾、冷漠，以下幾個元素是要既定表現的：眼睛和眉毛、嘴部的動作（不只是嘴唇，包括整個下頷）、臉部的肌肉線條。打個比方來說，咬緊牙關會拉伸下頷線條，張開嘴會使臉頰凸出，諸多等等。

至於技術層面，也存在一些實用的小技巧。如果想要達到真實的效果，需要在臉部的焦點區域—眼睛上下功夫。我們可以在眼部增加一些引人注意的元素，比如生動的彩妝，或是豐富的細節。

在任何情況下，都可以運用如下方法：在畫到眼睛的虹膜時，可以在其上添加一些色彩光點，使其從中間色調脫穎而出。務必使用噴槍工具來畫這個小反光。這個操作步驟相當簡單，但透過對比就會發現其成效卓著。

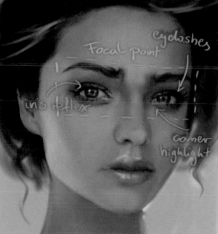

將之前完成的眼睛細節化會使之成為臉部的焦點，並且流露出豐富的情感（如綠色和橙色箭頭所示）。

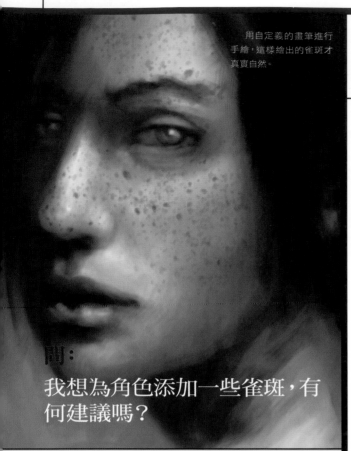

用自定義的畫筆進行手繪，這樣繪出的雀斑才真實自然。

問：

我想為角色添加一些雀斑，有何建議嗎？

答：
勞倫的回復

雀斑和臉部的其他斑點將提昇畫面的真實感。我們可以嘗試增加一些斑點，無論是"美人痣"，或是滿臉的雀斑，都會為所繪的人物增添質感，融入個性。

有些人的雀斑很淺，而有些人則深得多。雀斑不只出現在臉部，身體的任何部位都有可能產生雀斑。

在畫雀斑時，應該將手繪技法和自定義的畫筆相結合，使繪畫的內容與你所想的一致。對於少量的雀斑來說，手繪是個不錯的選擇。只需選取一個小型的圓形畫筆，稍稍將膚色加深，設置低不透明度。如果要大面積繪畫雀斑，如上的方法必定乏味。我們可以選取 Photoshop 中由多個小點組成的自定義畫筆，並設置為散射，這可以快速的為角色畫上不少隨機的雀斑。不過，如果放大了觀察，這種方法就會露出破綻，這些小點仿佛粘貼在皮膚上，缺少變化性。為了避免這種情況，我們還是應該回歸傳統的手繪。

手繪大量的雀斑非常乏味，但卻充滿變化性（上圖）。

也可以透過由多個點組成的自定義畫筆來繪製大量的雀斑。

問：

有甚麼方法可以更好地體現畫面中角色的運動感和速度感嗎？

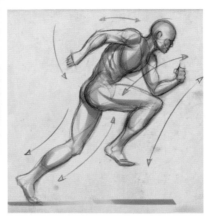

畫面傳遞出十足的動感。對象肌肉輪廓周圍的動作引導線，讓觀眾對角色的運動行為有更明晰的理解。

答：
Joel 的回復

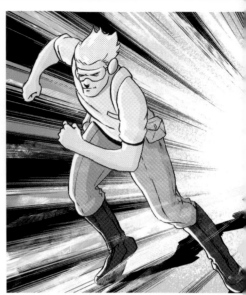

使角色的運動感和速度感突出體現的方法有不少。最常用的方法是透過角色特定的姿勢和位置，讓觀者體會到角色運動的快慢。在肌肉輪廓周圍添加動作引導線，對其運動姿態進行誇張處理，可以提昇畫面中角色的運動感。

透過 photoshop 中的動感模糊工具，你也可以達到上述目的。這與相機拍攝運動物體時採用的長時間曝光方法是一致的。減慢相機的快門速度並進行長時間曝光，就會在運動物體後形成一條拖影。

添加動感線能夠起到引導觀眾視線的作用。動漫作品中，透過添加動感線來誇張角色的速度和運動效果，是藝術家們常用的手法。

動漫作品中常用的動感線不僅可以突出畫面的焦點，同時也傳遞著強烈的速度感和運動感。

問：

能否詳細介紹一下前縮透視法？

答：
辛西婭的回復

前縮透視法是根據透視原理，使平面上的物體看起來具有立體視覺效果的繪畫技法。透視的基本原則是近大遠小，同理，很長的物體從遠處看起來也會變短。

也許你已經發現，不少動漫書中當英雄面向讀者出拳猛擊時，他的拳頭會比頭部的三倍還大。這是因為隨著拳頭的靠近，頭部的空間距離向後消退，手臂也只占據了畫面中很小的一部分。這種誇張的比例關係是如何做到的呢？

藝術系的學生一直努力將前縮透視法付諸實踐。透過觀察和大量的練習是學習該方法的有效方法，但利用線條來計算畫面的變形則是另一條捷徑。

問：

我知道在繪畫皮膚的高光時，增加一些藍綠色的陰影是很不錯的。然而，我的作品卻會看上去不自然，問題出在哪裡？

微妙地將少許青藍色運用於皮膚的高光處，會產生自然而清新的效果。

答：
瑪爾塔的回復

初學者常犯的錯誤是將藍綠色的陰影畫得過深，或與肌膚的本色不協調。

讓高光部分的顏色更淺一些，使青綠色的飽和度高於皮膚的中間色調。切勿使用任何暗色，否則會讓人誤以為環境光源是藍色的，而達不到皮膚高光的清新效果。將高光和中間色調混合時，皮膚會比最初的看上去稍稍偏藍，可以透過降低不透明度以達到高光的效果。僅當全部的基礎繪畫完成後，再進行高光的點綴，應逐漸將不透明度由最低慢慢調高。

嘗試運用不同的高光色和畫筆形狀與皮膚的色調進行搭配以獲得最理想的組合。

藝術家的秘密
對草圖運用中間值濾鏡

如果草圖過於粗糙，可以透過Photoshop中的中間值濾鏡對其進行模糊。對不同的部位採用不同的濾值半徑，眼部、嘴唇等部位可以小一些，兩頰和下巴則可以大一些。

逐步：前縮透視法三步驟

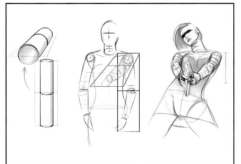

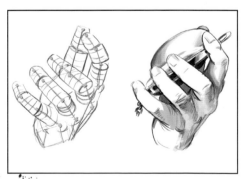

① 最簡單的方法是利用幾何形狀進行對照。我一直用這個例子來打比方，如果從側面來觀察輪子將會是怎樣的。輪子從平面視圖上看是一個正圓形，但我們從側面觀察時，它會變成一個橢圓形，隨著步伐的不斷移動，橢圓形將愈發變窄。

② 土圖中的手臂又該如何處理呢？我們可以透過一個平面進行對照，平面的中線正好透過肘部。當我們用Photoshop中的變換>透視工具使平面發生傾斜時，平面的中線就會被壓縮，這正是透視後肘部應在的位置。

③ 我們同樣可以透過反向的操作來觀察效果。繪畫一個手部的形象，標記出指關節的位置，並透過線條連接起來。我們可以看到線條的長度是不同的一當手指指向你，線條顯得很短，而手指和你的視線平行時，則線條要長。

問：
在繪畫角色的髮絲時有何指導性意見？

答：
梅勒妮的回復

　　頭髮的整體外觀是需要考慮的重點，它必須與臉型相適應。我會為角色繪畫多種髮型，然後從中挑選出最合適的。髮質也是需要考慮的，捲髮還是直髮，稀疏還是濃密。

　　決定了頭髮的外觀後，就可以為其建立色彩方案。我常常從中間色調開始，這樣更容易添加光線和陰影。因為受到環境光和顏色的影響，頭髮也是會反射光線的，請不要忘記添加。

　　對於頭髮的細節和紋理部分，我會先用大直徑的硬邊圓形畫筆來畫基礎部分，這樣就可以畫出頭髮的大致形態。之後就改用自定義的"抹墙"畫筆來畫主要的細節。對作品基本滿意後，我再對某些特定和適當的區域進行精加工，無需對頭部所有的頭髮都這樣操作。

額外的細節會讓頭髮看上去更逼真。我對畫筆的參數進行調整，讓髮絲看上去有所變化，細處的層次感更強。

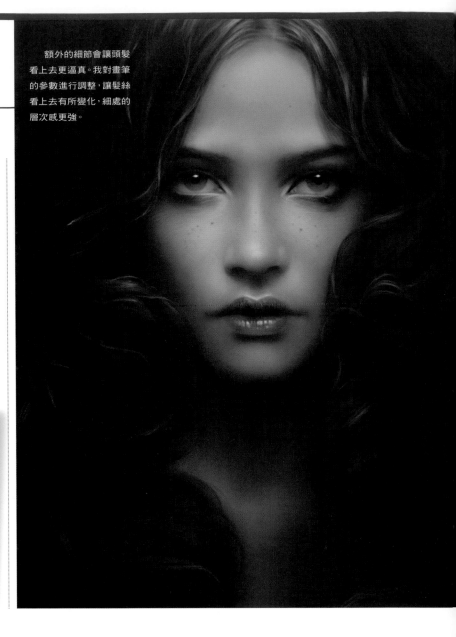

藝術家的秘密

帶有紋理的頭髮畫筆

　　這是一種用於特殊髮質紋理的筆刷，通常我會選用偏淡的顏色配合粗線條勾勒髮絲，反復模糊處理來達到理想效果。

逐步：描繪獨特的髮型

1 首先選定基本的髮型和色調。從畫面的主線條就可以看出自然而真實的髮型。我用大直徑的畫筆進行描繪，以免過多傾注於細節。這一步中，畫面的元素都比較簡單。

2 其次將細化線條，使其看上去更迷人。本圖中的角色有一頭波浪形的長髮，因此卷曲要顯得柔軟輕巧。主光源從頭頂部向下照射，因此需要增加上部的光強，而底部的的陰影需要加深。

3 接下來要為頭髮添加細節和紋理了。此時，我選用了自定義的："抹墙"畫筆，並設置為動態形狀，對細節進行勾畫。我選擇了眼部周圍的一縷髮絲重點描繪。

4 在想要突出細節的部位重復使用上面的方法，並在這些區域增加光點，讓它們與眾不同。我結合著使用柔軟的畫筆，進一步對髮線進行細化。

問：
"暈塗法"是甚麼意思？如何在數位繪畫中使用這種方法？

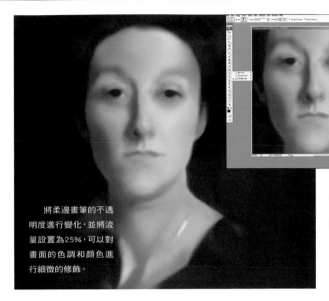

將柔邊畫筆的不透明度進行變化，並將流量設置為25%，可以對畫面的色調和顏色進行細微的修飾。

我們也可以採用塗抹工具，將強度設置為1%，同樣能夠達到理想的效果。

答：
喬爾的回復

暈塗法（Sfumato）一種源自意大利語中對"朦朧"的解釋。在繪畫中，這是一種將沖淡的半透明油質液體倒在畫面上，讓色調和色彩產生非常細微的變化，使線條變得柔和同時具有烟霧效果的技法。

暈塗法在藝術歷史上和諸多非凡的油畫中被廣泛使用，如舉世聞名的油畫一達文西的《蒙娜麗莎》，就是透過這種技法創作出來的。

為了能夠在數位繪畫上使用這種方法，我們應該密切注意色彩和色調的融合。暈塗法的關鍵是讓陰影和輪廓線條以難以覺察的方式連在一起，因此我們可以選用 Photoshop 中的柔邊畫筆工具來實現這個效果。

我們需要同時變化柔邊畫筆的不透明度，對畫筆流量進行調整，從而實現對不同分層的顏色細微的修飾。

問：
如何能讓我的著色富於變化，看上去真實感更強？

答：
辛西婭的回復

無論是描線畫還是色階圖，逼真著色的關鍵在於保持繪畫對象表面的調和一致。在 Photoshop 中作畫時，應該先從中間色調中選取一種顏色開始繪畫。在基礎色之上增加高光和陰影，並確保光源方向的一致性。在這三種色彩的融合過程中，可以選取吸管工具，在這些顏色之間選取樣本色。使用一個低流量或低不透明度的畫筆，在生硬的邊緣處塗抹，一旦完成了基本的調和，就可以在必要處添加更強烈的色彩和細節。打個比方來說，要讓布料看起來逼真，可以使用交叉圖樣來表達編織的狀態，或用接近於背景的顏色繪畫，以表現出薄紗的質感。

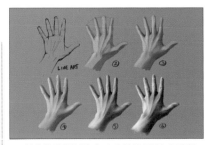

以我的手背為例，一步步地演示了如何進行皮膚的調和。

問：
白皙透明的手部該如何畫？

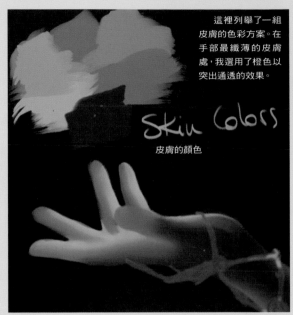

這裡列舉了一組皮膚的色彩方案。在手部最纖薄的皮膚處，我選用了橙色以突出通透的效果。

答：
梅勒妮的回復

要實現所述的效果，關鍵在於色彩方案的選擇。皮膚的顏色向來不只有粉紅色或淺褐色，就如同光線不只是純白色而陰影不只是黑色。因此要實現肌膚的質感，就必須混合多種不同的色彩。

像生活中的素材學習是理解這一點的好方法：你會注意到皮膚是由無數的顏色組成的，綠色、黃色甚至藍色往往出現在光亮的部位，而紫色、金色、棕色或紅色則組成了陰影的顏色。最難掌握的就是如何平衡諸多的色彩。

要使肌膚看上去通透，處理方法也較為相似，會用到橙色、紅色或黃色來表現肌膚的纖薄。在繪畫過程中，不要懼怕添加這些色彩，可以嘗試添加在不同的圖層中，以檢驗它們是否與你所想的一致。

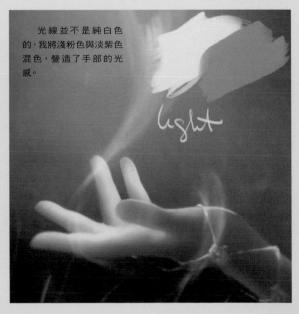

光線並不是純白色的，我將淺粉色與淡紫色混色，營造了手部的光感。

問：
如何描繪不同形狀和角度的鼻子？

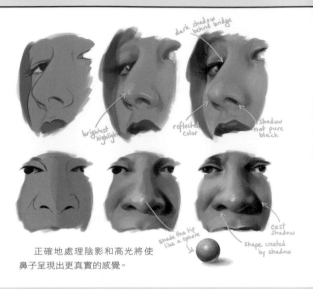

正確地處理陰影和高光將使鼻子呈現出更真實的感覺。

答：
辛西婭的回復

我們可以把鼻子想像成一個包含投影的立體物件。如同在解剖學上的結構，鼻子的形狀正是由它自己投射的陰影而組成的。鼻子可以被簡化成三角塊，後部很寬，前部逐漸減小。我們可以透過模型來參照投影的形狀，同樣也可以觀察隨著頭部的轉動，鼻樑由一條直線變為有角度的過程。當然，鼻子是沒有棱角的，因此，可以將鼻尖部位想像成一個小球體，將鼻樑看作圓柱體，以此來繪製陰影。

繪畫時，應當始終遵循以下幾點：先用基本的膚色畫一條線。牢記之前討論過的幾何模型，將畫筆沿著鼻子的輪廓線繪畫。鼻子上經常是發亮的，其顏色受到周圍環境的影響。可以採用臉部最淡的色彩來繪畫鼻子上的高光。

將鼻子看成是一系列幾何形狀的組合，將有助於我們想像不同角度下的樣子。

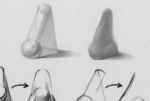

藝術家的秘密
鼻子的陰影

在畫鼻孔時，應避免將其畫成純黑色。鼻孔是個中空的空間，沒有太多可辨識的形狀，因此鼻孔的繪畫更多的是鼻子的投影。可以選用較深的顏色，就像畫面中其他部分的陰影。

問：
能介紹一下"明暗對照法"嗎？

答：
喬爾的回復

很樂意為你解答！明暗對照法（Chiaroscuro）是義大利語對明亮（chiaro）與黑暗（scuro）的稱法。這是一種表現畫面中最亮部位和最暗部位強烈對比的繪畫技法，注重於色調的控制和渲染。

達文西被譽為是發明和完善這種技法的第一人。他深知，為了在畫面上再現物件的原貌，精準的對光與影進行還原是非常重要的。

為了做到這一點，他定義了兩種類型的陰影：交界陰影（A）和投影（B）。進一步解釋，交界陰影出現在結構的轉折處，因物體的背光面會出現反光，受光面出現高光，交界陰影正是既不受光也不會出現反光的地帶；投影的產生是因為物體直接阻擋了直射光，從而在與受光面相鄰的表面後出現的投射陰影。

如果你想更多地瞭解明暗法，可以到藝術館中尋求答案。你會驚奇地發現，這些技法被廣泛使用。此處的圖片也是明暗法的實例。

交界陰影

問：
哪一種畫筆最適用於數位塗鴉？

答：
傑若米的回復

正如使用鉛筆、炭條、鋼筆和墨水來繪畫，在進行數位塗鴉時，保持繪圖工具的簡單是很重要的。大多數情況下，我採用硬質圓形畫筆進行繪畫，並對大小和不透明度應用壓力感應。現在，我也會為畫筆增加少許紋理。在畫筆預設中，我打開雙重畫筆選項，這將保持畫筆的形狀，如果減小筆尖的壓力，就會在其上增加了第二種紋理。這會將原本平滑的線條表面增加顆粒感，這與透過炭條進行塗鴉的效果非常接近。如果你習慣用鋼筆和墨水創作，可以嘗試使用硬質圓形畫筆，同時關閉畫筆預設中的所有動態。無論採用哪種方法，透過不斷地嘗試，以找到最為自然的繪畫感覺。

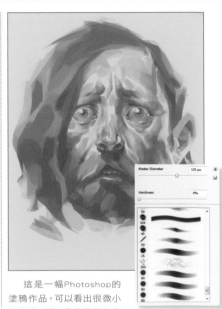

這是一幅Photoshop的塗鴉作品。可以看出很微小的紋理，那正是我喜歡的審美風格。

問：
如何在Photoshop中重現逼真的水彩效果？

答：
喬爾的回復

在 Photoshop 中進行傳統水彩畫的創作時相當簡單的。首先需要考慮所想要實現的水彩效果。

水彩和水粉等水媒顏料既可以採用濕畫法，也可以採用乾畫法，與壓克力顏料相類似。任何一種畫法都無對錯之分，不同的繪畫技法只會使作品看上去別具一格。這是一個見仁見智的問題，但如果對作品想要達到的效果有所攝像，事情將會簡單得多。

如果在傳統媒介上作畫，並採用濕畫法，我會在畫面上用比較多的水分，這樣在乾燥的過程中，就容易形成半透明的效果。一旦畫紙乾燥，我轉用乾畫技法來添加高光。要在 Photoshop 中實現這些效果，關鍵在於畫筆不透明度的調節。低不透明度可以使半透明的顏色覆蓋在之前繪畫的內容細節上，高不透明度可用於修正畫面上的錯誤或者為物體表面添加高光。

本例中，我用不透明的顏色來繪製高光，與傳統的乾畫法類似，以使人物更好地體現在背景之上。

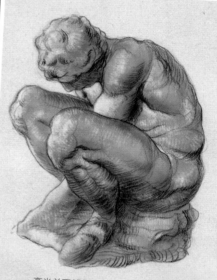

高光並不都是畫上去的。此圖中，我將中間色調擦出一小塊從而表現出高光的效果。

逐步：擁有水彩的質感

1 我用彩色鉛筆在白紙上繪畫了一幅人體的軀幹，並將其掃描進電腦中。我將該草圖層的混合模式設置為正片疊底，並在其下創建一個背景圖層。將背景圖層填充較淺的膚色基調，使整幅圖畫看起來柔和。

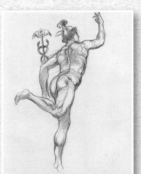

2 接下來，在草圖層之下創建一個新的圖層，用圓形硬邊筆刷快速而鬆散地描畫一些色彩。此處值得注意的是，需要將畫筆的不透明度設置成較低的值，約在30%-50%之間。如果不透明度設置得過高，將會遮擋住之前的線條。

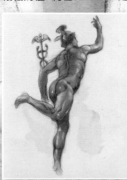

3 最後，我用一組自定義畫筆在畫面上點綴出水彩的材質。這一步的技巧就是不要過多地使用這種效果，否則畫面看上去會過於複雜，被過度加工了。保持作品簡潔清晰，就能夠達到數位水彩畫的預期效果。

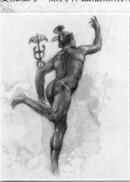

問：
如何繪畫可以使眼睛更傳神？為甚麼我畫的眼睛總暗淡無光？

答：
辛西婭的回復

使眼睛流露情感的第一步，就是定義眼睛的形狀。透過對眼瞼曲線、虹膜和瞳孔大小的調整，可以使眼睛傳遞出多不勝數的情感。你可以照著鏡子來畫自己的眼睛，或者以好友的眼睛作為鮮活的參考，來真正理解臉部肌肉的運動對於眼睛的影響。

下圖列出了各種不同的眼睛形狀。第一幅圖就表現了平淡、放鬆的情緒。

為了表達出激動、驚訝或震驚的表情，上眼瞼的曲線幾乎成為了完美的半圓形，上眼瞼和虹膜之間露出部分眼白。作為一般規則，虹膜上方的眼白越多，其感情的表露就越強烈。

而對於一個狡猾、虛偽的凝視，上眼瞼下合至瞳孔上緣，下眼瞼包覆住部分虹膜。這個窄杏仁的形狀表明眼部的肌肉正在收緊，暗示出人物心理的沉思或應變。

對於疲倦、失望或悲傷的表情，眼睛會向臉部兩側分開。眼睛的整體角度向外、向下傾斜，眉間的肌肉收縮，這正是憂傷和悲哀的臉部特徵。

最後是歡快的笑容，臉頰肌肉帶動下眼瞼向上移動，遮蓋了虹膜的下半部分。如果角色情緒更為興奮，則下眼瞼的遮蓋部位更多。

除透過眼睛的形狀外，還有一些小技巧可以引發觀者對畫面的注意。大多數人會下意識的被大眼睛所吸引，因此，可以在繪畫時稍稍將眼睛畫得大一些。過小的眼睛人們往往會注意不到。在悲傷的場景中，可以在眼中添加些許淚滴，或在眼白處增加一些血絲。在顏色濃度方面，虹膜的顏色應畫得淺一些以突出眼中的高光，這樣也可以使瞳孔顯得更黑，形成強烈的對比。

自然的形狀
- NEUTRAL SHAPE

虹膜上方略現白色
- WHITE VISIBLE ABOVE IRIS
- ROUNDED SHAPE 圓形
- WHOLE IRIS SHOWING 可見虹膜整體

狹窄的形狀
- NARROW SHAPE
- LOWER LID ENGULFS IRIS 眼瞼較低，遮蓋部份虹膜

眼瞼遠離鼻梁處漸低

- EYE LIDS TURNED DOWN AWAY FROM NOSE BRIDGE

眼瞼較低，遮蓋部份虹膜

- LOWER EYELID ENGULFS IRIS
- UPPER LID ROUNDED 上眼瞼呈現圓弧狀

形態
PROPERTIES

情緒
EMOTIONS

自然的情緒
- NEUTRAL EMOTION

興奮地
- EXCITED 驚訝地
- SURPRISED
- STARTLED 錯愕地

貪心地
- GREEDY 狡猾地
- CUNNING
- DECEITFUL 詭計多端地

傷心地
- SAD
- DISAPPOINTED
- TIRED 失望 疲憊

高興地
- CHEERFUL
- MANIC 狂熱地
- COMEDIC 喜劇感地

要使眼睛表達感知的情感，就應先定義眼睛的形狀。

問：
如何在側面像中分配臉部的比例？輪廓？

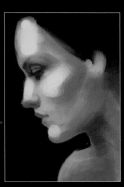

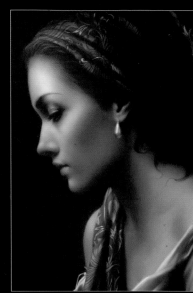

在側面像中幾乎沒有眼神的交流，所以要透過光影和細節來抓住觀者的眼球。

答：
Melanie 的回復

畫人物的側面像並不困難，但它確實與畫正面肖像有所不同。它們的比例結構都是一致的，只是必須考慮好各特徵的位置佈局。

首先要將側臉的基本形狀快速地寫生下來。可以將它想像成正方形，鼻子和後腦勻位於正方形的左右兩側，頭頂和下巴位於上下兩端。

這一步構架好後，可以說已經完成了一半的工作。接下來要在畫面上佈局眼睛和嘴巴的位置。眼睛與中橫線的位置平齊，嘴巴在底部上方的區域。我們可以添加田字形的參考線，但勿過分地依賴它們，只作為佈局的導向即可。

另一個需要考慮的重要因素是縱深。如果光線和陰影設置地不正確，人物將看上去非常古怪。因此，在完成了輪廓線後，就應該考慮臉部的形狀。本例中，光源位於人物頭部頂端，我在臉部的四個區域添加了光亮：前額、鼻子、臉頰和下巴，這些部位基本上都是臉部的邊緣或是棱角分明的。

藝術家的秘密

換一個視角
向大家介紹一個小技巧：將畫面水平翻轉，然後在此上繼續繪畫。透過這種方法，畫面中的錯誤可以很快被發現，以避免在繪畫了數小時後才意識到錯誤的存在。

問：
如何在數位繪畫中引入真實自然的紋理效果？

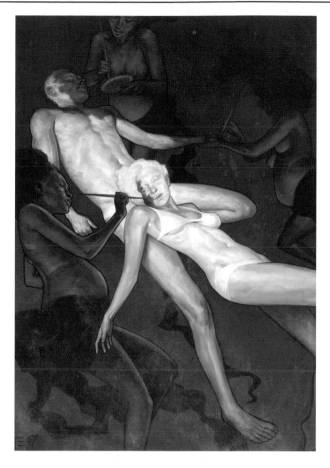

透過引入自然的紋理和筆觸的重疊，可以使畫面中數位痕跡過於明顯的區域顯得柔和。

答：
傑若米的回復

有多種方法可以將真實自然的紋理添加到數位繪畫中。我常採用以下兩種：運用不同的筆觸和掃描紋理進行疊加。

通常我會使用硬質圓形畫筆，將形狀和不透明度動態設置為壓力感應，偶爾也會運用雙重畫筆。我從不使用邊界模糊的畫筆，這只會讓畫面看上去更"數位"。我將畫筆的筆觸不斷疊加，並用吸管工具對顏色採樣，極強地增加了畫面的層次感。

至於紋理的掃描，可以選取任何想到的物體。我掃描最多的紋理有陳舊的紙張、水彩畫的斑點、木炭屑、壓克力顏料的塗鴉等等。掃描完成後，就可以利用圖層模式進行混合。即便已經經過多次使用，但從某種程度上說，每一次都將是全新的試驗。

有時候我會將圖層反相，並將圖層模式設置為屏幕，以使畫面中呈現細微的斑紋和顆粒。

藝術家的秘密
對象邊緣的處理

在進行數位繪畫時，很容易形成銳化的對象邊緣。適當將柔和的邊緣（並非模糊的）和銳化的邊緣相結合，會有助於畫面焦點的形成，使畫面更具藝術感。

逐步：從紋理中獲得更好的效果

1 當我們將自然的紋理運用到圖畫中時，應該先問問自己，這些紋理將被覆蓋在畫面表面，還是疊於背景之中，亦或是作為某種特效，比如說烟霧。我們可以大膽採用乾的或濕的墨跡、藤蔓、壓縮的炭條以創造不同效果的紋理。更誇張一點，甚至可以提取壓克力顏料塗鴉的紋理。將各種紋理收集起來，以便今後使用。

2 我繪畫的最後一步，就是將掃描的紋理添加到畫面之中。我們可以嘗試多種圖層混合模式，已達到理想的效果。改變圖層的色相/飽和度，使其不只是純黑和純白，調整圖層的不透明度使紋理更具真實感。我常常會疊加十多個紋理圖層，但將他們控制在比較微小的範圍內。

3 如果想創建一些有趣的效果，讓紋理比畫面更淺，可以將紋理圖層進行如下操作：圖像菜單>調整>反相。這會讓掃描的紋理出現負片的效果。將圖層模式更改為屏幕或顏色/線性減淡，調節不透明度，就能夠為畫面營造烟霧的效果，同時也改善了原圖表面的質感。

4 我們還可以透過紋理來自定義畫筆。用選框工具從掃描的圖樣中選取一塊形狀，確保紋理沒有觸及選框的邊緣。打開編輯菜單>定義畫筆預設，這樣就可以將選區設置為畫筆圖案。從工具中選擇畫筆，打開畫筆預設，調整形狀動態、散布等參數即可。

附贈光碟

光碟中包含影片教學資料、教程圖稿等豐富的設計資源，將有助於你的藝術設計與創新。

光碟中包含

教程的支援檔案中包含了豐富的參考素材，來幫助你創意的過程。從如何做到按部就班的教程圖檔，你會發現這張光碟絕對是必須的。

焦點內容…

羅恩・勒芒

運用羅恩的藝術細節來幫助你的人體繪圖，包括人體動態的解剖圖檔、服裝如何反應肢體的動作以及善用所學來繪圖。

克里斯・雷嘉斯比

跟技藝非凡的藝術家學習如何素描人體姿態，並且了解縮圖如何增進你動態繪圖的真實感。

妮可・卡爾迪夫

觀賞妮可的教學影片，達到如何能在數位繪圖中製造和傳統繪圖同樣的效果。

更多內容…

伴隨所有教程的圖檔以及Gnomon和Digital Tutors的示範影片。

超過
5小時
的影片教學

國家圖書館出版品預行編目(CIP)資料

人體與動物結構. 2, 人體動態結構 / 鄒宛芸譯. -- 新北
市：新一代圖書, 2014.08
　　面；　　公分. -- （全球數位繪畫名家技法叢書）
譯自：How to draw and paint anatomy

ISBN 978-986-6142-49-9(平裝附光碟片)

1.電腦繪圖 2.人物畫 3.繪畫技法

956.2　　　　　　　　　　　　103013345

FANTASY & SCI-FI DIGITAL ART ImagineFX

全球數位繪畫名家技法叢書・人體與動物結構2

人體動態結構

譯　　者：鄒宛芸
校　　審：林敏智
發 行 人：顏士傑
編輯顧問：林行健
資深顧問：陳寬祐
資深顧問：朱炳樹
出 版 者：新一代圖書有限公司
　　　　　新北市中和區中正路908號B1
　　　　　電話：(02)2226-3121
　　　　　傳真：(02)2226-3123
經 銷 商：北星文化事業有限公司
　　　　　新北市永和區中正路456號B1
　　　　　電話：(02)2922-9000
　　　　　傳真：(02)2922-9041
印　　刷：五洲彩色製版印刷股份有限公司
郵政劃撥：50078231新一代圖書有限公司
定　　價：440元

繁體版權合法取得・未經同意不得翻印
◎ 本書如有裝訂錯誤破損缺頁請寄回退換 ◎
ISBN: 978-986-6142-49-9
2014年9月印行